她 殺 了 時 代

重訪日本電影新浪潮

SHE KILLED THE ERA

REVISITING THE JAPANESE NEW WAVE

推薦語

高雄市致力於打造電影友善城市，除了完備各項協助電影拍製政策外，也積極開拓民眾多元觀影視野，期待透過電影熾熱的光影，開啟世界影像之窗；這次高雄市電影館集結日本新浪潮大師的專題影展，透過台港兩地文字工作者的集體創作，轉化成文字，邀請影迷穿越時空漫遊日本電影的黃金時代。

—— 高雄市市長 **陳菊**

高雄市電影館邀請知名影評人鄭秉泓以作者美學為核心，自 2013 年起，陸續規劃了大島渚、新藤兼人、吉田喜重、今村昌平及篠田正浩等日本電影大師專題影展，拼齊了日本電影新浪潮導演的拼圖；倘若之前來不及於大銀幕親炙大師影像，透過本書可一窺六零年代日本電影新浪潮的風華。

—— 高雄市文化局局長 **尹立**

日本電影新浪潮的作品直指社會底層及生命核心價值，其中展現的犀利、生猛及悲憫，即使相隔了將近一甲子，依然讓人動容、大呼痛快！

—— 高雄市電影館館長 **劉秀英**

這本書的出現，瞬間喚醒了我年輕時對電影近乎宗教般的狂熱，那是一種渴望革命的激情和暴烈。因為我真的相信拍電影可以拯救一個不停下墜的時代。

—— 作家、電影人 **小野**

「她」肉身單擋全力反擊，「她」屏存呼息縱身一躍，「她」螻蟻苟活不知自棄，「她」
敞胸迎向國家暴力，美帝踩躪，資本炮火——「她」活過時代，「她」殺了時代。

此書讓我們得窺一場華麗戰鬥：日本六零年代電影新浪潮。

——導演 **郭珍弟**

在台灣，這些標誌了日本社會與電影美學重要轉型的名字，時常圍於前輩大師的盛
名，而被無意忽略。

這部書，為影迷和讀者撥開了一些雲霧。

——影評人 **聞天祥**

一九六零年代日本影壇曾經繁花開遍，台灣的相關研究文字卻乾如沙礫，本書從斷
代切入，朝巨人底層探鑽，堪稱最淺顯易懂，視野更周全的日本近代電影案頭書。

——影評人 **藍祖蔚**

目次
Contents

大島渚
Nagisa Oshima

新藤兼人

Kaneto Shindo

吉田喜重
Yoshishige Yoshida

今村昌平

Shohei Imamura

她們殺了時代，我們重訪時代

緣起

鄭秉泓 作

兩年前，高雄市電影館的劉秀英館長告訴我，日本電影新浪潮的導演回顧展一路辦下來，似乎累積了不少東西，我對於把文字資料蒐集整理後集結出書有何想法？以及，她發現這幾年我在策展序中數度提到篠田正浩，所以想知道未來策劃篠田正浩專題的可能性。

乍聽館長所言，我心裡很是驚喜。關於第一個問題，其實我從來沒有想過，因為我總以為網路還有時間就是最合適的相簿，會以不著痕跡的方式，把這幾檔影展的點點滴滴都記錄起來。至於第二個問題，我無時無刻，或者應該說只要有任何策展機會我都會想過，所以我承諾一定會認真衡量策劃篠田正浩回顧展的可能性。

沒想到，這兩個問題在兩年後的七月一日一起實現了。身為策展人，這其實是很幸福的一件事。

從 2013 年大島渚回顧展、2014 年新藤兼人與其妻乙羽信子回顧展、2015 年吉田喜重回顧展、2016 年今村昌平回顧展、到 2017 年的篠田正浩

回顧展，我總覺得我和高雄市電影館像是在拼圖，以專題影展的形式，一片一片將 1960 年代日本電影新浪潮的經典作品邀過來放映。

這份拼圖非常巨大，我們花了五年所做的事情，其實微不足道。有時不免感到洩氣，受限經費、人力與時間成本，我無法邀更多的作品來台，我自己內心知道這塊拼圖永遠不可能有拼完的一天。但是有時又感到非常驕傲，放眼望去，全台灣（或說全世界）只有少數如高雄市電影館之類的傻子，願意做這件事，而且一做就持續了五年，還得隨時忍受策展人的壞脾氣，一旦遇上經費不足可能要放棄哪支片子或是妥協什麼的時候，策展人大聲嚷嚷要辭職不策了，電影館這廂就得急忙安撫並想辦法將經費給生出來。

日本電影新浪潮遼闊深遠，單一專題的參展片量約莫落在八至十部，五年累積下來即便為數可觀，距離「完整」仍有一段差距。日本電影專書《她殺了時代：重訪日本電影新浪潮》在這個前提下因應而生，電影館主要是希望這五年策劃影展所累積起來的資料和檔案，能夠匯聚成為一股力量，以另外一種方式存在下去，才不會「影展過水無痕」。

2003 年，高雄市電影館曾經與台灣電影文化協會合作，以「小津安二郎百年紀念出版」的名義，共同出版《尋找小津：一位映畫名匠的生命旅程》一書，裡頭收錄小津每部長片的詳細評介、演職員名單、生平年表，另以佔全書超過一半的篇幅邀稿、收錄海內外從不同角度談小津的論文、雜文多達

二十四篇，這早已遠遠超越一般影展場刊的格局，而是一本貨真價實的小津專書了。

我掂掂自己的斤兩，我承認我做不到。高雄市電影館在這四年來，總計放映了大島渚、新藤兼人、吉田喜重、今村昌平四位導演的三十五部作品（篠田正浩專題因為當時尚無法確認，所以未在規劃之列），就算我將每部單片都寫成一篇豐富的評介，附上導演的生平小傳和創作年表，它終究只是一份場刊，而非一本專書。既然現實不允許我如小津專書那般，為上述四位導演的所有作品一一寫成單篇評介，那麼我就必須要為這本專書，找到它之所以成為紙本出版品的理由。

首先，每檔影展我都會寫一篇策展後記，老實說是很瑣碎的選片報告。在四位導演之中，最多產的新藤兼人一生執導近五十部電影，作品較少的吉田喜重也有二十部，然而前者只選了九部，後者則是選了八部，這些片子是怎麼被選出來的？除了經費與拷貝兩大理由之外，我為什麼要挑選它們？我有必要把理由陳述清楚，這些文字過往經歷影展如今轉化為紙本出版品，才有其意義存在。

再來，我要向幾位素來敬重的影評人邀稿。台灣的日本電影研究學者張昌彥老師特地為本書撰寫超過一萬字的導論，向讀者說明 1960 年代的日本電影是如何百花齊放，又是如何從「松竹新浪潮」遍地開花擴散成為「日本電

影新浪潮」。除了本書所收錄的四位導演，他也連帶向讀者介紹了我們還沒機會策劃的其他同時代的重要創作者，其人其作在日本影史所佔據的重要地位。至於香港的日本電影研究者湯禎兆，我則收錄了他曾經發表過，從ATG這個機構切入，回顧日本自主映畫發展的長文。對我來說，這篇文章與張昌彥老師的導論，恰好可以形成非常完美的互補作用。當然，大島渚、新藤兼人、吉田喜重、今村昌平四位導演各自的章節，我分別安排了由李幼鸚鵡鵪鶉、牛頭犬、張昌彥、詹正德（筆名686）和湯禎兆五位專業領域各異、文字風格別有特色的影評人所寫的深度導讀，搭配單片評介一起服用，絕對有助於讀者深入四位導演的創作核心。

最後，終於來到了定名與配圖的關鍵時刻。

大島渚、新藤兼人、吉田喜重、今村昌平，這四位有專門篇章重點評介的導演，連同因策展時程問題只會在書末以後記形式為文補遺的篠田正浩，除了新藤兼人較早發跡之外，其他四位皆在1950年代進入松竹公司，跟在大師名導身邊拍片，然後熬了幾年終於得到執導電影的機會。大島渚、篠田正浩、吉田喜重並稱「松竹新浪潮」三傑，他們發跡時間相當，不約而同娶了演員妻子（新藤兼人也是娶了女演員乙羽信子），為了捍衛創作自主相繼離開松竹自組電影公司（至於新藤兼人則是早在1950年就成立「近代映畫協會」，堪稱日本獨立製片先驅），大島渚在1961年成立「創造社」、吉田喜重在1966年成立「現代映畫社」、篠田正浩在1967年成立「表現社」。今村昌

平的資歷與他們相近，雖然他沒有娶演員妻子，但在 1966 年成立「今村製作公司」，而且他還在 1975 年創辦橫濱放送映畫專門學校（目前更名為日本映畫大學，是日本第一所專業電影大學），為日本培育電影人才。

林林總總列出上述幾位導演的共通點和交集，無非是想要為這本書抓出一條脈絡，取個響亮的書名。既然「重訪日本電影新浪潮」被笑稱比較像論文題目，那麼就讓它當副標就好，至於主標的話，我腦海中浮現《感官世界》的海報，阿部定雙手拉著繩子勒住吉藏，她的眼神流露出一股堅決。

主標不如叫「她殺了時代」吧。女性、殺人、殉情、時代，是構成這本專書最重要的幾項元素。吉田喜重的《秋津溫泉》、篠田正浩的《心中天網島》都是以殉情為核心展開敘事，而大島渚的《儀式》和今村昌平的《亂世浮生》也有部份情節與殉情相關；至於新藤兼人的《鬼婆》、吉田喜重的《情慾＋虐殺》、今村昌平的《赤色殺意》，不約而同談及女性殺人。最奇特的自然是大島渚的《感官世界》，阿部定在戀人吉藏的授意下勒死他，然後割下對方陽具四處閒晃，她此舉究竟是殺人還是殉情？相愛卻又相殺，我傾向將之視作情死。

我想以《心中天網島》的「心中」一辭，來為《她殺了時代：重訪日本電影新浪潮》這本書定調。日文「心中」，最初原意是守信義，表示男女互相相愛的證據，而其作為殉情的意思以成為相愛的證明，則是在江戶時代以後。

大島渚、新藤兼人、吉田喜重、今村昌平、篠田正浩，或多或少在他們的作品裡談過殉情。「心中」，可以是讓心儀對象感受到自己愛意的激烈手段，也可以是彼此相愛卻無法結合的戀人對抗禮教社會的方式。

由「心中」這個概念出發，對社會進行批判，這是大和民族炙熱的愛，也是日本電影濃烈的情，更是 1960 時代的浪漫。而《她殺了時代：重訪日本電影新浪潮》，正是想要將這個兼容革命與浪漫的年代，用文字記錄下來，這是 21 世紀的高雄市電影館穿越時空與 20 世紀最頂尖的大師名導的難得相會，也是台港兩地文字工作者不可思議的集體創作。

最後，雖然順利取得法國片商授權，得以在封面使用《感官世界》海報，但其他日片的海報、劇照取得授權的難度太高，我只能忍痛放棄。某日我突發奇想，為什麼不找畫家合作呢？於是我請插畫家大貴看完四位導演的四部作品，依據女性、殺人、殉情、時代四個關鍵字，繪製四幅帶有浮世繪風格的畫作。感謝她的拔刀相助，為這本專書增色不少。

本書作者

依姓氏筆劃排序

牛頭犬

現職為私人診所醫師，另有筆名 bmet，是因為崇拜迷戀女明星 Bette Midler 和 Emma Thompson 而開始較廣泛地接觸各種電影，1997 年有了個人電腦後開始將原本寫在日記裡的電影心得擺上電影討論區與 BBS 站，2002 年開始將文章放在自己的新聞台「牛頭犬的資料庫」至今。人生最大的目標是可以寫出一本好小說和練出腹肌。

李幼鸚鵡鵪鶉

深愛奧黛麗‧赫本、雷奈和費里尼。於 1985 年率先編寫《港台六大導演》與《電影、電影人、電影刊物》兩本「台灣新電影」論述；於 1989 年為金馬國際影展規劃「台語片整理與回顧」專題，著有《坎城──威尼斯影展》、《男同性戀電影…》、《鵪鶉在鸚鵡頭上唱歌》、《我深愛的雷奈、費里尼及其他》等書。拍攝過短片《生活像電影──關於奧黛麗‧赫本的二三事》與《鵪鶉在鸚鵡頭上唱歌》，並曾參與演出蔡明亮、陳俊志、黃銘正、吳米森、傅天余的電影與鴻鴻的舞台劇。2011 年獲頒台北電影節卓越貢獻獎。

張昌彥

日本電影研究學者。譯有《亂──黑澤明的電影劇本》及《秋刀魚物語》，曾擔任中國文化大學戲劇系主任、日本山形國際紀錄片影展評審、金馬獎評審、國藝會評審。目前任教於世新大學廣播電視電影研究所。

湯禎兆

香港作家。專攻日本文化研究及電影研究，著作在中、港、台三地均有不同版本發行。電影研究近著有《香港電影血與骨》（台灣書林出版及中國復旦大學出版）及《香港電影夜與霧》（香港生活書房出版及中國浙江大學出版）；日本文化研究近著為《人間開眼》（香港天窗出版及中國三聯出版）及《殘酷日本》（台灣奇異果出版）。

詹正德

網名 686。曾任職楊德昌電影工作室參與拍攝電影《獨立時代》，後成為廣告創意人十年，現於淡水河畔經營獨立書店「有河 book」亦十年。長期在網路及平面媒體發表影評，影評集《看電影的人》曾獲評選為「2016 台北國際書展非小說類大獎」。

鄭秉泓

高雄人，在東海大學和義守大學教電影，在高雄電影節擔任短片策展人，但最喜歡的還是在網路上寫影評，評論文字散見於自由評論網、udn 鳴人堂、in 微創影像創作網、friDay 影音、關鍵評論網和報導者的專欄。著有《台灣電影愛與死》。

導論

漫談一九六〇年代重要的日本電影與作者

張昌彥 作

第二次世界大戰之後，經過十餘年美軍託管的日本社會，到了 1960 年代已經變得富裕自由且充滿自信。成長於戰後的日本青年，更是非常有主見。因此，1960 年代的日本電影界（嚴格來說應是從 1950 年代後半開始），一些大的電影公司面對年輕一輩導演在創作自主上的堅持、市場需求的轉變，加上電視產業興起所帶來的威脅，已然逐漸失去戰前的霸氣和強勢主導，從善如流投年輕人所好，不再以時代劇（日本古裝歷史劇）或效忠國族的嚴肅戲劇為尊，轉而拍攝以輕鬆、娛樂路線為主的電影。

以東映公司為例，因為古裝劍鬥劇已不再是年輕人的最愛，於是他們改拍黑社會動作片，像高倉健主演的「網走番外地」系列、「日本俠客傳」系列，以及藤純子（現名富司純子）主演之「緋牡丹博徒」系列等作品。東寶公司則是強化原有之喜劇路線，以森繁久彌主演的「社長」系列、「站前」系列，以及由加山雄三主演充滿年輕活力之「年青大將」系列等為重心。至於大映公司，則有動作喜劇「盲劍客」系列和市川雷藏主演的「眠狂四郎」系列，「盲劍客」系列的靈魂人物勝新太郎甚至在 1967 年離開大映自組公司，反映出當時明星當道的態勢。

日活公司則是憑藉石原裕次郎的偶像魅力，以及「候鳥」系列主演者小林旭的人氣，贏得許多年輕人支持，而後又加入女星淺丘琉璃子及吉永小百合等，形成以描繪主動積極時代女性的「新愛情通俗劇」路線。老字號的松竹公司，一方面在喜劇路線方面進行擴充，包括「全員集合」、「喜劇‧一發」系列，

以及山田洋次所執導世上最長壽喜劇電影系列《男人真命苦》，另一方面就是依賴 1950 年代末期的「新浪潮電影運動」那批導演之作品，或因這電影運動而晉升成為導演的作品來支撐，為當時的日本電影注入許多活力。

1960 年代的日本電影界，另有兩個值得注目的現象，其一是前述系列電影、續集的流行，其二則是獨立製片公司紛紛成立，不過這些新創立的獨立公司，有部分異於 1950 年代的獨立公司，因為它們多是由偶像明星自行成立的公司，如同前段提到的勝新太郎的勝製片公司、石原裕次郎的石原製片公司，以及三船敏郎的三船製片公司等，因為明星即是老闆，公司是為了擴充老闆演藝版圖、增加老闆人氣而開設，也因此這些獨立製片公司所拍攝之作品，多以炫耀身為該公司老闆的這位明星所擁有的魅力為主，故娛樂屬性居多。不過，還是有些獨立製片公司成立的目的，仍是為了實踐自主創作的電影夢，所以兢兢業業地努力完成夢想。筆者以下會做簡單的介紹與分析。

松竹公司的新浪潮電影運動——大島渚、篠田正浩、吉田喜重

提起 1960 年代的日本電影及代表性的導演，我們便不能不回顧 1950 年代末期發生在松竹公司的新浪潮電影運動。1950 年代的日本電影榮景，使得許多新導演有機會現身，像大映之增村保造、東寶的岡田喜八、須川榮三等新導演，都各自創作出異於前代導演感覺的作品，尤其出自「岩波映畫製作所」

的羽仁進導演，他在 1950 年代就有像《教室內的孩子們》（1955）、《繪畫的孩子們》（1956）等風格獨具之作，而且到了 1960 年代仍然屢有傑作產出。這些先驅導演的表現，給予年輕的創作者勇氣，刺激後進的導演尊重自己的感受，朝自己的目標努力。

松竹公司的新浪潮電影運動三位旗手——大島渚、篠田正浩、吉田喜重，這三個年輕人事實上都是才子，而且他們進入松竹公司的次序，應是篠田、大島、吉田，但由於大島的積極及領袖氣質，讓他成了這電影運動最耀目的中心人物。大島渚畢業於京都大學法學部，在學時期便熱衷於戲劇演出活動，因而結交了後來成為名演員的戶浦六宏及吉澤京夫。而且當時南北韓戰爭開始，在日本共產黨的主導下，鼓動學生運動，他參加非黨員的學生團體，並擔任京都府學聯委員長，這學運雖失敗收場，但這運動的體驗給他很多的助益。由於畢業時遇上就業難潮，大島受學生時代愛好戲劇之朋友勸誘，於是參加松竹大船的助導考試進入了松竹，他曾師事野村芳太郎、小林正樹、大庭秀雄等導演，同時在公司中認識許多志同道合的朋友，如田村孟（後成名劇作家）等，他並體會到要自己創作劇本，才能呈現他的力量，因此在公司內組織創辦一本名為《七人》之劇本創作雜誌，並印成劇本集，四年間他寫了十一本劇本。另一方面，他還與松本俊夫（電影導演）及佐藤忠男（現為日本電影大學校長）這些年輕電影人創辦《電影批評》雜誌，展開尖銳的影評活動。

1959 年，松竹公司的社長城戶四郎展開新方針，想要製作「有社會性的新

鮮電影」，結果許多四十餘歲已有相當資歷的助導未獲欽點，反倒是年僅二十九歲的大島渚雀屏中選。他的第一部作品原名叫《賣鴿子的少年》，他和年輕的製作團隊默默進行拍攝，直到後製完成舉辦試片，才請城戶社長前來觀賞。然而看完試片之後，城戶認為片中兩名女性要角（富家女及女老師）對於貧窮少年的同情態度雖有人性部分，但電影結束於中產階級與低下階層未能溝通的悲觀之中，無法帶給觀眾「希望」。面對社長的疑慮，大島渚的工作人員直接回答：「現實社會不就是這樣嗎？」於是城戶反其道而行，將片名改為《愛與希望之街》（1959），意指對社會有警惕的作用，並下令在二輪戲院上演，結果來自影評人的反應相當不錯，票房表現相對理想。不過城戶社長對於影片在社會性溝通上太過晦澀、缺乏正向而感到失望，隔了好一陣子，才決定再給大島另一次機會。

這次大島渚所提的企劃案，是衝擊性很強的《青春殘酷物語》（1960），由於當時日活公司以「對現代青年之既成道德之反撥」為主題，松竹公司遂想以更寫實和更激烈的姿態，來爭取觀眾注意力，因而同意了這個重口味的企劃。此片他以手持攝影機進行拍攝，造成觀者對劇中人不安感之認同，正與當時法國新浪潮電影運動（La Nouvelle Vague）的導演高達（Jean-Luc Godard）在《斷了氣》（À bout de souffle）之做法有著異曲同工之妙。由於《青春殘酷物語》賣座極佳，他隨即與助導石堂淑朗合寫劇本，接連拍了《太陽的墓場》（1960）及《日本的夜與霧》（1960），幾乎是每三個月就完成一部。《日本的夜與霧》以1960年日美締結改訂「日美安保條約」引起反政府之

社會運動當背景，故事描述原來同一陣線的學生運動成員因受日本共產黨影響，而形成激烈對立所導致的悲劇，片中因為將反政府、反體制的左翼運動歸諸於日本共產黨，引發很多的議論和爭執，在電影公開放映的第四天，發生了社會黨委員會淺沼稻次郎被刺殺事件，大島和松竹公司的關係益發緊張起來。翌年，大島的助導石堂淑朗、劇作家田村孟，以及妻子小山明子等班底，皆追隨他離開松竹公司另組「創造社」，此後他們秉持大島一貫反體制、反社會規範等原則，陸續完成《絞死刑》（1968）、《儀式》（1971）、《俘虜》（1983）等名作。

篠田正浩在中學時代為田徑選手，1949年進入早稻田大學文學院，在大學中專攻中世紀戲劇史，大學時與同班同學白石嘉壽子（後成為知名詩人）結婚（但這段婚姻並未維持太久），畢業以後經由同班同學白井昌夫（松竹公司由大谷及白井兩個家族掌控，白井昌夫屬白井家族）的推薦，進入松竹大船廠的助導部，同期還有高橋治（導演），一年後有大島渚和山田洋次，兩年後則有吉田喜重、石堂淑朗、田村孟等人入社。

篠田正浩在1960年所拍攝的處女作《戀愛單程票》，主角是當時受到歡迎的偶像平尾昌晃（後成知名作曲家）。這部描繪年輕音樂人生活的電影，具有一種前衛的官能性和衝動感，而且飄散出一種虛無主義的味道。他的第二部作品是《乾涸之湖》（1964），由詩人寺山修司編寫劇本，此片和《日本的夜與霧》同樣與鬥爭有關，主人翁蔑視大眾，卻沈醉於做為一個暴力英雄

的夢想之中，篠田將這個身懷英雄夢的人物描繪得有些滑稽且戲劇化，此片也是他與後來的妻子岩下志麻的初次合作。對岩下志麻而言，《乾涸之湖》是她的第二部作品（第一部作品是在 1960 年小津安二郎的《秋日和》中飾演一個帶客人來經理室的職員，只有一個出場鏡頭）。後來，岩下志麻和篠田正浩繼續合作《暗殺》（1964）及《美麗與哀愁》（1965）等。1965 年，篠田因對公司的政策不滿，自動退出松竹。1966 年，他將石原慎太郎的小說《處刑之島》映像化，此片由大映發行，有人認為足以列入他的傑作之林，可惜卻以賣座慘敗收場。

1967 年，篠田正浩由其友人松竹董事白井昌夫及夫人作媒，與岩下志麻結婚，篠田夫婦和兩位製作人中島正幸、野野村潔共組「表現社」，由野野村負責掌理。婚後，篠田仍努力創作，尤其 1969 年「表現社」與 ATG（日本アート シアター ギルド /Art Theatre Guild）合作的《心中天網島》可說是一部驚人的傑作。在這部作品中，他以淨琉璃作家近松門左衛門之歌舞伎劇本，做出現代實驗性之形式演出，雖無任何具象背景，但篠田借用一些象徵性或暗示性的道具創造出特異空間，並結合映像與戲劇，佐以片段式情節，完成這齣愛情悲劇，且篠田並未忽視他歷來作品的中心思惟，一再強調故事主人翁在墜落過程中那份掙扎。進入 1970 年代之後，篠田仍然創作不輟。

吉田喜重生於福井市，一歲時母親過世，由祖父母養大，二戰後全家由福井遷移至東京田園調布。吉田在高中時期，就曾以詩投稿 NHK（日本放送協

會）之廣播節目，而且也在無人教導下寫過劇本，並在校慶時被選為演出節目。高中畢業後，吉田考入東京大學文學部，他原想讀哲學科，但父親希望他日後成為外交官，因此要他讀法語科。他們同科中有矢島翠（電影評論家）、宮川淳（美術評論家）、石堂淑朗（劇作家、作家）、種村季弘（文藝評論家），這些人曾共同創辦雜誌《構想》。

大學畢業之後，吉田喜重原想當大學老師，但因父親眼睛失明，他必須擔起繼母生的幾個小弟妹的教養責任，且又逢就業難潮，恰好石堂淑朗看到松竹公司的徵人廣告，二人遂前去應徵，而且同時考取。在這一期進入松竹公司總共有八人（東大五人、早大二人、慶大一人），吉田進入大庭秀雄（《請問芳名》導演）組擔任第四助導。吉田曾參加《七人》雜誌的劇本創作活動，他因第一個劇本受到木下惠介的欣賞，於是轉入木下惠介組當助導長達四年（1956～1960）。

1960 年 4 月，吉田執導了第一部作品《一無是處》，這是關於從遊戲心態一路演變成犯罪的茫然青年如何自取滅亡的故事，同一年他還完成了第二部作品《血的飢渴》。隔年推出的第三部作品《良夜苦果》，是一部以冰冷態度去面對人類熱情的作品。此片在 1961 年 6 月中旬上演時，吉田正在籌備下一部作品《野良犬與娼婦》，當時恰逢松竹公司單方面宣佈《日本的夜與霧》中途下片，引發大島渚不滿而出走，因此松竹也對吉田喜重產生不信任感，兩邊關係於是緊張。就一般而言，吉田已經導過三部作品，按理已是大

家公認的導演，松竹的行事引發非議之後，吉田在木下惠介的勸導下遂重返木下組，擔任《永遠之人》（1961）及《今年的戀愛》（1962）助導。

1962 年 12 月，松竹公司正式請吉田喜重將藤原審爾的小說映像化，他的這部《秋津溫泉》描繪一對男女愛情理念之變化，可說是記錄了戰時到戰後日本人之精神史。此片堪稱吉田喜重傑作，它的製片其實就是女主角岡田茉莉子，吉田和岡田因此片結緣，兩人並在兩年後結婚。結婚之前，吉田仍忙著為松竹拍攝《風暴時代》（1963），不過這部描寫船廠臨時工的故事和另一部《日本脫出》（1964），上映後的票房均告慘敗。吉田在 1964 年從松竹退社，1966 年他與妻子岡田成立「現代映畫社」。吉田婚後作品多數由其妻主演，岡田茉莉子以其精湛演技深入女性內心世界，像《水書物語》（1965）、《女人之湖》（1966）等等，都在表現女性搖擺不定的內心狀態，然而吉田喜重卻以一種看似冰冷又帶點亮麗的獨特影像感，給予觀眾一種強烈的反差感受。吉田所拍攝的作品，總能充分表現出他對社會的關懷，令觀者感受到其影像力量的強大，而且都是一般大公司不可能拍的。一般認為吉田作品的最高傑作，應是 1970 年的《情慾＋虐殺》。

ATG 與堅持獨立製作的導演們

ATG（日本アート シアター ギルド /Art Theatre Guild）創立於 1961 年，

原先是協助一般發行公司不願發行的藝術電影（以海外電影為主）尋找放映管道，使愛好藝術電影的觀眾有機會可以欣賞這些作品。後來國內獨立製作如勅使河原宏之《陷阱》（1962）、新藤兼人之《人間》（1962）、羽仁進之《她與他》（1963），也是透過 ATG 的協助，才得以在小型戲院放映。不過隨著這類小眾獨立片的數量漸次減少，且開始有機會在一般戲院放映，ATG 認為階段性任務已經達成，於是轉而以日本電影藝術性的開發做為新的方向，號召一群有想法且對自己有把握的青年導演，向他們提出「一千萬日圓」電影的製作構想。

首先，「一千萬日圓」電影的製作企劃，可說是對當時拍片基本製作費的一大挑戰，因為大型電影公司一般拍攝預算往往是其三、四倍以上，但是 ATG 認為只要控管得宜，應該不會超支而出現赤字。其次，電影完成之後，保證有戲院放映。第三，ATG 出資一半（五百萬日圓），除了在企劃階段時參與並提出意見外，拍攝時絕不加以干涉。ATG 開出來的條件，令當時無所屬（未與大公司簽約）之導演躍躍欲試，甚至對大公司內的從業者，也形成一種刺激，認為 ATG 此舉有助於良性競爭。

ATG 支持的第一部作品，是今村昌平的《人間蒸發》（1967）。這部作品是先向日活公司提出的，但雙方以合作的形式進行，完成後的成果令大家眼睛為之一亮，且賣座極佳。緊接著，ATG 第二號作品是羽仁進的《初戀・地獄篇》（1968），不僅市場反應再上一層樓，這部描繪孤獨少年和裸體模

特兒之間不安定的性與青春的作品，還被戲稱為情色片始祖。爾後，ATG
與大島渚的「創造社」合作《絞死刑》（1968），在歐洲風評極高，繼而包
括岡本喜八之《肉彈》（1968），與篠田正浩的「表現社」合作的《心中天
網島》（1969），以及與大島渚再次合作的《儀式》（1971）等，都讓「ATG
出品」與前衛電影畫上了等號。尤其是 ATG 與新藤兼人的「近代映畫協會」
合作的《裸之島》（1960），新藤刻意摒除語言，全劇只以影像來表達，有
如回歸到電影最初始之原點，讓觀者重新體會電影真正的力道。

至於父親是插花藝術「草月流」本家之勅使河原宏，1944 年（17 歲）進入
東京美術學校（現東京藝術大學）日本畫科之後，轉入洋畫科學畫，畢業前
就與安部公房、關根弘等組織「世紀」前衛藝術會。1953 年，他受朋友之
託，拍了美術電影《北齋》，因為發現電影的力量，從此師事紀錄片作家龜
井文夫，後與松山善三、羽仁進等導演及草壁久四郎、荻昌弘等影評人，共
同成立「Cinema 57」，嘗試拍攝實驗電影。在去美國之前，他組織了「Art
Theater」，回日本之後，因為看到安部公房的小說《煉獄》，於是將之映像
化，即是他 1962 年的作品《陷阱》。此後，他同時拍攝紀錄片與劇情片。
1966 年之長篇作品《他人之顏》，同為安部公房之原作，而後他自組「勅
使河原製片公司」。

除了我們上面提到之松竹公司新浪潮電影運動三位中心人物（大島渚、篠田
正浩、吉田喜重）已經清晰地建立起他們個別的思想與風格外，另一位跟他

們同樣出身於松竹，卻比他們早出道的就是今村昌平。今村昌平 1951 年畢業於早稻田大學文學部，隨即進入松竹大船攝影所當助理導演。最初他跟小津安二郎拍過《麥秋》等三部片，1954 年移籍到日活公司，不久便跟同樣由松竹來的導演川島雄三工作，擔任他的第一助導。1957 年川島的電影《幕末太陽傳》，劇本就是由他們兩人共同執筆，也因此他的才華受到肯定，在 1958 年升任為導演。

今村第一部作品《被盜的情慾》改編自今東光原作，是寫大阪的巡迴劇團演員猥褻的活力喜劇。第二部《西銀座驛前》是有歌曲穿插的小品喜劇，第三部《無盡的慾望》（1958）是有著學生時代劇場特色的黑色喜劇。第四部《二哥》（1959）則是寫在日朝鮮少女們生活的小品故事，因為極有寫實感，而得到文部省（教育部）長獎。接著今村拍了一部令觀者瞠目咋舌的「重喜劇」（今村自創的說法）──《豚與軍艦》（1961），它非但獲得當年日本藍帶電影獎之最佳影片，而且那種關懷低下階層人類的無知、對人類強韌的活力、和以性為主軸觀看人類的趣味性，更是成為他日後作品中重複探討的重點。今村對於自然主義式真實性的處理，從他 1967 年作品《人間蒸發》來看便清晰可見。該片對於想像和現實的曖昧關係，做了極有趣的詮釋和辯證，使得他成為 1960 年代極重要的代表作者之一。

今村昌平曾在 1983 年和 1997 年，分別以《楢山節考》和《鰻魚》兩度榮獲坎城影展金棕櫚獎，是日本成長於 1960 年代的指標性導演。更可貴的是，

他將《楢山節考》獲獎後所得到的獎金，悉數投入對後生晚輩之電影人才教育和栽培。他在橫濱創立的電影學校，因長年的人才培育實績，經日本政府核准，已改為「日本映畫大學」（知名電影學者佐藤忠男為現任校長），也是日本目前唯一的電影大學。有件事值得一提，今村昌平在 1984 年曾跨海來台灣，與台視合作開設婦女劇本創作班（半年一屆，共辦了四屆），為台灣訓練了一批劇作家人才，而當時筆者有幸被他邀聘為特別助理。

接著談到 1950 年成立「近代映畫協會」的新藤兼人。從《愛妻物語》（1951）、《原爆之子》（1952）到《縮圖》（1953），新藤兼人幾乎年年都有佳作，他最具代表性的作品，莫過於 1960 年的《裸之島》。這部只有影像而無語言，回歸電影原點，卻能深深打入人心的作品，如今已成電影教科書上範本。《裸之島》後，他拍了包括《人間》（1962）、《母親》（1963）、《鬼婆》（1964）、《惡黨》（1965）等電影，皆是極為動人的作品，從中我們不難發現新藤對自己鄉土的愛好，以及對人類間的信賴和愛情，都是他喜好的主題。在他片中，人物間的爭辯、持理和對立，非但有趣，也能令人充分地信服，他是 1960 年代日本電影的重要支柱，自始至終保有日本風味。

至於「近代映畫協會」的另一位當家導演——吉村公三郎，與新藤兼人一直保持合作關係，他的作品之劇本大都由新藤書寫。吉村雖是多才之人，作品卻偶有不穩定的缺隘，因此，1960 年代他雖也拍了好幾部作品，但很多都是「集錦片」（Omnibus）中的一段而已。

身處大公司卻仍堅持創作自主的導演們

同樣活躍於 1960 年代，與吉村公三郎同樣多才多能的導演，還有市川崑。不過他的作品都有一定水準，也因此深受大型電影公司的器重。要談論市川崑，就得從二戰末期說起。在終戰前幾個月，他從 J.O.（後改稱東寶京都攝影所）轉到東京之東寶攝影所幫忙。1946 年，東寶公司因政策問題而產生東寶大爭議，為了確保製片部門的存留，於是成立了新東寶公司，而市川崑在 1947 年 2 月轉入新東寶，於 1948 年升任導演。

擔任導演之初，市川崑常招徠「對於人與人之間關係的描繪太觀念化」、「但其作品卻呈現一定的水準」之類的批評。到了 1950 年代初期，新東寶開始讓市川崑拍攝通俗性的戲劇，《三百六十五夜》大賣，讓公司非常高興。1951 年，他再次轉籍去東寶，並轉而嘗試拍攝富有都市風味之作品，同樣受到一般人的喜愛。從 1950 年代後半到 1960 年代，市川崑主要的作品多是文學改編，他不僅拍攝所謂的文藝電影，還嘗試將每部作品賦予不同的樣貌，有具實驗性的、有以人工營造氣氛或場景之美的，例如《緬甸的豎琴》（1956），還有《處刑的房間》（1956）、《炎上》（1958）、《鍵》（1959）、《我二歲》（1962）等。他最引起爭議的就是《東京奧林匹克》（1965）這部紀錄片。此乃受東京奧運協會之託所拍攝的紀錄作品，市川崑極具創意地將記錄焦點集中於參賽選手的情緒（如緊張、坦然等）上，而非傳統競技中的記錄，因而引起是紀錄還是藝術的爭議。另外，市川崑對於橫溝正史的推

理小說非常感興趣，所以在 1970 年代中期拍攝了《犬神家一族》（1975）、《惡魔的手毬歌》（1977）、《獄門島》（1977）等推理作品。

另一位像市川崑在大公司拍片，但仍能堅持自己所要表現之理念的導演，就是松竹公司的小林正樹。小林正樹進入早稻田大學之文學院，後轉入哲學系，但實際上他卻私淑於秋艸道人之東洋美術。1941 年畢業後，他隨即進入松竹大船攝影所的助導部，師事木下惠介，參與木下的《不死鳥》（1947）等十部作品拍攝。小林在 1954 年升任為導演，初執導之《三個愛》（1954）及《在那寬廣的天空》（1954），被評為「能深入庶民之心情，並給予深入關懷，但卻有過多的傷感」。從 1959 到 1961 年，小林正樹將五味川純平的超長篇小說《人間的條件》拍成六部電影（總放映時間為 9 小時 38 分）。此片描繪在滿州被徵召參與戰事的關東軍人，面對戰爭及軍隊的醜陋面都一一加以揭發，並奮力對抗這個荒謬的時代，是充滿人道主義精神的史詩（筆者只看了第一、二集）。小林正樹緊接著又完成《切腹》（1962）及《怪談》（1964），同樣是日本電影史上不可或缺的經典文學改編之佳作。附帶一提，小林正樹的姑姑，乃是活躍於日本影壇四十餘年的大明星田中絹代。

岩波映畫製作所與紀錄片導演們

在本文一開始，我們曾經提到早於松竹新浪潮的先驅之中，風格獨特的羽仁

進導演。進入 1960 年代後，羽仁進依然不停息地創作。他是東京豐島區人，父親羽仁五郎是左派戰鬥性強的歷史學者、政治家，母親則是信奉自由主義的教育家、教育運動家，祖母羽仁光子為大正時期自由主義運動家，「自由學園」的創立者。羽仁進在 1947 年畢業於「自由學園」，先是進入共同通訊社當記者。一年後，他為「岩波書房」開發寫真（照片）及映畫（電影）部門，因而辭去通訊社工作。1949 年，他參與創立「岩波映畫製作所」，但因製作短篇電影困難，只好先行從事「岩波寫真文庫」的編輯工作，負責為照片撰寫說明性文章。

之後「岩波映畫製作所」開始製作 PR（宣導）電影，羽仁進便從助導漸次成為導演。他的第一部作品是厚生省（勞動局）委託的《生活與水》（1952），後來陸續拍攝《雪祭》（1953）和《街道與下水道》（1953）。羽仁進因《教室內的孩子們》（1955）而受到矚目，此片乃是由文部省（教育部）委託拍攝，旨在指導老師如何教育小孩。在這部作品中，羽仁進嘗試了與以往「教育電影」不一樣的拍攝方式，例如他在老師上課時將攝影機帶入教室（這做法以前不准），偷拍孩子們敏銳的真實反應，因而獲得好評。羽仁進的 1956 年作品《繪畫的孩子們》非常真實感人，而且還在不放紀錄片的日活體系電影院放映，打破以往劇情片和紀錄片不相干的舊規。日後他以紀錄片方式製作長篇劇情片《不良少年》（1961），沒有專業演員，而是將久里濱少年感化院當成背景，就地取材、即興演出，被電影旬報選為當年度十大佳片之冠。

羽仁進 1963 年作品《她與他》，描繪生活在樸素公寓的一對夫妻平凡無奇的日常生活，但觀者卻能看出他們心理上的波動。此片雖然缺乏商業元素，但影像純度卻很高。1968 年的《初戀‧地獄篇》由詩人寺山修司編劇、ATG 製作，探討少男和少女間性的問題。這部作品雖採用演員演出，但羽仁進刻意將他們當作一般人，以維持其一貫的真實調性，乃是青春電影佳作。羽仁進除了拍電影，也為電視台拍攝紀錄片，他出版的著作包括《放任主義》（台灣出版書名為《走別人不敢走的路：因材施教的放任主義》）、《2+2 不等於 4》及《人間的映像》等。

另外，羽仁進在 1958 年與名演員左幸子結婚，後來又與左幸子離婚，娶了她的妹妹。羽仁進和左幸子的女兒羽仁未央從小未受正規教育，而是隨著他去歐洲、非洲拍片。1971 年羽仁進拍攝的《妖精之詩》，描繪一個幼小的日本女孩自己生活在歐洲鄉下，即是以未央的生活為本，並由她擔任主角實際演出。羽仁未央在 1987 年自行搬到香港，曾經在嘉禾公司參與電影製作，還拍攝與香港有關的紀錄片。

日本的紀錄片在二次世界大戰時，即已有不錯的成績。紀錄片不應只是記錄事實，也該與社會有所連繫，亦即同時記錄社會。當時有名的紀錄片作家龜井文夫在 1937 年拍攝了《上海》和《北京》，片中記錄士兵的血遍布街道以及因戰禍而殘破的景象，讓觀者雙眼充滿淚水。不過，隨著戰情逐漸變得激烈，加上受到當時「文化電影」的規範，紀錄片被要求必須摒除對天皇制、

軍國主義的批判，只著墨於軍隊的英勇、日本兵士的勇敢、愛國，以及對敵人的驕示。

二次大戰之後，由於這些龜井之流的紀錄片作家開始從事「教材電影」的復原，拍攝了像《基地之子》（1953）、《能存活真好》（1956）、《流血的記憶三部曲》（1956）等作品，加上這期間紀錄片製作社如「東橫紀錄片公司」（1947）、「新星電影社」（1950）、「新電影社」等相繼成立，使PR電影成為熱門行業之一。1960年代的兩大紀錄片導演土本典昭與小川紳介，即是拍攝PR電影起家，不過他們二位的作為，其實可說是紀錄片界的「新潮紀錄運動」。

土本典昭原是岐阜縣人，該家族代代都是當地採陶土山之地主，因此姓「土本」，而他的生日正好是昭和三年天皇大典之年，所以名之典昭。後因父親當內務省（內政部）官員，他才搬去東京。他是中學時就喜讀文學書的軍國少年，日本戰敗那年，正是他中學畢業之年，他擁有羅曼‧羅蘭（Romain Rolland）作品全集，也讀過杜斯妥也夫斯基（Fyodor Dostoyevsky）和許多法國經典作品，但他卻從來都是「非影迷」。土本在1946年進入早稻田專門部（三年制）之法科，1949年進入第一文學部，專攻史學科西洋史，他與今村昌平同班，但卻很少來往。進入文學部之後，他參加學運，可說是戰後左翼學生運動中的激烈鬥士。後來因為看了羽仁進拍的《教室內的孩子們》及《繪畫的孩子們》，發現電影原來可以這樣拍，便加入「岩波映畫製

作所」，跟著羽仁進拍攝《不良少年》、《滿足的生活》和《她與他》。

1961 年，「岩波映畫製作所」裡年輕的導演及攝影師們共同組織了一個「青之會」，土本典昭與黑木和雄、小川紳介、東陽一、大澤幸四郎等人都有參加。1959 年的《海中的製鐵所》由他擔任總導演，不過 1962 年的《有個機關車助手》，才是他真正獨當一面的處女作。該片乃是宣導安全駕駛的 PR 電影，公認是拍「電動機關車」最好的作品。接著《記錄路上》（1963）是交通安全之 PR 作品。他的第三部作品，則是記錄馬來西亞學生的《留學生吉遂林》（1965），這也是他第一部自立製片之作。這部電影以一個馬來西亞留日學生為素材，記錄他在接受日本電視台訪問時，談及他對祖國政治性之疑慮，因此面臨祖國馬來西亞當局命令他歸國，學校要取消他學生身份之處境。為了復學，這名學生只好孤軍奮戰，幸而日本學生群起聲援，他終得以私費再行復學，只是從此活在馬國刑警跟蹤的陰影之下。1967 年，土本再度在富士電視台的「紀錄片劇場」，發表這名學生在日本的後續生活。

另外，土本典昭於 1965 年開始為日本電視台拍攝《水俁之子·還活著》。位於日本熊本縣的水俁鎮，因化學公司在生產過程中排放汞，導致當地漁民罹患「水俁症」。土本長期追蹤這些病患，記錄他們生活、與工廠和政府抗爭的過程，總共拍攝二十餘部以該事件作為題材的作品，其中最高傑作應是1971 年的《水俁患者與他的世界》。土本與前輩龜井文夫、晚輩小川紳介在世界紀錄片影壇評價很高，他們也被認為是日本紀錄片的代表。土本曾於

2004 年應宜蘭國際綠色影展之邀來台，筆者當時陪同他與吳乙峰對談，可惜他已在 2008 年辭世。

喜歡紀錄片或關心紀錄片的人都知道，日本兩位知名的紀錄片作家，一個是拍海，一個是拍山。我們談過拍海的土本典昭，接著就來看看拍山的小川紳介。小川紳介生於岐阜縣瑞浪市釜左町，那是個貧窮的山村，他的祖父與父親都是透過自學的方式汲取知識，從小他就陪著活在柳田民俗學及牧野植物學的圈內的祖父做採集、調查，因此受到很大的影響。1953 年，他進入國學院大學文學部，努力地去上柳田國男及折口信夫的課，而且也參加自治會之活動，同時因為他從小就喜愛電影，於是創立「映畫研究會」，並製作拍攝 16mm 影片。1957 年，他因政治活動之理由受到大學除籍後，進入「新世紀映畫社」。這雖受惠於戰後獨立製片運動的殘餘機緣，但他做的卻都是僕役般的被支使性工作，加上公司內封建式的人際關係，於是他便辭去工作，於 1960 年進入「岩波映畫製作所」，締結長期契約，因此才能進入助導的修業。

小川紳介從黑木和雄、土本典昭作品之基本學起。他認為參加「青之會」受益良多，如此才能和黑木、土本及羽仁進等先進自由討論，從中學得紀錄主義之理念和方法。不過在 1963 至 1964 年之際，「岩波映畫製作所」漸漸開始有種統治現象出現，已經不能像小公司一樣可以自由製作自己關心之作品，於是小川決定離開。但他恢復自由之身後，仍組織了一個類似「青之會」

的團體。小川紳介第一部作品《青年之海──四個函授生的故事》（1966），是他仍在岩波當助導後期，為法政大學而作的 PR 電影。

從 1967 年高崎市經濟大學的學園鬥爭到完成《壓制之森》（1967）為止，對於小川來說，算是一段沉潛期。《壓制之森》是 1960 年代末期學生叛亂之先驅作品，他為了拍這部片，和工作人員進入校園，與學生共同生活、共同討論，甚至爭吵，這種對記錄對象帶有灼熱熾愛的長期記錄，可說是他獨創的「新紀錄片主義」做法。當然他最為人熟知的，是從 1968 年公開的《日本解放戰線·三里塚之夏》，一路到 1973 年《三里塚·邊田部落》的六部作品。這系列作品記錄了日本當年為建成田機場而強制徵收三里塚農村的過程，小川的團隊為了拍攝記錄這個事件而進駐三里塚，與農民共同對抗政府的武裝力量，挖地道與農民共生死、奮鬥六年（1968 ～ 1973），最終雖抵不過公權力以失敗收場，但在紀錄片界已是舉世創舉。

小川紳介後來帶著他的團隊，移往北方的山形農村，與農民一起耕種生活，記錄一些農村、山區裡已被遺忘的人和故事。小川和他的團隊在山形完成許多佳作，像是《牧野物語·養蠶篇》（1977）、《日本國古屋敷村》（1982）、《牧野村千年物語》（1986）等。1989 年，第一屆山形國際紀錄片影展開幕時，小川擔任主席並親自主持。雖然他已在 1992 年過世，但山形國際紀錄片影展如今遠近馳名，猶如是為紀念他而設的影展。

拉拉雜雜地回顧了 1960 年代重要的日本電影與作者，由松竹公司的新浪潮電影運動，談到影響日本獨立製作甚鉅的 ATG，再從劇情片談到紀錄片，雖是混沌時代的感覺，但這段期間有許多獨立公司的設立，許多新導演的誕生，許多捍衛創作自主的往事，以至於新舊導演的競技，即便各有高下，不可否認那終究是一個充滿活力的時代。

墮入靈光消逝的歲月

——由 ATG 談起新藤兼人、大島渚、若松孝二及森田芳光離世的點點滴滴

湯禎兆 作

新藤兼人、大島渚、若松孝二及森田芳光的離世，當然是偶然事件。但作為背負一個年代的消逝象徵，那又不可說沒有必然的成分在內——雖然森田芳光輩份上屬後來者，但因為 ATG（Art Theatre Guild）的關係，他們均曾在 ATG 的護蔭下度過一些美好時光。或許我們便以 ATG 作為一個切入點，從而去追溯那段風起雲湧的激盪日子，好讓大家為即將墮入靈光消逝的歲月做好準備——人生遙遙路漫長，還是需要堅實的回憶來支撐未來的崎嶇險途。

回憶的點點滴滴

不如先由一些故事談起。最近看橫尾忠則的自傳《海海人生！！》，他在其中一節提及主演大島渚《新宿小偷日記》（1969）的經驗。橫尾直指雖然自己沒有悉數看畢大島渚的電影，可是絕大多數都沒有錯過，自信頗清楚他的思想和風格，也知道他每次都會挑一些意料之外的人物當主角且取得成功。但橫尾仍然全無自信，結果拍攝便是在摸索迷惘中開始進行，他更憶述劇本裡處處都是空白，一切都依據現場發展來決定怎樣下續。

橫尾憶述電影以新宿為主，全部都是實景拍攝，每天連續進行，甚至通宵不休。因為拍攝過程和故事流程無關，演出的時序會被打亂，橫尾自言完全搞不清楚自己在演哪一場，既沒有像自己過去想像那樣體驗到演員的心情，也沒有因為演出的快感而陶醉，總覺得心情有點黯淡，不管怎樣想都不覺得自

己在拍甚麼有趣的電影，只知道此片應與大島渚過去作品的風格相去甚遠。雖然自己是主角，出場機會很多，但卻隱然覺得電影的主角可能不是人，反過來可能是新宿的街角、一九六○年代，又或是電影本身。

我覺得橫尾以上的回憶甚有意思，也隱然把一種朦朧的當局者氛圍精準地點明道出。今天回看，《新宿小偷日記》當然不是大島渚最精彩的作品，但它卻了然無誤地近距離無隔閡把當時新宿的文化躁動傳遞給觀眾；而既然在《日本的夜與霧》（1960）中，導演早已針對自己學運的背景作出嚴厲批判，那在《新宿小偷日記》中又怎會對放浪形骸的文化人留手？但這些都不是事情的關鍵要旨，而是大家身處其中，充滿憧憬卻又迷迷惘惘，甚至到最後暗自感到眼前一切的存在（包括自身的存在），都是時代的裝飾物——橫尾的藝術家觸覺，提醒我們那種與時代交錯的《斷章》意蘊：你站在橋上看風景，看風景的人在樓上看你。明月裝飾了你的窗子，你裝飾了別人的夢。

是的，所以你不難看到時代的旁觀者，會熱切投入去在那個時代那種氛圍中去自我尋根鎖定身分。日本的電影學者四方田犬彥在〈我所知道的 ATG 兩三事〉（收錄在《日本電影與戰後的神話》）便刻意把自己的觀影成長經驗（由 ATG 成立四年後的 1966 年開始），與 ATG 的神話結合並置，然後直言「如果沒有在初中到高中時期受到這些作品的巨大影響的話，現在的我恐怕不會從事藝術評論這個職業，也許會在日本企業中當一個勤勤懇懇的業務員。不單是我，音樂家坂本龍一、詩人吉增剛造大概也是如此。」此所以無

論是身處其中的如橫尾忠則，又或是路過旁觀的四方田犬彥，其實都點明了霧裡看花的事實——彼此相互裝飾對方的夢，大家都會對時代各取所需，各自把當中的激情動盪植入個人的歷史檔案中，來一直傳誦張揚六十年代的已逝神話下去。

不過我並沒有打算就此打住，轉入談論 ATG 的正文，還是再去看看一位當事人的回憶吧。且看若松孝二在〈這就是「大島的電影」〉（收錄在《若松孝二全發言》）的說法——在若松孝二和大島渚合作《感官世界》（1976）時，完成拍攝剛好是在十二月，而若松恰好手頭拮据，連過年度歲也有問題，於是在大除夕向大島渚求助，大島二話不說在探望若松後，留下寫上「寸志」（即一點心意）的信封。待大島渚離開後，若松拆開信封，內裡有三十萬日圓，正好足夠他過年應急之用。

我不知道以上算「大島的電影」中的哪一場，不過若松關於柴米油鹽的回憶，個人認為剛好可以提醒旁觀者的文化迷思——六十年代當然是追夢年代，也是狂飆躁動的年代，但請不要忘記也是胼手胝足的年代，掙扎求存的年代。如果我們對一眾已逝的導演作出甚麼追思，很明顯並非旨在把人物或時代神話化，而是好好去細味他們如何在時代的漩渦中砥礪自重，恪守個人原則去與業界制度、經濟起飛乃至流行文化的洪流加以對抗周旋，來為我們留下美好寶貴的光影印記。

ATG 的影響

六十年代的日本電影面貌，導演松本俊夫曾經將之分為四大類：一是由紀錄作家協會再經歷映像藝術會，而以小川製作為代表的自主製作及紀錄片系譜，代表作有小川紳介的《壓制之森》、黑木和雄的《我的愛，北海道》及松本俊夫的《石之詩》等；二是以大島渚由松竹辭職，轉入自主製作的脈絡為代表變化過程，然後以 ATG 作為重心基地的合作及配給發行的 ATG 系譜；三是東映的黑幫系譜及以若松製作為代表的粉紅映畫系譜，代表作如加藤泰的《三代目的襲名》及若松孝二的《二度處女 Go Go Go》；四是由地下映畫延伸出來的實驗電影系譜，如足立正生的《鎖陰》及飯村隆彥的《LOVE》等。從作品數量而言，自然以系譜三為著，但結合藝術水平高低及影響力波幅長短而言，系譜二肯定是最重要的一環。

把 ATG 作為捕捉六十年代日本獨立電影的切入點，我覺得是最為精確且有力的選擇。ATG（Art Theatre Guild）成立於 1961 年，專門放映藝術電影，最初以發行海外作品為主，費里尼、布烈松及高達等的電影均於此開始引入，影響日本一代的文藝青年。當時的社長是三和興業的井關種雄，而旗下分別有極為活躍的製片左右手葛井欣士郎及多賀祥介。與此同時，ATG 也同步開始招攬不容於院線發行網絡的電影作配給公映，1962 年便已曾公映勅使河原宏的《陷阱》（勅使河原製作）及新藤兼人的《人間》（近代映協），至 1967 年因為放映大島渚超低成本製作的《忍者武藝帳》而大獲成功（將

靜止的紙畫劇如圖畫般拍攝下來進行剪接，成為長篇連續畫劇），極受學生觀眾歡迎，於是啟發了後來「一千萬日圓電影」的制度（以當時的物價而論，一千萬日圓的製作費大抵等同正常電影公司的五分一左右的預算，而日本的軟性色情片粉紅映畫的製作費大約為三百萬一齣），意指由 ATG 及導演的製作公司合資製作新片（各出資五百萬），協助當時才華橫溢的導演如大島渚、今村昌平和吉田喜重等拍攝新作（第一齣「一千萬日圓電影」正是今村昌平的《人間蒸發》），對六、七十年代的日本電影發展可謂影響至深，由此合作拍成不少翻雲覆雨的驚世作品，日本新浪潮之盛名才得以廣布天下。ATG 於 1967 年更在其地下室開設了小劇場，名為「天蠍座」，專門上映先鋒劇場作品又或是實驗意識濃烈的短片，如最先放映的正是足立正生的《銀河系》，可說為日本的文化界掀起一浪接一浪的波瀾。

以 ATG 切入日本的六十至八十年代，其實與近年離世的日本諸位巨匠有密切關係。由新藤兼人、大島渚、若松孝二到森田芳光，他們的導演生涯與 ATG 都有交接的片段。雖然在 ATG 相關的作品，不一定為導演本身的個人代表作，但他們與 ATG 的交會點，均在在反映出不同程度的重要影響。影響大致可分成兩方面，一是對作品創作的支持及發展，二是對身處業界可如何持續地生存提供參考及反思，其關鍵地位不言而喻。

日本的六十年代正屬轉變劇烈的風雲幻變期，一方面學生運動和政治爭議持續不停，以安保條約為重心所引起前前後後的動盪，可謂無日無之，也自然

令到理想與現實之間的角力衝突趨向激化；ATG 的實驗色彩、前衛先鋒風格以及反主流的發行及製作模式，也是受益於以上的時代氛圍才得以發光發熱。但與此同時，我們千萬不要忘記六十年代，正是日本高速邁向大眾文化的時代，伴隨經濟急邊上揚之時，上述的沉重思考乃至嚴肅反思，同樣也面對平庸化及邊緣化的傾向。北川登園在〈大眾文化的時代〉中，便提醒六十年代末期的日本，其實已進入了經濟層面上的太平盛世，當時的流行語名為「昭和元祿」。新井一二三也曾以個人體驗的角度，在《我這一代東京人》中回溯「昭和元祿」的滋味：「那年的另一個流行語是『昭和元祿』（指 1968 年）。江戶時代元祿年間是社會穩定、經濟發達、消費生活成熟的高峰期。戰後二十多年的日本人自我感覺非常好，竟想起元祿年間的繁榮來了。街上走的年輕人，不分男女都留著長頭髮，穿喇叭褲和高跟鞋，彈吉他唱反戰歌，也就是日本版的嬉皮士。」北川登園指出日本於 1968 年的國民生產總值已攀上世界第三位，而 1970 年舉行的大阪萬國博覽會，更加以入場人數高達六千四百多萬人，門票收益逾三百七十三億日圓的天文數字謝幕，在在顯示出日本已全面進入大眾文化年代的高峰期。

在此我想指出的是，一眾日本導演於六十年代開始透過 ATG 所進行的文化實踐，其實一方面是乘勢而起，但同時時勢也迅速逆向流走，彼此恰好在一個特定的有限時間空間中，嘗試相濡以沫地共同創造奇蹟。即使以與 ATG 關係最密切的大島渚為例，他也是因緣際會下把《李潤福的日記》於 1965 年 12 月內在 ATG 作了連續一週的夜場上映，當時葛井欣士郎的條件是要

求大島渚每晚必須親赴現場作專題演講。再加上後來六七年開畫的《忍者武藝帳》刷新了電影院開館以來的入場紀錄，ATG 的「一千萬日圓電影」才有面世的契機，一切均可謂得來不易。其後在多賀祥介乃至接任社長的佐佐木史郎麾下，不少日本新導演正好掌握機會而冒出頭來，前者發掘了令人眼前一亮的長谷川和彥，後者更大量提拔新人，大森一樹、高橋伴明及石井聰亙都是憑此出道——而已離世的森田芳光，也正是由佐佐木社長提議而促成合作，而拍下《家族遊戲》（1983）。

新藤兼人與 ATG

新藤兼人早在 1950 年便辭職與吉村公三郎及殿山泰司合組「近代映畫協會」，堪稱日本電影獨立製作公司的先驅。他在 1960 年以超低成本的五百五十萬日圓完成全無對白的實驗作《裸之島》，於莫斯科電影節中勇奪金獎，因而大受注目，成為西方認識新藤的關鍵作品。不過即使名高位重如他，在六、七十年代同樣陷入舉步維艱的製作深淵。

新藤一生共有六齣作品與 ATG 有關，《人間》（1962）、《鐵輪》（1972）及《溝口健二：一位電影導演的生涯》（1975）乃配給作品，而屬於「一千萬日圓電影」的協作片有《讚歌》（1972）、《心》（1973）及《絞殺》（1979）——其實隨著時間的轉變以及物價的上漲，「一千萬日圓電影」只

是一個泛稱，《讚歌》的製作費為一千五百萬，而《絞殺》為二千三百萬，但仍是按製作公司和 ATG 各半的方式合資拍成。

從作品本身出發，《讚歌》可算是一直為人低估忽視的作品。1972 年本屬社會上風起雲湧的一年，淺間山莊事件加上聯合赤軍的殺人案，早已把先前的理想主義激情摧毀。一向社會性甚強的新藤兼人，此時此刻竟然把谷崎潤一郎的《春琴抄》再度搬上銀幕（已屬繼島津保次郎及伊藤大輔後的第三個電影版），的確令人有摸不著頭腦之感。但正如佐藤忠男在《日本映畫的巨匠》中的觀察，新藤把《春琴抄》改名為《讚歌》，早已預告了焦點重心的轉移，而那就是對性的讚歌。《春琴抄》本事中的驚世安排，是佐助為了追求春琴，自毀雙目以伴終生。然而新藤則把原來對琴藝的藝術嚮往，轉化為性的執迷，一方面突顯兩人因目盲而發展出觸覺性性愛的探究，甚至還新添情節，把兩人孩子送去寄養，以免妨礙沉溺於性愛生活的二人世界——這肯定是利用性解放的時代屬性，去作出重省經典的嘗試，當中也強調了生之欲望的動力泉源，為現實中時代風氣的即將逆轉作出最後的掙扎悲鳴。

另一方面，新藤兼人在〈ATG 與我〉也憶述對他而言，ATG 願意安排《溝口健二：一位電影導演的生涯》上映，確實是雪中送炭之舉。他指出電影完成後，因為題材偏狹再加上屬紀錄片的關係，根本就沒有發行商願意及有興趣提供上映機會。後來 ATG 看後，決定讓它面世，電影才不致石沉大海埋入黃土。事實上，當年的票房成績也著實欠佳，簡言之是 ATG 早已決定樂

意承擔預先張揚的虧本放映活動。然而對業界而言，《溝口健二：一位電影導演的生涯》有其獨特意義，好讓大家可以從另一角度去了解一代大師的生成起伏變化。正如佐藤忠男在《日本映畫300》中所言，電影中一眾友人對導演的懷想追思或許已印象淡忘，但其他在拍攝過程中飽受導演折磨摧殘的「受害人」證言，才深深烙印於腦海。紀錄片也正好帶出對藝術家作為完美主義者的反思，大抵也是從另一角度去理解溝口健二作為現場暴君的最佳憑證。總括而言，ATG 從藝術創作角度及發行實踐角度，均為新藤兼人提供了重要及適時的支援，好讓他可以持續探索下去。

大島渚與 ATG

在離世的四位導演中，與 ATG 關係最密切的首推大島渚。換一個角度而言，ATG 的成功揚名，大體上亦與大島渚的高飛遠揚互相扣連成為命運共同體。或許我們先來簡略回顧：屬配給式的 ATG 上映大島渚作品，為《李潤福的日記》（1965）、《忍者武藝帳》（1967）和《新宿小偷日記》（1969）；屬協作式的「一千萬日圓電影」製作有《絞死刑》（1968）、《少年》（1969）、《東京戰爭戰後秘話》（1970）、《儀式》（1971）及《夏之妹》（1972）——其中不少均屬大島渚令人驚心眩目的傑作。

事實上，ATG 與大島渚的密切度，可以《儀式》為代表作說明。那是 ATG

成立十週年的紀念製作，更破紀錄地以「二千萬日圓」成為 ATG 的超豪華製作，甚至借用大映的京都攝影廠來置景拍攝（因成本所限，「一千萬日圓電影」一向以實景拍攝為本，從而減輕製作費的負擔），可說是 ATG 傾盡全力投入的招牌製作。佐藤忠男以「對戰後依戀的全面否定」來為《儀式》定性，正好道出作品通篇灰暗，瀰漫濃厚悲觀絕望氣息的風格。電影以二次戰敗後的翌年（1946）為背景，借一個虛擬家族（櫻田）二十五年的起落變化，從而作為國族隱喻以勾勒日本的戰後歷程。當中各式各樣的死亡方法及氣息一直籠罩全片，無論身處任何位置及份屬何人，似乎都無力也無法走出時代陰霾，而被迫成為時代陪葬的犧牲品。

不過對大島渚而言，我肆意地猜想與 ATG 的成功合作，經過了好一段蜜月期後，大抵反而成為他的桎梏枷鎖。在 1977 年所寫下的〈「ATG 映畫」之前的小頁〉一文，他提及對「一千萬日圓電影」的感受。面對「一千萬日圓電影」的低額預算及完全自由的二律背反創作條件，導演自言與「創造社」的同仁均陷入一種緊張與歡喜的糾合情緒中。所謂的緊張與歡喜，並非因為上述提及的二律背反條件而發，反過來無寧是因為此兩條件導引他們進入創造的天國中而生成。只是，相反地當這種緊張與歡喜的情緒一旦喪失，也同樣迅即恍如墮入地獄般──而此正是當初出發參與「一千萬日圓電影」時所不可能預知及理解的。

大島渚在上文中話語含蓄，但如果佐藤忠男在《革命 ‧ 情慾殘酷物語》中

沒有過分詮釋的話，大島渚也明白「一千萬日圓電影」的兩面刃侷限——去到與 ATG 合作的後期，於《東京戰爭戰後秘話》（1970）及《夏之妹》（1972），大抵已看到以低成本來表現的理想，已經成為使想像力無法發揮的障礙。低成本電影雖能表現大公司難以接受的前衛構想，並且在這方面開展極大的可能性，但如果接連幾部片都不變換一下方式，也許就會陷入僵局。此所以與法國監製阿納斗‧竇芒（Anatole Dauman）合作再完成另一階段的絕世經典《感官世界》（1976），也自然而然成為導演重整藝術生命的必要之舉。當然，也可以從另一側面反映出無論 ATG 如何努力，在客觀條件的約制及社會風氣的轉變下，能夠做的大抵已經接近油盡燈枯的地步——培育新人便成為踏入七十年代後，更有效率及具迫切性的時代任務。

若松孝二與 ATG

若松孝二與 ATG 的關連，或許不如大島渚等人密切，大抵正如上文所云，他自身的若松製作已經屬六十年代的粉紅映畫系譜代表，不少名作都在自己麾下製作生產，而且粉紅映畫中習之為常的三百萬日圓製作成本，可謂較「一千萬日圓電影」更為苛刻，好像他從 ATG 身上不可能得到更大的啟發似的。

然而，那卻是不符事實的觀察判斷。若松孝二在 ATG 麾下的配給作有 1972 年的《秘花》，而屬於「一千萬日圓電影」系譜下的合拍片有 1972 年的《天

使的恍惚》（由足立正生出任演員）及 1977 年的《聖母觀音大菩薩》。這些或許都不算是導演生涯中最重要的作品，但他與 ATG 的交往契合，卻對未來的成長發展有重要影響。《天使的恍惚》更是成為社會焦點的重大話題作，正如四方田犬彥在〈我所知道的 ATG 兩三事〉的憶述，1971 至 1972年是 ATG 的轉折期，而《天使的恍惚》正是導火線。電影講述炸彈鬥爭的恐怖份子在襲擊了美軍基地之後，陷入悲壯的孤立故事。拍攝期間，在離電影院不足一百米的派出所，一顆掛在聖誕樹上的炸彈爆炸，結果造成多人傷亡。有人煞有介事散播謠言，指爆炸發生後看到可疑男女逃進「天蠍座」去。媒體立即開始發動對 ATG 的狂攻猛打，力勸中止《天使的恍惚》的拍攝。然而 ATG 及若松均沒有低頭讓步，導演更是高調反擊，提醒大家要留意「事件背後更大的危險，就是戰爭的暴力。」作品終在 1972 年 3 月公映，引起社會巨大的反響。

儘管若松孝二竭力還擊，但《天使的恍惚》對他的打擊不可說輕。往後的數年中，若松重回粉紅映畫的脈絡，拍出來也只屬一般水平的軟性色情片，再沒有甚麼話題作湧現。而參演《天使的恍惚》的足立正生，更乾脆遠走海外銷聲匿跡，連同三島由紀夫的剖腹自盡，社會整體已瀰漫理想主義不再的濃烈氣息。事隔五年，若松孝二才再與 ATG 合作拍成《聖母觀音大菩薩》——那是一齣奇特的電影，導演從八百年長生的八百比丘尼傳說中擷取意念，描述沙灘上一名擁有不老不死身、恍如聖母般存在的菩薩女子，如何透過展示她慈愛的情慾來進行人間修煉。在 Thomas Weisser 及 Yukio Mihara

Weisser 合著的《日本電影百科：性電影》（*Japanese Cinema Encyclopedia: The Sex Films*）中，對此片推崇備至，甚至形容為「當代電影中運用隱喻及象徵主義的教科書式示範作」。不過由於未能得睹，只好就此打住。

關於 ATG 對若松孝二最大的啟廸，個人認為乃在業界的運作模式上。事實上，若松孝二與 ATG 脫離合作關係後，仍然創作不斷，且傑作叢生，所以作為提供機會去拍攝電影的功能，對若松而言不算太關鍵。在〈從粉紅映畫出擊——無論從甚麼邊境出發均作好出擊準備〉（收錄在《若松孝二全發言》）中，直言踏入八十年代後，社會的監察更巧妙——表面上對表現活動好像趨向極度自由，然而深層內思想統制卻轉向內化且不易察覺。面對整體社會的大氣候，若松當然明白無法螳臂擋車，於是他參考 ATG 的運作模式，在名古屋開設了一所迷你電影院「電影學堂」（Cinema Skhole，拉丁文中 Skhole 是學校之義）——只有五十九個座位，卻默默地繼續支持獨立自主的作品，讓它們保持有面世的機會，同時也成為個人創作的基地。事實上，若松孝二離世後，他的遺作《千年的愉樂》於 2013 年 3 月 16 日在「電影學堂」公映，既是對創辦人的致意，同時也點明 ATG 的精神某程度而言仍有薪火相傳下去。

森田芳光與 ATG

森田芳光的情況較為特別，他與 ATG 的交會只有《家族遊戲》（1983）一作，

但卻被公認為個人及日本當代的經典代表作。而他崛起乃至 ATG 當時身處的八十年代，很明顯已過了 ATG 的高峰期，社會整體氣氛也流向逸樂奢靡，消費主義高揚，嚴肅的文化產業可謂陷入空前的困窘局面。

四方田犬彥指出後期接手 ATG 出任社長的佐佐木史朗，與前行者有明顯的差異。他差不多對所有的成名導演均棄而不用，改為大膽擢用名不見經傳的新人導演。他由粉紅映畫、學生電影乃至日活的低成本製作中，用心留意發掘有潛質的新人，而森田芳光正是適時而起的其中一人。而在內容題旨上，ATG 過去予人沉重的歷史氣息，協製作品流露濃厚的無政府主義及反社會傾向，佐佐木則一改此風，為 ATG 作品注入輕鬆愉快的活力生氣。

佐佐木史朗在〈刺激的野心滿溢新電影〉中，便剖陳了自己的掌舵法則。他自言六十年代與友人看過《絞死刑》後，大家不禁慨嘆若沒有此片的存在，一定會上街抗爭云云。但到了他接手 ATG 的時期，電影業界與過去的狀況已大有出入，甚至世間輿論有不少人也認為 ATG 的時代任務是否已經終結。他指出六十年代 ATG 出現之際，那時候 ATG 受益於導演及作品遭受企業約制的環境，於是提供了一條出路讓大家釋放激情活力，因而大放異彩。但到了八十年代，電影製作和配給的關係已大幅改動，而企業與獨立製作也不能再以二元對立的觀念去看待。簡言之，「企業等同俗流的娛樂電影」以及「獨立製作等同良心電影」之類的定見已經不合時宜，電影業界整體上均趨向冰河期下墜，所以尋找新變是不得不正視的必然取向。

森田芳光在〈製作世界級水平的電影〉中，自言佐佐木史朗正是對他在角川麾下，於 1981 年完成劇場版處女作《之類的東西》甚感興趣，認為具備當時日本影壇所沒有的新鮮感，於是提出合作的建議。森田憶及自己最深刻的印象，是佐佐木社長直言願不願意一起合作去拍出世界級的電影——正因為這樣的豪言壯語，才有《家族遊戲》的經典產生。

回頭看來，雖然說八十年代的 ATG 已轉型且減輕了作品的沉重氣息，但用心留意的觀眾，理應明白那不過是形式上的求變，從而把內容上的重量用反諷方式予以輕化，但針對問題的反思目光，其實貫徹銳利如一。《家族遊戲》是極佳的例子，藉由一個小康之家的日常生活，把社會整體追求的安逸和諧，以毫無溝通的漠然來帶出反諷，令大家思考彼此相互追求的是否就是這樣的家庭關係。當然，透過松田優作飾演作為異人介入他人家庭的家教老師，更進一步把外來異化的「標準」，植入大家恪守的空間內，然後再仔細檢視當中的奇幻變化。此所以電影從來沒有脫離社會關懷的 ATG 氣息，只不過繼續在藝術探索的路途上展現新變罷了。

寺山修司的時代結語

長篇回溯了四位近年離世的日本巨匠，與 ATG 的交會關係，當然旨在點明由六十年代至八十年代，一眾有志的電影創作人如何契合承傳，從而在各自

的藝術生涯中生成蛻變。當然，生有時死有時，任何人的逝世都不可能改變現實的一點什麼，可以的只是一種精神的流芳。

事實上，或許一切就正如寺山修司所表述的虛無感慨。他自言當初是 ATG 的葛井欣士郎在電影院內的咖啡店與他遇上，於是攀談下開展了由《蕃茄醬皇帝》（1970）起步的合作關係（寺山修司於 ATG 麾下的協作片為 1971 年的《拋掉書本上街去》、1974 年的《田園死神》及 1984 年的《再見箱舟》）。可是對他自己而言，寺山修司認為 ATG 正是「藝術電影的墓場」，同時也是由六十年代至七十年代反主流文化（Counter Culture）的墓場。而他與葛井先生，往後也沒有再碰面。在小市民秩序恢復的同時，街角橫巷卻滿溢笑容。

就是這樣，我們和一個時代以及幾顆閃亮的明星遠離，墮入靈光消逝的歲月。

別砍我，死了就不能取悅你了

那我用勒的

別勒太緊

你害怕嗎？

少來了，你明明很開心

——《感官世界》（愛のコリーダ）

大島渚

大島渚出生於 1932 年的京都，後來移居到岡山縣，他的父親是武士後代，在當地擔任政府漁業實驗站的負責人，也是業餘的畫家和詩人。大島渚六歲的時候，因為父親過世，母親帶著他和妹妹搬回京都，辛苦地撫養他們長大。大島渚的年少時代非常孤獨，身體又不太好，父親留下許多共產主義和社會主意思潮的書籍，在二戰期間成為少年大島渚的精神食糧。

進入京都大學法學部就讀之後，大島渚非常積極地參與學生運動，包括 1951 年的天皇事件、1953 年的荒神橋事件皆有他的身影。由於被打上「紅色學生」標籤，令他的求職之路相當不順遂，後來因受木下惠介的《女子學園》影響，便前去參加松竹大船製片廠的入職考試，從兩千名應聘者中脫穎而出，成為五位助理導演之一，其實當時他對如何拍攝電影完全一無所知。

五年助理導演期間，大島渚將全副精力放在劇本寫作上，陸續完成十一部劇本，同時也在許多期刊發表批判意味濃厚的影評。1959 年，他受到城戶四郎社長的破格提拔，27 歲即當上導演拍

出《愛與希望之街》。但這是一次不太愉快的經驗，大島渚不滿松竹公司處處干預，公司則對影片的左傾思想和缺乏商業元素感到失望。幸而影評對此作諸多肯定，令大島渚又得到拍攝《青春殘酷物語》的機會，此外他的同事吉田喜重和篠田正浩也陸續完成首部作，這批迥異於傳統松竹家庭劇的新導演作品，反映社會且充滿批判精神，為「松竹新浪潮」揭開序幕。

同一年底，大島渚的第四部作品《日本的夜與霧》甫上映即遭撤片，大島渚與一群志同道合的夥伴離開松竹，自組「創造社」捍衛獨立精神，就此開啟他透過影像創作進行社會運動的輝煌年代，《絞死刑》、《少年》、《儀式》正是這時期傑作。但有感於低預算製作的侷限，大島渚在 1973 年拍完《夏之妹》後結束「創造社」業務，轉往海外完成驚世駭俗的《感官世界》，並以《愛之亡靈》贏得坎城影展最佳導演獎。

大島渚以最澎湃的激情、最犀利的觀點、最直白的語彙、最開放的思維、最多元的形式、最露骨的性愛，喚醒日本這個國家被壓抑的深深慾望。在「電影旬報」於 1999 年 10 月下旬為紀念該刊誕生八十週年紀念刊中，由 140 位電影人士所票選出來的世紀百大日本電影，他共計有七部作品入選，僅次於入選十三部的黑澤明。

1999 年，大島渚抱病拍攝《御法度》，這是他最後一部電影。2013 年，這位日本電影界最後的武士於神奈川縣藤澤市立醫院因肺炎病逝，享年八十歲。

大島渚　執導作品　年表

項次	年份	原名	中文譯名
1	1959 年	明日の太陽	明日的太陽（短片）
2	1959 年	愛と希望の街	愛與希望之街（中長片）
3	1960 年	青春残酷物語	青春殘酷物語
4	1960 年	太陽の墓場	太陽的墓場
5	1960 年	日本の夜と霧	日本的夜與霧
6	1961 年	飼育	飼育
7	1962 年	天草四郎時貞	天草四郎時貞
8	1962 年	氷の中の青春	冰中的青春（短片）
9	1963 年	忘れられた皇軍	被遺忘的皇軍（短片）
10	1963 年	小さな冒険旅行	小小冒險旅行（中長片）
11	1964 年	私のベレット	我是貝雷特（中長片）
12	1964 年	愛すればこそ	正因為愛（中長片）
13	1964 年	ある国鉄乗務員四・一七スト中止前後	某國鐵乘務員（短片）
14	1964 年	仰げば尊し	仰之彌高（短片）
15	1964 年	反骨の砦——蜂の巣城の記録	反抗的城堡——蜂巢城的紀錄（短片）
16	1964 年	青春の碑（短片）	青春之碑（短片）
17	1964 年	アジアの曙	亞洲的曙光（連續劇）
18	1965 年	悦楽	悅樂
19	1965 年	ユンボギの日記	李潤福的日記（短片）
20	1965 年	漁船遭難す——忘れられた台風災害	漁船遭難（短片）
21	1966 年	白昼の通り魔	白晝的惡魔
22	1967 年	忍者武芸帳	忍者武藝帳
23	1967 年	日本春歌考	日本春歌考
24	1967 年	無理心中 日本の夏	被迫殉情的日本之夏

項次	年份	原名	中文譯名
25	1968 年	絞死刑	絞死刑
26	1968 年	帰って来たヨッパライ	歸來的醉漢
27	1968 年	大東亜戦争	大東亞戰爭
28	1969 年	新宿泥棒日記	新宿小偷日記
29	1969 年	少年	少年
30	1969 年	伝記・毛沢東	毛澤東（中長片）
31	1970 年	東京戦争戦後秘話	東京戰爭戰後秘話
32	1971 年	儀式	儀式
33	1972 年	夏の妹	夏之妹
34	1972 年	火曜スペシャル 巨人軍	巨人隊
35	1972 年	ジョイ！バングラ	孟加拉！快樂！（短片）
36	1972 年	ごぜ・盲目の女旅芸人	盲女流浪藝人（短片）
37	1973 年	バングラの父・ラーマン	孟加拉省之父拉赫曼（短片）
38	1976 年	愛のコリーダ	感官世界
39	1978 年	愛の亡霊	愛之亡靈
40	1983 年	戦場のメリークリスマス	俘虜
41	1987 年	マックス、モン・アムール	馬克斯我的愛
42	1991 年	キョート・マイ・マザーズ プレイス	京都，母親之城（中長片）
43	1993 年	わが映画人生 黒澤明監督編	黑澤明的電影人生
44	1995 年	日本映画の百年	日本電影百年（中長片）
45	1999 年	御法度	御法度

從左擁「時間」右抱「空間」的《新宿小偷日記》
來看像大島渚這樣一位導演

李幼鸚鵡鵪鶉 作

不管喜不喜歡一部電影（的題材或敘事方式、甚至意識形態），先謙卑地「照單全收」，才不會既對不起讀者又虧欠了可能是的好電影。努力試著了解、試著接受，這是第一階段。然後，千方百計找出它的缺失、盲點、甚至偏見，「眼睛裡容不得一粒砂子」，像照妖鏡由小處看出這部電影背後隱藏的大敗筆、惡劣歧視，這是第二階段。末了，正、反、合，整合出這部電影的是非功過、成敗得失。像我這種「非學院派」的小人物，通常這樣對待電影。

如果你說看不懂大島渚導演的《新宿小偷日記》，我自己倘若也在霧裡看花，我就從它在講「什麼」？「怎麼」講故事？「為什麼」要這樣講？來試著了解它。不過，先弄清楚故事（也就是「什麼」）或許只適用於傳統敘事方式的電影，1961年雷奈的《去年在馬倫巴》與1963年費里尼的《八又二分之一》都「虛實無界」，你我如果認真刻板區別「現實」與（「記憶」或「想像」的）「非現實」，非但限制了電影本身的豐富複雜與多樣可能性，而且自誤誤人，強把一言堂當

成標準答案。

或許《新宿小偷日記》不在於看得懂、看不懂，而是導演「玩」電影玩到什麼程度？如果你我只在乎故事在講什麼，將會看得有點招架不住；倘若你我驚喜原來電影可以這樣拍攝、可以玩到這種程度、讓人大開眼界，還會只計較故事嗎？台灣楊德昌的《牯嶺街少年殺人事件》、陳界仁的《凌遲考》，或者加上蔡明亮《不散》的片頭（序場）與《無無眠》，都把電影玩出了神奇。

為了寫出 80 分鐘片長的《新宿小偷日記》，我竟用掉 900 分鐘（將近 15 小時）邊看邊寫筆記，寫完覺得自己好蠢，勸你倒不如去看雷奈的《去年在馬倫巴》與《穆里愛》，去看幾部高達的電影（譬如《輕蔑》、《阿爾發城》或《狂人比埃洛》）就什麼都懂了。（以下是我寫下的蠢蠢筆記）

（字卡）格林威治時間。（字卡）3 時。（字卡）紐約時間。（字卡）22 時。（字卡）巴黎時間。4 時。（⋯）（字卡）日本標準時間。（畫面是）時鐘 12 點整的大特寫。你要「本土性」，有本土時間；你要「國際性」，有巴黎、紐約訊息。有人拿磚砸碎鐘面玻璃，伸手拔掉指針（有音樂聲）。

年輕男孩唐十郎（唐十郎飾演）奔跑。一些人猛追。他被圍住。他脫衣、褪褲，只剩極小薄布遮住陰莖，卻遮不住陰毛。大島渚並不是要你我看唐十郎的男孩性器官（至少 1969 年的《新宿小偷日記》不是，但又未必不是，且

看往後情節對陰莖與 sex 談個沒完，直到 1976 年法國出品的《感官世界》方才讓藤龍也扮演的男主角大方露屌），而是唐十郎肚臍下方的一大朵牡丹花的刺青嚇住追捕他的那三位男孩，嚇到三人下跪外加倒立。這一大段用手提攝影機拍攝，動盪搖晃得常常失焦，很不安、很真實，也很高達。接著，是畫面清晰、質感上乘的景觀，唐十郎用吉他半遮裸身（全黑的背景而他獨自在亮處）邊彈奏邊演唱《Ali Baba》（《阿里巴巴》）歌。歌詞是「這是阿里巴巴，神秘城鎮。有人問你，早晨在海中，中午在山上，晚間在河裡，那是誰？Bero-bero，小男孩，這是阿里巴巴，神秘城鎮。」

（片名映現）新宿泥棒日記（六個大字）。

本片大都黑白影像。前面這個序場我試著解讀。或是用文字標示各地時間，或是直接映現圓圓時鐘的大特寫。本片往後多次映現各地時間，世界各地的與日本的。你我能不想起跟雷奈電影酷愛的「時間」與「記憶」（譬如《廣島之戀》、《去年在馬倫巴》、《穆里愛》）的呼應？可是拔掉鐘上指針，「無時間」的超現實，不是有點像柏格曼電影《野草莓》老人夢境裡無時針的鐘嗎？差別在於，《野草莓》裡平和的無時間的鐘，已夠讓你我心驚肉跳，大島渚卻狠狠地映現暴力造成的無時間情景。

眾多男孩追逐、圍困唐十郎，卻在唐十郎裸身秀出肚臍下方的一大朵牡丹花的刺青時嚇得紛紛下跪、倒立致敬，那刺青的花樣是貴族的標記嗎？沒跟你

我明講，拋出想像空間。其實更神似 1953 年威廉・惠勒導演電影《羅馬假期》裡的美國男記者不認識公主（奧黛麗・赫本飾演）本尊，寧可相信報紙上的公主照片。大島渚顯然不想讓《新宿小偷日記》被侷限成這樣的解讀，於是，唐十郎被追逐、遭圍困、裸身一脫驚人的場景非但在片中不止一次重現，後來有一回居然是彩色畫面！重複映現，「同」中有「異」，不是很《去年在馬倫巴》、很雷奈嗎？好像有人發現，唐十郎跟追捕他的人，是同一劇團的，彼此宛如唱雙簧，因為奔跑、因為追捕、因為受困、因為被圍觀、因為裸身、因為牡丹刺青……在在都是為了夜夜「紅帳篷」的「狀況劇場」的演出搞宣傳。那麼方才看起來的逼真追／逃情景，以及懼怕的賓主易位（在唐十郎脫褲前後天壤之別），原來都是玩「假」的囉？有幾絲「後設電影」（metafilm），更多的是「虛」、「實」反轉（甚至無界），不正是安東尼奧尼（譬如《放大》，又譯《春光乍洩》）、費里尼、雷奈電影最愛的調調嗎？

片頭序場過後，映現演職員名單。譬如，吉岡康弘、仙元誠三攝影；戶田重昌美術；西崎英雄錄音；創造社出品；紀伊國屋書店協力（請莫惱怒我在抄寫名單，這間書店正是本片男主角鳥男出事的場景！）演員方面，主角是橫尾忠則扮演的名叫「岡上鳥男」（Birdey Hilltop）的男孩，山リエ扮演喚作「鈴木梅子」（Suzuki Umeko）的女孩（你瞧，人名譯成西方語文時，本片字幕把鳥男譯意，把女主角譯音）。合演的有，紀伊國屋書店社長田邊茂一扮演田邊茂一；性科學者高橋鐵扮演高橋鐵；俳優佐藤慶扮演佐藤慶；俳優戶浦六宏扮演戶浦六宏；俳優渡邊文雄扮演渡邊文雄；劇團狀況劇場唐十郎扮演唐

十郎；劇團狀況劇場演員們（磨赤兒、李禮仙、大久保鷹…）參加演出。

且看，片頭演員名單不但詳列誰扮演誰，而且藝文界、學術界好多位人物全都扮演自己！又是一番虛虛實實真假難辨！尤其往後性學專家高橋鐵、演員佐藤慶、演員渡邊文雄的現身說法，跟高達電影《斷了氣》讓法國前輩導演梅爾維爾答客問、《狂人比埃洛》由美國導演賽繆・富勒侃侃而談、以及往後雷奈電影《我的美國舅舅》讓行為科學家昂利・拉波希（Henri Laborit）親自解說……是不是互通聲氣？同樣都模糊掉紀錄片與劇情片的分野。

《新宿小偷日記》開場的兩三分鐘我就用了這麼多字來描述，而且還掛一漏萬，譬如圍觀唐十郎受困與裸身時，主角鳥男也在場目睹。或者，我突然想到 1990 年代有一年，楊德昌邀請唐十郎來台灣，在台北一處公園搭起「紅帳篷」劇場展演，我還拍攝了一些劇照。忘了劇名，有位男孩肩上黏著一尾陶瓷鯉魚（是鯉魚嗎？或許是鯛魚？）劇情還觸及日本人對台灣人吃檳榔的驚艷（綠色果實放進嘴裡，竟能吐出紅色液體！）我現在撰寫這篇文稿，幾千字的筆記幾乎沒有派上用場，因為邊寫邊想的即興文字更多，活像雷奈的《穆里愛》、費里尼的《愛情神話》、楊德昌的《牯嶺街少年殺人事件》，一部電影就可以寫成幾萬字的一本書！不是我很會想，根本就是《新宿小偷日記》表面狂野卻蘊涵豐厚！

鳥男逛書店。他看中一本翻譯書：法國作家讓・惹內（Jean Genet）的

Journal d'un voleur（片中畫面的漢字日文書名是《泥棒日記》，這本書的台灣版中文譯題是《竊賊日記》）。片中，書的正面斜斜映現出法文原題；另外一個鏡頭，書脊則是在書架上跟其他幾本書並排放置時的日文譯名，左側的書是《花のノートルダム》，右側是《チャップリン自傳》。我突然高興起來，這部日本語電影在異域上映時，無論中文字幕、法文字幕、英文字幕都不會把相鄰兩本書名譯出（因為既非「對白」、又不是「字卡」）。我學日文向來不識草體的平假名，卻熟記正楷的、專用在西方語文譯音的片假名。讓我為你效勞：左側是讓‧惹內另一本著作 *Notre-Dame des fleur*（台灣書名譯成《繁花聖母》），右側是《卓別林（Charlie Chaplin）自傳》。

本片這時又用手提攝影機穿梭「迷宮」般的書店（可記得《去年在馬倫巴》與《愛情神話》種種迷宮意像？），讓你我有點 vertigo（暈眩，請容我借用希區考克電影《迷魂記》的英文原題），果然出事，鳥男偷書被逮！『偷書賊』鳥男『偷』了一本名叫《『小偷』日記》/《竊賊日記》的書。大島渚玩了好幾個層次的「偷」。鈴木梅子當場逮住，人贓俱獲，揪著鳥男去見書店社長（老闆）田邊茂一。社長不認識這女孩，梅子說自己是書店僱工（店員）。你瞧，雇主／中產階級／老闆／有錢人多蠢多賤多腐敗，連自己公司的員工都不認識！可是啊可是，經過往後好幾場戲過後，你我方知梅子捉拿偷書賊是真，但她本身是冒牌貨，根本不是書店店員！這不但翻轉了我剛才輕蔑書店老闆不識自家店員的腐敗昏庸，我錯怪了他，而且騙子（梅子說謊宣稱是女店員）捉賊，究竟哪一方更不道德呢？也更值得玩味。至於書店老

闊的昏庸，既是我錯怪了他，又是他活該被你我損，陌生人詆稱是他店員他
居然也會相信，這不昏庸，什麼才是昏庸？

我突然想起以往無緣見識的《日本春歌考》，大島渚 1967 年的電影。開場
不久，四位男生走經一處籲請大家簽名、捐款反對（美國介入）越南內戰
的進步學生擺設的攤位，他們一派冷漠、輕浮（這兩樣有點相左竟集於一
身！），卻忙著想一探綽號「469」的女學生的本名。那女孩簽了姓氏「藤原」
發現這四位男孩心術不正，憤而將名字寫成「XXX」。又或者，男孩們跟蹤
女孩，前去搭訕，還宣稱是老師，被反嗆：「老師又怎樣？」男方不得不知
難而退。你我很容易領會大島渚電影裡的女強男弱，以及性別（男女）、輩
分（師生）、階級都不是站在傳統主流強勢的一方。只是，大島渚似乎不想
美化他所期待的一方（譬如青年學生）、無意痴人說夢，當這四位男學生走
過雪地的遊行隊伍時，竟一無所感。

日本國旗是白底、中央紅圓的太陽旗。《日本春歌考》開場不久竟是白底、
中央黑圓的「黑太陽」旗，伴隨著許多面黑旗在雪地遊行，宛如敲起日本這
個國家的喪鐘，進行太陽旗的喪禮。我不免想入非非：大島渚好勇敢！日本
政府好開明！同業情況在 1967 年台灣的蔣氏王朝，能允許把中華民國旗幟
「抹黑」自省嗎？我還遐思《日本春歌考》或許更適用《太陽（旗）的墓場》
這個標題。

《太陽的墓場》裡純美男孩（佐佐木功飾演）與江湖頭目（津川雅彥飾演）的恩怨情仇以及恍若双双殉情的下場，媲美三十年後楊德昌電影《牯嶺街少年殺人事件》裡的小四（張震飾演）與幫派酷帥一哥 Honey（林鴻銘飾演）。我自己卻双重疏失：既忘了楊德昌往托爾斯泰《戰爭與和平》、雷奈《去年在馬倫巴》、費里尼《愛情神話》、高達對於「光」的思考／辯證（譬如《激情》）偏航；更沒覺察大島渚的《太陽的墓場》表面探觸社會與人性、骨子裡根本就是批判日本這個（太陽旗的）國家的墓場啊！或者說，從《太陽的墓場》、《日本春歌考》到《儀式》，大島渚都在為日本送葬、大島渚都在責難日本（政府與國家）有多惡劣，媲美沙特（存在主義大師）、雷奈、高達批判法國，哲學家羅素抨擊英國。真正的藝術家總會反省檢討自己國家的罪狀，而不是幫自家政府塗脂抹粉！

鳥男偷書被逮，書店老闆非但沒懲罰他，反而把自己的著作相贈。或許有些人不解鳥男為何不要錢、不愛錢？梅子認為鳥男拿到錢可以買任何自己喜愛的書啊！或許如同鳥男告白的，偷書讓他有類似射精的快感，關於裸體與 sex，大島渚的電影從不害羞、從不偽善。讓性學學者高橋鐵跟鳥男、梅子傾談，要這双青年男女脫衣，要他倆誠實裸體又裸心（思想坦白），分析梅子可能的女同性戀情慾、鳥男可能的女性化傾向，你我見到的光景是鳥男與梅子並沒有在高橋鐵面前裸體，且讓我話分兩頭說：這些人長篇大論的知性對話有點像高達電影中的人物議論紛紛，如果你我以為本片流於「光說不練」，那麼大島渚往後真槍實彈演出裸體與 sex 的《感官世界》，或許正是

肇因於《新宿小偷日記》的伏筆。

另一方面，鳥男與梅子在其他場合，既裸過，也有過 sex，梅子明明跟男友做愛過，後來跟鳥男巫山雲雨，竟然白床單上出現一大灘處女落紅！黑白影像突然的彩色畫面，讓白床單中央處女落紅的 sex 與政治（日本國旗樣貌）掛了鉤！保守社會的觀眾往往對於電影中的裸體與 sex 大驚小怪，其實，裸體與 sex 的畫面總是最溫和最淺顯的，背後的政治或意識形態或象徵隱喻才是最強的力道。

有一回在黑暗中，梅子在書店，摸觸書架上惹內的《竊賊日記》，你我聽到法語的畫外音「Je suis Jean Genet…」（我是讓・惹內，男囚們的衣褲被脫光，粉紅色與白色……），畫面是梅子眼睛轉向你我望了一下（怪不得大島渚有時候被稱為「日本的高達」！）異性戀男導演大島渚導演關懷各種弱勢（片中還觸及黑人族群），那麼推崇法國男色／男同志作家惹內，往後自然而然跨越二次大戰期間日本與英國的敵對關係，譜出男男情愛的電影《俘虜》（坂本龍一與大衛鮑伊主演）。

同樣，《愛與希望之街》人類作惡，收場卻槍擊鴿子，大島渚的悲觀與批判、諷刺意圖人盡皆知，但我不喜歡真槍實彈傷害無辜鴿子。有位美國朋友不知斑鳩與鴿子有何差異，台灣人與華人大都能夠分辨。我媽媽 1917 年出生，她的江蘇老家把斑鳩稱為「野鴿子」。但是台灣王尚義小說《野鴿子的黃昏》

書名指的是鴿子而非斑鳩。《愛與希望之街》的男孩一鴿多賣行騙，那鳥兒確實是鴿子，但日本人稱為「鳩」！如果你沒看過本片而是從日文書刊讀到劇情或論述，以為我錯把「鳩」當成「鴿」，那是誤會。幾十年後，大島渚的法語／英語電影《馬克斯，我的愛》探討人獸戀，對待動物的態度改進甚多，可喜。

《新宿小偷日記》裡「讀」了很多本書。亨利‧米勒全集、達韋‧馬希 - 馬格德雷納（Davy Maire-Magdeleine）的《西摩納‧韋伊的世界》（*Simone Weil's World*）、荻原朔太郎全集、吉本隆明詩集、富岡多惠子詩集、田村隆一詩集、魯迅選集都在其中。可惜魯迅書中字句用中文讀出，但被日文掩蓋（或「共振」？），2016 年我看的 DVD 版本，中文字幕與英文字幕都出錯，往昔金馬影展正確英文字幕「We had sufficient bedding, but we wondered if Hu Shih（胡適） did.」這回被譯成「Rou-xi」，必須用法國語文才會讀成「胡適」！

女作家富岡千惠子深受日本新潮導演大島渚與篠田正浩的賞識，以篠田正浩的電影為例，1969 年的《心中天網島》由武滿徹、富岡千惠子、篠田正浩共同編劇；1974 年的《卑彌呼》由篠田正浩與富岡千惠子共同編劇。1986 年的《長槍權三》取材近松門左衛門的原著，也是富岡千惠子編劇。

後來，鳥男去唐十郎那兒學演戲。鳥男認為梅子要從田邊茂一那兒「偷」

sex，鳥男自己則想從梅子那兒「偷」sex，鳥男問唐十郎：「穿上女性戲服會怎樣？」唐十郎反問：「你是演員嗎？」梅子表示既不看戲也不演戲比較好玩。鳥男認為梅子「假扮」書店職員，縱然她不投身劇團、並非團員，其實已經在「扮演」了。唐十郎覺得鳥男一双賊眼，「劇場 80 年來從來沒有任何一個小偷能成為演員的！」大島渚《新宿小偷日記》「玩」了很多文學名著，「玩」劇場、「玩」偷的辯證、更「玩」偷竊與扮演的牽扯，玩得自由瀟灑（所以有人認為唐十郎唱歌、演戲，跟以鳥男為主的劇情毫不相干，好似兩部電影被塞在一起，但我不以為然），玩得活像實驗電影。《去年在馬倫巴》、《穆里愛》、《八又二分之一》不也是類似的實驗電影嗎？（可記得史丹利‧杜寧與金‧凱利的經典歌舞片《萬花嬉春》裡，西蒂‧卻蕊絲那場舞蹈跟全片劇情無關，但非比等閒？）

《日本春歌考》特別凸顯紅色與黑色。四位男學生走過一些電影海報，其中一景，你我右側是 1964 年法國女導演阿妮艾絲‧娃達（Agnès Varda）的《幸福》（*Le bonheur*），前景是大朵向日葵花。你我左側是克德‧歐當-拉哈（Claude Autant-Lara）1954 年導演的彩色片《紅與黑》（*Le rouge et le noir*），取材自法國作家司湯達爾（Stendhal）文學名著，法國俊男美女傑哈‧菲立普（Gèrard Philippe）與達妮葉‧達麗尤（Danielle Darrieux）主演。達妮葉‧達麗尤還主演過 1955 年英國人不敢拍不敢演的法國電影《查泰萊夫人的情人》（*L'amant de lady Chatterley*），取材自英國作家 D.H. 勞倫斯（D.H. Lawrence）的小說。《日本春歌考》談到「勞倫斯」，談到「新宿的勞倫斯」、

談到勞倫斯的《查泰萊夫人的情人》，談到《阿拉伯的勞倫斯》，不能盡記。從美國國旗與日本國旗裡的紅色、可口可樂商標的紅，到法國電影《紅與黑》在日本上映時直譯的片名《赤と黑》，你我切莫忽視《日本春歌考》的紅色與黑色，恰似楊德昌每部電影都凸顯紅、綠、黑、白、風格化得迷人。

鳥男偷書，書店老闆非但不罰、全然無恨，反而贈書。你我會不會以為不合常理呢？非常不可思議？倘若書店老闆好色，鳥男恰好是美麗少女，對於觀眾或許比較有說服力，相信老闆憐香惜玉、甚至想要一親芳澤。不過，誰規定故事只能依循一種傳統主流模式？只為滿足異性戀男的意淫服務？難道書店老闆不能疼愛年輕男孩（雖然扮演鳥男的演員橫尾忠則不俊不美）？你我電影看多了，竟然沒有豐富的想像力，實在是很糟糕的事。

有個熱天深夜，有位電影學者離開 party 前，問我 métro 與 bus 已無班次了，要怎麼回家？我說就跟路上最先遇到的男孩子一起去……那位學者聽不下去，匆匆走人。朋友怪我不該戲弄人家，人家好意關切，我卻胡言亂語扯下流話。其實我沒胡扯，我是認真的，搭上陌生男孩未必有緣上床，也不盡然男同性戀。那是電影看多了激發的想像力，只不過電影中可能像村姑遇上王子，現實中的我也許被劫財劫色。我還補充一句：「雖然我很窮，沒錢搭計程車回家。」談到被陌生男孩劫財劫色，我補上的修飾（窮得沒財可劫／被劫）其實是個煙幕，轉移重心，強調「沒財」是讓人家忘了我不俊不美（也沒色可劫）。大島渚的電影就是要觀眾不要聽到「沒財可劫」就停留、就打

住，而要觀眾追究人物明明提到「劫財劫色」為什麼強調「沒財可劫」卻全然不提「可有姿色（是否美貌）」？這才是入門（進入《新宿小偷日記》門牆）的鑰匙！

那麼，田邊茂一不懲罰鳥男、反而贈書就不是那麼難解了。他可以是疼惜晚輩、對青年（譬如改造社會）抱持期待；他可以喜歡男孩（所以往後大島渚拍攝過男同性戀電影）；他喜歡男孩但他自己不必同性戀，難道不可以嗎？大島渚是喜歡布紐爾電影的，書店老闆或許恰似布紐爾電影裡的布爾喬亞，拘謹而偽善，雖然 1968 年布紐爾還沒有拍攝那部風趣絕妙的《中產階段拘謹的魅力》，但是布紐爾 1961 年的《薇莉狄雅娜》同樣令人絕倒。大島渚與布紐爾對中產階級諷刺、批判而沒有醜化，《愛與希望之街》裡的女教師與富家少女都很同情、都很呵護窮人家的賣鴿行騙男孩（藤川弘志飾演），這兩位中產階級（家庭）女性跨越了階級，反而是富家男性跨不過。甚至，書店老闆不必任何理由也可以輕易放過偷書的鳥男，就像 1960 年安東尼奧尼電影《情事》裡的男女主角明明是去找尋失蹤女孩安娜（Lea Massari 飾演），末了完全不理會人家下落，電影也不告知你我那女孩後來怎樣了；或是 1983 年楊德昌電影《海灘的一天》女主角的失蹤丈夫到底是死是活，講的人（張艾嘉飾演）不說，聽的人（胡茵夢飾演）不問，双方都不在乎，就這樣不了了之，「開放式的結尾」反而留給你我更多的想像空間。何況，書店老闆閱「書」無數，他是否宛如坐困象牙塔裡無緣閱「人」呢？既然鳥男自投羅網，難道書店老闆不能趁機「閱」人嗎？「玩」人，人是最好玩的，

邱剛健電影《唐朝綺麗男》就喜歡「玩」人！

關於片名。有別於雷奈的《去年在馬倫巴》（表面上是一個時間、一個地點，實際上也許是／也許不是去年，可能在也可能不在馬倫巴）與費里尼的《八又二分之一》（只標示這是導演的第八部半電影，全然不提內容是啥）片名說了等於沒說，大島渚的《新宿小偷日記》顯然清清楚楚告知你我一個地名與一個物件（日記；或者書名），有點像楊德昌的《牯嶺街少年殺人事件》（一個地名與一樁事件）或威廉‧惠勒的《羅馬假期》（一個地名與一段時光）。可是，鳥男偷書、梅子偷冒店員身分、唐十郎假扮（小偷？）被劇團男演員們追捕、被偷的那本書的書名也有「偷」字、「偷」意，片中甚至還有偷情、偷 sex，整部電影彷彿人人都在偷，反倒跟楊德昌電影《恐怖份子》（並非專指某人，而是人人都是恐怖份子！）精神一致了。既然，《新宿小偷日記》不全然只是一個地名與一本書名，整部電影多次用字卡標示「時間」（星期幾、幾點鐘），電影本身從頭到尾宛如書寫日記，記載一次又一次、一則又一則的「偷」。片名裡的「泥棒（小偷）日記」，貯藏著「時間」（的流動、綿延），擺明了省思電影是「時間」的藝術，恰似雷奈的理念。《新宿小偷日記》標題不僅是一個地名與一個物件，而是涵蓋了地名與時間，這樣一來，表面上跟《去年在馬倫巴》大不同，骨子裡卻恍如《去年在馬倫巴》的片名左擁「時間」、右抱「空間」（地點）了！

Nii, Oki...

愛與希望之街

愛と希望の街

1959年，62分

編劇：大島渚

剪輯：杉原代志

攝影：楠田浩之

音樂：真鍋理一郎

美術：宇野耕司

演員：藤川弘志、千之赫子、富永由紀、渡邊文雄、
　　　望月優子、伊藤道子、須賀不二夫

台灣發行資訊

無

她殺了時代

家住川崎貧民街的初三學生正夫，和母親、妹妹相依為命。正夫的母親靠著在街上為人擦鞋賺取微薄的收入，沒能獲得妥善照顧的妹妹則有自閉傾向，經常一個人對著死老鼠作畫。為了貼補家用，正夫開始做起出售自己馴養的白鴿的小生意，因為白鴿會趁新主人不注意時飛回正夫家中，正夫便可從中牟利。一次偶然的機會，正夫認識性格驕縱但心地善良的富家小姐京子，兩人互生好感，而正夫也在老師的幫忙之下，參加京子家族企業的入社考試。當正夫以為命運可望改變，先前販賣鴿子的詐騙行徑，卻成為對方衡量是否錄取自己的絆腳石……。

1950 年代末期，因應「太陽族電影」熱潮帶動叛逆青年題材的崛起，以及電視開始普及導致電影院女性觀眾變少，松竹電影公司的領導部門開始考慮改變製作方向，社長城戶四郎遂破格提拔二十七歲的副導演大島渚，讓他將自己的原創劇本《賣鴿子的少年》拍成電影，即是《愛與希望之街》。

這是一部技術上略嫌稚嫩，主旨與精神卻毫不妥協的首部作。大島渚透過一段無望的愛情，傳達了階級之間難以跨越的鴻溝。鴿子是少年謀生的手段，也因此連結了他與京子的感情，然而大島渚認為，這段感情實際上是虛假的，所以他最後讓少年槍擊鴿子，意謂拋棄這段虛妄的情誼。此外，大島渚以此企圖諷刺資產階級的存在，總是使無產階級的生存遭到危害。

大島渚並不諱言「《愛與希望之街》裡頭根本沒有愛也沒有希望」（以此回應電影公司基於商業考量，而否定了原來片名），身為此片導演，他希望能為這位因貧窮而無意間犯下非惡意罪行的少年進行辯解，並期許觀眾在看完電影之後，能夠進一步思考「統治者」如何利用某些手段以讓「被統治者」屈從這件事。

由於城戶四郎認為《愛與希望之街》過於晦澀且左傾，松竹電影公司便有點墊檔性質地安排在二輪戲院放映，就連為影評媒體安排的試片時間都和松竹其他記者會撞期。沒想到影評人如佐藤忠男、齋藤龍鳳等人看後都為文盛讚，從而揭開松竹新浪潮的序幕。佐藤認為此片對於少年的心理狀態有非常細微的觀察，而大島渚對罪行的思索，以及對「反抗」和「站在屈辱感之中」的反覆論辯，非但出眾，更是在日後延伸成為代表作《少年》的核心。

太陽的墓場

太陽の墓場

1960 年，87 分

編劇：大島渚、石堂淑朗

剪輯：浦岡敬一

攝影：川又昂

音樂：真鍋理一郎

美術：宇野耕司

演員：炎加世子、佐佐木功、伴淳三郎、津川雅彦、
　　　渡邊文雄、藤原釜足、佐藤慶、戶浦六宏、
　　　小松方正、富永由紀

1960 藍絲帶獎（第 11 回）最佳配樂獎、新導演獎

台灣發行資訊

無

二戰結束以後，一群年輕人在千瘡百孔的日本土地上成長，他們身處一片遭受美國資本主義剝削，共產主義興起，信仰與價值觀被鬆動的紛亂之地，因為對於未來感到茫然，於是有人白天賣血夜晚賣身，還有人滿懷希望加入幫派以為可以成就一番轟轟烈烈事業。這裡是大阪釜崎的貧民窟，明明藏污納垢，卻又熠熠生輝，它通往大和民族的明日，也是太陽的墓場……。

如果有人說大島渚在 1959 年推出的中長片《愛與希望之街》頂多只是以寫實的姿態揭發戰後日本的社經狀況，作為一個浪潮或是運動的起點，似乎有那麼一點不夠份量，那麼相隔不到一年，大島一口氣完成《青春殘酷物語》、《太陽的墓場》及《日本的夜與霧》三部題材殊異但作者風格強烈的劇情長片，證明「新浪潮先鋒」這個稱謂得來當之無愧。

《青春》和《日本》是從學生的角度悲觀看待青春和夢想，連帶批判了大島渚自己曾經積極參與的學生運動（學運在這兩部片中成了揮之不去的過往幽靈）；至於將背景轉到社會底層的《太陽》，則是將那種對於未來深感無力的虛無之感，以更張牙舞爪的方式表現出來。《太陽》或許可被視為一部帶著「伊底帕斯情結」的作品，片中要角如花子、阿武以及「信榮會」黨羽雖非如伊底帕斯王那般弒父戀母，但他們在精神上和意念上，早已象徵性地將父親、或者父權、舊有體制、甚至國家民族都輪番推翻掉了，因為時代與潮流逼得他們只得如此。造反，應當是用來形容他們的狀態，最傳神的兩個字。

《太陽的墓場》在釜崎實地拍攝，這部色彩濃艷、充斥性與暴力，幾乎就要被汗水和鮮血給淹沒的電影，不只是大島渚對於「太陽族電影」虛無的一代最嚴屬的回應，事實上它還被賦予了高度的政治性。貧民窟盤根錯節的利益掛勾和弱肉強食的生態鏈法則，黑幫講究階級輩分與忠誠服從的結構關係，最終都指向日本，日後今村昌平的《豚與軍艦》和篠田正浩的《蒼白之花》，亦依循如此指涉，假敘述黑幫故事之名，行批判國家之實。

日本春歌考

日本春歌考

1967 年，103 分

編劇：田村孟、佐佐木守、田島敏男、大島渚
剪輯：浦岡敬一
攝影：高田昭
音樂：林光
美術：戶田重昌
演員：荒木一郎、岩淵孝次、串田和美、佐藤博、
　　　田島和子、伊丹十三、小山明子、吉田日出子、
　　　宮本信子、益田博子

1999 電影旬報 20 世紀百大日片第 82 位

台灣發行資訊

無

四個鄉下高中男生來東京參加大學入學考試，偶然被不知其名的 469 號考生的美貌所吸引。考完試之後，正逢反建國紀念日的遊行，他們發現高中老師大竹先生和他的戀人谷川高子亦現身此地，好奇心使然，便找了也來到東京的三名同校女生一起去探望老師。居酒屋內，左翼思想的大竹看著這群對性充滿渴望的男生們，便唱起了春歌。當晚，其中一名男生中村前往大竹的房間取筆，發現房間裡的暖爐被踢倒，瓦斯管在漏氣，但他沒有任何作為，暗自離開。大竹死後，這群男生一邊唱著大竹教的春歌，一邊幻想著如何強暴女生。中村向高子坦承自己對老師見死不救一事，隨後一夥人來到 469 號考生家參與反越戰民謠集會，展開一場民謠和春歌的競賽⋯⋯。

如果說大島渚在 1966 年以《白晝的惡魔》達到高峰，那麼後繼如《日本春歌考》、《少年》等傑作，其實都是繼續回應《白晝》裡對於性和犯罪的提問。《日本春歌考》原是身兼日本演歌師、作家、評論家等多重身份的添田知道所撰寫一本有關日本民眾詠唱春歌的書。春歌看似鹹濕下流、難登大雅之堂，但在某一方面卻又成為啟蒙民眾、擺脫苦痛生活的象徵，大島渚這部電影僅僅借用了添田知道的書名，故事情節卻與其著作內文毫無干係。

片中大竹先生用春歌來論述民眾思想史的行徑，或許帶有大島渚個人的銀幕投射。這樣一位曾經活躍於學生運動、性格桀驁不馴、行事跳脫禮教框架的左翼知識分子死於非命，然而他的學生如中村者並未將之當一回事，甚至還出言挑逗其「未亡人」高子，日本電影學者佐藤忠男認為大島渚乃是以此暗喻日本戰後出生、成長的年輕一輩，無論在思想還是行動上對於大竹所屬的戰後民主主義這一代人的反感與叛逆情結。中村在具有進步思想的大竹的戰後教育之下，終究無法得到「拯救」，因此他選擇對大竹之死袖手旁觀，他唱著春歌為對方送葬，一方面是在確認舊生命的消逝，另一方面則是期待著某種意義上的重生。

《日本春歌考》與《日本的夜與霧》、《絞死刑》並列大島渚最珍視的三部作品，因為這些題材（日本共產黨人的黨內道德倫理、日本人對朝鮮人的不義）非由他來拍攝不可，他是唯一了解內情且知道如何去拍的人。另外，《日本春歌考》片頭首度出現黑太陽旗，而在片尾高潮戲中一紅一黑兩面太陽旗高掛著俯視整個考場，見證一場幻想強姦的發生，大島渚對於國家的批判於是再明顯不過了。

歸來的醉漢

帰って来たヨッパライ

1968 年，80 分

編劇：田村孟、佐佐木守、足立正生、大島渚
剪輯：浦岡敬一
攝影：吉岡康弘
音樂：林光
美術：戶田重昌
演員：加藤和彥、北山修、端田宣彥、佐藤慶、車大善、
　　　渡邊文雄、綠魔子、殿山泰司、小松方正、戶浦六宏

台灣發行資訊

無

三名大學生前往海邊度假，游完泳上岸這才發現衣服全不見了，無計可施只好把沙灘上遺留的軍服給穿上，沒想到卻因此被誤認為是偷渡的朝鮮軍人，還與警方展開一連串你追我逃的戲碼，被驅逐到朝鮮也就算了，後來竟被送到越南和美軍一起戰鬥⋯⋯。

隨著拍攝的作品數量增加，大島渚發現自己對於犯行的著迷。在他的每部劇情片中，輕則偷盜詐騙勒索，重則強暴傷害殺人，性、暴力與犯罪是不可或缺的家常便飯，他甚至做起了自己犯罪的惡夢，在夢中他因為犯行而被捕，偶而會幸運逃開，然後又被抓住，如此循環下去。於是，或可將《歸來的醉漢》試做一場夢境，而大島渚之所以做著這樣無限迴圈的夢境，並不是因為心理的負罪感或是思想的不純潔，而是基於潛意識的某種革命傾向——藉著犯罪，也許是被迫犯罪，來進行質疑，繼而顛覆。

《歸來的醉漢》是大島渚難得的黑色喜劇，也是他屈指可數的商業之作。本片拍攝靈感來自當時紅遍全球的披頭四（The Beatles）所主演的音樂電影《一夜狂歡》（A Hard Day's Night），原是想依樣畫葫蘆，為加藤和彥及其所屬的男聲團體「The Folk Crusaders」量身訂造一部揮灑熱力青春和偶像魅力的音樂喜劇，不過想也知道大島渚不會乖乖拍一部一切都在意料之中的電影。

表面上，《歸來的醉漢》那一派自在暢快的節奏，有點接近德國導演湯姆・提克威（Tom Tykwer）的《蘿拉快跑》（Run Lola Run），不過大島渚真正的意圖是透過「機會」和「命運」的反覆無常，將政治與人生如何糾纏不清好好辯證了一番，這反倒令人想起波蘭導演奇士勞斯基（Krzysztof Kieślowski）的道德焦慮名作《機遇之歌》（Blind Chance）了。

有人覺得《歸來的醉漢》太混亂，塞滿了各式各樣的符號以及隱喻，過於龐大的訊息量與過於破碎的時間線，令只想感受偶像魅力的粉絲吃不消；也有人覺得《歸來的醉漢》不過就是一部看似懷有宏大野心的搞笑片，好像要諷刺什麼東西，最後卻是語焉不詳。作為一部商業電影，《歸來的醉漢》確實複雜了些；倘若把它看作一部帶著革命傾向的遊戲之作，則會對大島渚肅然起敬。他以軍服和女裝來借題發揮，延續《日本春歌考》的荒誕趣味，將日本人的韓國情結、兩國皆然的男性沙文主義、以及該死的戰爭，可是嘲諷得體無完膚呢！

新宿小偷日記

新宿泥棒日記

1969 年，116 分

編劇：田村孟、佐佐木守、足立正生、大島渚
剪輯：大島渚
攝影：吉岡康弘、仙元誠三
美術：戶田重昌
錄音：西崎英雄
演員：橫尾忠則、橫山理繪、田邊茂一、高橋鐵、渡邊文雄、
　　　戶浦六宏、唐十郎

1999 電影旬報 20 世紀百大日片第 82 位
1969 電影旬報（第 43 回）十佳影片第 8 位

台灣發行資訊

無

繁忙熱鬧的新宿，就在一場偶發事件演變成「現場劇院」表演宣傳的同時，一個叫鳥男的旁觀者走進車站附近的書店，偷了幾本書，被店員梅子抓到，扭送至老闆的辦公室。鳥男臉上未見悔意，老闆對他偷書的品味相當賞識，反而拿錢叫梅子陪鳥男上餐廳。於是鳥男和梅子一起看偷來的書，挑逗彼此，他們還做愛了，雖然並不是很成功……。

這部由遊樂文化教主、日本普普藝術先鋒橫尾忠則挑大樑的電影，是一部無法被確切定義的奇作。全片重心並非鳥男和梅子之間愛情，鳥男不斷偷書的心理動機是否具有說服力也不在大島渚考量之列，露骨的性愛場面更非為了迎合觀眾而存在，片中的每個轉折、角色的每個決定，在在都是為了對觀眾形成一股困惑、遲疑。或許這又必須回到《日本春歌考》，所謂的白日夢與性幻想，倘若等同於解放，或者象徵著尋找自由，那麼大島渚打從本片開場，先是將帶動戰後日本小劇場發展的唐十郎的衣服剝光，又把他的內褲拉到下腹露出肚子上薔薇圖案，為的或許正是標榜不受拘束、跳脫框架的自由自在？

與其說《新宿小偷日記》是一部前衛電影，不如將它視為一場當代藝術的視覺饗宴。片中，一群前衛藝術家以新宿為根據地，展開各種充滿挑釁的行為藝術，然而新宿街頭攘往熙來的群眾卻以不痛不癢的冷漠以對充當回應。唐十郎持續現身銀幕，他的存在就和畫面突然由黑白轉為彩色，以及那怵目驚心的「時間字卡」一樣，令人難以捉摸。大島渚永遠跑在觀眾前方，而且從來沒有要停下來等大家的意思。

日本電影學者佐藤忠男將片中不時出現唱歌的唐十郎稱作是魔法師，而他的歌就像是咒語，銀幕上一閃而逝的眾多文學經典，也藉由一段段的被朗誦，形成了咒語。這個切入角度委實讓人拍案叫絕，倘若將《新宿小偷日記》看作一長串的咒語，而非祈福的禱詞，整個就豁然開朗了。《新宿小偷日記》不只關於新宿，也不只關於小偷，片中要偷的不只是書，其實還要偷情、偷心。這是一場瀰漫著邪典電影（Cult Film）氣味的祭儀，大島渚這麼政治不正確的異議份子，拍攝此片根本意在為非作亂，然而這可是他「關懷」日本的獨特方式。

少年

少年

1969 年，98 分

編劇：田村孟
剪輯：白石末子
攝影：吉岡康弘、仙元誠三
音樂：林光
美術：戶田重昌
演員：渡邊文雄、小山明子、阿部哲夫、木下剛志

1999 電影旬報 20 世紀百大日片第 21 位
1969 電影旬報（第 43 回）十佳影片第 3 位、最佳劇本獎
1969 每日電影獎（第 24 回）最佳女主角、劇本獎

台灣發行資訊

無

少年的父親是因為參戰而身殘的退伍軍人，腦內還留存著軍國主義思想的他，為了全家生計而走上偏門。這家人的謀生之道，通常是由一家之主擬定策略、發號施令，而他的妻子（也就是少年的繼母），一個曾經當過吧女的苦命女人，則負責帶著少年一起執行。這對母子往往先是在路邊晃盪，然後不經意衝到行駛的車子前面，憑藉著貨真價實的肉身傷害，向駕駛勒索金錢，一旦成功，便能過上好一陣子衣食無憂的生活，倘若盤纏用盡，便轉移陣地重新開始。

《少年》是繼《絞死刑》之後，ATG（Art Theatre Guild）和「創造社」合作的「一千萬日圓」電影製作企劃的第二彈。如此拮据的製作費，對於這部由真實事件得到靈感，從四國一路拍到北海道，縱貫整個日本外景的作品來說，無疑是一大挑戰。幸而大島渚將日本各地景緻拍出了兼具視覺美感又能傳達角色心理層次的豐富性，況且從大島渚自組「創造社」以來即全力支持他的好友渡邊文雄、妻子小山明子，在片中分飾少年的父母，亦交出堪稱從影生涯最好的成績單。

就創作脈絡和中心思想來看，《少年》確實可視為大島渚的首部作《愛與希望之街》的延伸。不過《少年》的主人翁年齡降低，日本也看似要從百廢待舉的戰爭挫敗中振作起來，只是少年與他的家人依舊被現實的殘酷和物質的匱乏壓得喘不過氣，沒有愛，也找不到希望。《少年》的少年比《愛與希望之街》的少年更明確地意識到自己為了生存而做出的行為是一種惡的表現，他是願意思考且具有自省能力的反抗者，於是歷經片尾那場突如其來的意外之後，他的良知逼使他做出了決定，這是大島渚加諸於他身上的「成長」——即使最終大島渚如命運之神般不帶絲毫情感地告知你，這樣的成長與自我意識是徒勞無功的。

《少年》在 1969 年夏天上映之後，有位英國影評人問大島渚何以他早期作品裡有著閃耀光芒的太陽，到了近作卻變成太陽旗？大島渚聽完這個在日本不會有人提出的疑問之後，陷入了長思。對他來說，太陽象徵某種殘酷的環境，那是一種置身於烈日之下仍要生存下去的強烈意識。他並非刻意要將太陽轉換為太陽旗，而是時代使然。他希望藉此表達，在國家這個巨大的框架之下，主體性的某種衰弱。畢竟面對活著的太陽，旗幟終究只是死物。這番話多少解釋了大島渚創作《少年》的終極意圖。

儀式

儀式

1971 年，123 分

劇：田村孟、佐佐木守、大島渚
剪輯：浦岡敬一
攝影：成島東一郎
音樂：武滿徹
美術：戶田重昌
演員：河原崎建三、賀來敦子、乙羽信子、佐藤慶、小山明子、
　　　小松方正、渡邊文雄、戶浦六宏、中村敦夫、殿山泰司

1971 電影旬報（第 45 回）最佳影片、導演、劇本、男主角獎
1971 每日電影獎（第 26 回）最佳劇本、配樂、錄音獎

台灣發行資訊

無

曾經有人詢問篠田正浩對於另兩位松竹新浪潮健將的看法，篠田認為吉田喜重的電影是用「腦」拍出來的，篠田自己的電影是用「心」拍出來的，而大島渚的電影則是「腦」和「心」分裂所拍成。這番話或許對大島渚創作中期代表作《儀式》做了最好的註解。

《儀式》是一部豪門電影，但有別於大河劇的主旋律精神或是日本電影慣見的感傷主義，大島渚從一個冷靜又抽離的角度，旁觀一個家族長達二十五年（1946-1971）的興衰起落，頗有為戰後日本立傳的意圖。故事主人翁滿州男是地方名門櫻田家的長孫，他的父親因戰敗而自殺，平民出身的母親不為婆家接受，戰前與戰時曾任政府高官的祖父掌控家族所有事務。電影即從日本戰敗，滿州男和母親逃離滿州國回歸日本說起。

大島渚以婚禮、喪禮和法會取代傳統線性敘事，且一反過往粗礪狂放的拍攝手法，透過如《日本的夜與霧》般的劇場化效果，將滿州男不同成長階段的切片交織起來。滿州男這個角色的年紀與大島渚實際年齡相當，他在母親過世後的性格壓抑，青春期面對家族女性的慾望騷動，成年之後迫於身為家族接班人責任的無力妥協，多少反映出大島渚對於當時日本這個國家的個人感受。

戰後，滿州男和母親從滿州一路躲過俄國、朝鮮的追捕，好不容易回到日本卻發現什麼也無法改變，家族原來是更大的囚籠，而片中輪番登場的婚喪儀式，則成為扼殺個人主義和自主思想的沈重枷鎖。這是大島渚對於日本政體與禮教規範最沉痛的批判，同時也再一次呼應了他首部作《愛與希望之街》裡頭，那隻無論被誰買走都會飛回少年身邊，最後依舊遭槍殺的鴿子的悲情宿命。櫻田家族也好，日本這個國家也罷，都是被制度所束縛，身在其中只能淪為囚徒。這部片中角色彷彿受到詛咒般接力死亡的作品，對於大島渚來說，堪稱個人思想和美學探索的階段性總結，同時也大抵概括了他對於戰爭與青春的看法。

值得注意的是，《儀式》乃是 ATG 創立十週年的紀念之作，ATG 為此投下兩倍於以往「一千萬日圓電影」的資金，不過此等規模與當時一般製作相較，仍舊稍嫌不足。大島渚在 1972 年完成《夏之妹》後，或許意識到低預算電影的侷限，便停止與 ATG 的合作，1973 年大島渚解散「創造社」，在法國製片人阿納斗·賓芒（Anatole Dauman）的提議下，進軍世界影壇。

感官世界

愛のコリーダ

1976 年，104 分

編劇：大島渚

剪輯：浦岡敬一

攝影：伊東英男

音樂：三木稔

美術：戶田重昌

演員：藤龍也、松田英子、中島葵、芹明香、阿部麻里子、
　　　小山明子、殿山泰司

2017 坎城影展經典單元

1999 電影旬報 20 世紀百大日片第 82 位

1976 電影旬報（第 50 回）十佳影片第 8 位

1976 坎城影展導演雙週單元開幕片

台灣發行資訊

感官世界 DVD

發行公司：布丁娛樂
產品編號：4714737995411
發行日期：2010/11/15

故事始於軍國主義當道的 1936 年，女侍阿部定與她的已婚老闆石田吉藏發展成不倫關係，兩人私奔住進一間小旅館，終日沈醉在性愛和肉體的歡愉之中。在試驗過千奇百怪的體位與秘技之後，這對男女為了追求更高層次的滿足感，開始嘗試極端的窒息式性愛，即便失去生命也在所不惜……。《感官世界》取材 1936 年轟動一時的真實事件，阿部定在戀人吉藏的授意之下，在性交過程中殺死對方並割下陰莖，她帶著這份逐漸腐爛的「遺物」四處遊蕩而遭警察逮捕，事件經媒體披露之後，她成為了傳奇。

大島渚曾經說「拍電影就是一種犯罪行為」，《感官世界》正是他的親身實踐。打從一開始，他就想要將這個故事拍成硬蕊色情片，讓演員們在片中演出真槍實彈的性交場面，為了規避日本對於暴露性器官或是局部性交動作畫面的噴霧審查，他在日本完成影片拍攝之後，便將底片送至法國沖印，後續的剪接和後製工作也在當地進行。1976 年，《感官世界》為坎城影展平行單元「導演雙週」揭幕，不僅震驚世界影壇，對於各國電檢制度更是造成極大挑釁（究竟是要以完整全見版抑或噴霧修剪版放映），大島渚自己也因劇本出版而遭日本政府提起公訴，逼得他親上法庭陳述：「我拍出來的東西並不猥褻，真正猥褻的是那些沒被拍出的東西。」官司一路纏訟到 1982 年，最終判決無罪。

大島渚自承最感興趣的是犯罪與性，因為這是人類最無意識所結合出來的成果。阿部定將吉藏勒死，讓他在極樂性愛當下告別人世，是罪？是愛？還是本能使然？《感官世界》房間裡的性愛場面繁多，對比房門外風起雲湧的軍國主義（阿部定事件與二二六事件發生在同一年），形成莫大的諷刺。這正是大島渚的意圖，他以此提問，當日本舉著國家榮光大旗對其他地區行侵略之實的時候，大家不該視而不見，還有什麼罪行比這更可鄙呢？

大島渚曾經在《日本春歌考》中提出幻想強姦這個概念，並讓黑太陽旗首度登場，而《感官世界》猶如前者的進階版本。這回大島渚將那些精神上的、符號性的、帶有儀式意味的元素通通排除掉，全神貫注於阿部定和吉藏彼此關係。於是，貨真價實的性器交合既是獵奇，卻又不只是獵奇，性愛於此超越了慾望、愛情或者生殖功能，昇華至另外一個層次，這是大島渚前所未見的浪漫，他讓我們在其中看見了詩意與美。

策展後記

大島渚の感官物語 愛與情慾之外 回顧展

鄭秉泓 作

之所以會為高雄市電影館規劃大島渚的回顧展，完全是無心插柳。

2012 年的春天，我應電影館之邀，策劃了一檔名為「春日之戀」的日本文學電影展，主打明星牌，有文學有愛情還有觀光美景，以高雄沒機會上映的院線片搭配自行向海外片商洽談的影展片，創下電影館開館以來滿座率最高的票房紀錄。

同一年底，電影館問我隔年春天要不要再策劃一檔日本影展，我本想走安全牌，連專題名字都取好了，叫做「再續春日之戀」，心想搞不好能創滿座率新高。但是因為種種原因，我們最終推翻了這項決議，然後手上有幾個導演名單來來去去，最終大島渚成為我和電影館雙方的交集。

既然決定要做大島渚的回顧展，隨之而來的挑戰便是要選哪些作品？預算控制在八部片以內，就一個影展專題來說，規模不算太大，無法邀齊大島渚不同時期代表作，但只要想到一個切入角度，讓選映的八部片看起來不像胡亂拼湊，而有

一個邏輯脈絡存在，還是有機會成為一個漂亮的專題。

在策劃大島渚回顧展之前，我上一次看他的電影，必須回溯到十年前的《御法度》。坦白說我對該片無感，所以不在邀約之列。大島渚從《感官世界》之後（國際時期）的作品我全都看了，但《感官世界》之前的作品我卻看得很少。於是，我決定以《感官世界》作為分隔線，忍痛放棄他國際時期的傑作（例如我深愛的《俘虜》和《馬克斯我的愛》），專注於他日本時期的傑作。由於日本時期可分為「松竹新浪潮」和離開松竹自組「創造社」的獨立製片兩個階段，考量形式和風格上的多元性，以及影史意義，在《青春殘酷物語》、《日本的夜與霧》、《絞死刑》三部傑作邀約得不到回應的情況下，挑片忽然也沒那麼為難了。

真槍實彈的禁片《感官世界》是大島渚國際時期的開端，卻是我策劃此檔回顧展的句點。以此為分隔線，最後我選定了七部作品，其中大島渚的首部作《愛與希望之街》是社會寫實片，第三部作品《太陽的墓場》是青春黑幫片，離開松竹之後拍攝的《日本春歌考》和《歸來的醉漢》是宛如一體兩面的政治電影（皆充滿強烈的音樂元素），《新宿小偷日記》是前衛電影，《少年》是帶有寓言性質的家庭片，《儀式》則是敘事奇特的豪門劇。以上八部電影（「松竹新浪潮」時期兩部、「創造社」時期五部、國際時期一部），《感官世界》不算的話，青春乃是其他七部片的共同交集。或者應該說，這七部片在某種程度上都屬於成長電影。大島渚其實是透過青春和死亡，思考戰後

日本將何去何從。

2013 年一月，我因要事前往香港，突然收到一位記者大哥的簡訊，說大島渚過世了想要採訪我。人在外地，完全沒注意任何新聞，但收到簡訊當下，忽然鬆了一口氣，心想這個回顧展總算有新聞話題了，但我隨即為這個一閃而逝的自私念頭感到羞愧，甚至擔心原先洽談好的拷貝來台期程，會否因導演逝世而橫生變數？幸好所有麻煩最終都能迎刃而解，據悉我們這檔大島渚回顧展，是他過世之後，全世界第二檔回顧展。

我沒有死亡筆記本，也無法未卜先知，會在大島渚死前就規劃好他的回顧展，在他死後三個月放映，一切都是偶然。而我相信，這個偶然是天意，是最美好的安排。

8 部作品
33 場放映
2013 年 4 月 19 日至 5 月 5 日
影展 CF：goo.gl/wQLi6e

她殺了時代

大島渚

我不是鬼啊

我是人啊

等等我啊

我是人啊！

——《鬼婆》（鬼婆）

新藤兼人出生於 1912 年的廣島，本名新藤兼登。
新藤的家境富裕，但十多歲時，因父親替人作保
而導致破產，全家分崩離析。新藤十六歲被哥哥
帶出村子，他在哥哥家寄居期間，因為看了山中
貞雄的《盤嶽的一生》，決定將電影當作一生的
志業。1934 年，新藤進入電影公司，從洗印這
類雜事做起，後因劇本得獎而跨入編劇領域，但
仍充當溝口健二的美術助理。

新藤兼人不僅是知名導演，也寫了不少傳世的劇
本，與木下惠介、市川崑、成瀨巳喜男、增村保
造等大師皆合作過。不過影響他最深的仍是溝口
健二，甚至他與乙羽信子（幾乎演了他多數的電
影，也是他第三任妻子）四十年以上的合作關
係，都可與溝口健二和田中絹代遙相呼應。

二戰結束之後，新藤兼人以編劇維生，同時也開
始籌備自己的導演作品。新藤 1949 年的編劇作
品《森之石松》（吉村公三郎執導）上映後票房
失利，結果高層傳出「劇本的社會性太強，過分
陰暗」的說法，為了捍衛自己的創作理念，新藤

<div style="text-align:left">

1912.4.22 — 2012.5.29

新藤兼人

</div>

在 1950 年離開松竹電影公司，與導演吉村公三郎及演員殿山泰司兩位好友共組「近代映畫協會」，堪稱日本電影獨立製作公司的先驅。

新藤兼人的一生見證了日本電影黃金年代的起與落，從 1951 年的《愛妻物語》到 2011 年的《戰場上的明信片》為止，長達一甲子的創作生涯，他執導將近五十部電影長片，此外他還編寫了兩百多部電影劇本和六十多部電視劇本，以及許多小說、隨筆、傳記書，甚至身兼美術設計。他曾十九度入選「電影旬報」年度十大佳片，其中《溝口健二：一位電影導演的生涯》、《午後的遺言書》、《戰場上的明信片》更是三度榮獲最佳影片。

因為親身體驗生活的艱難，因為曾經參與二戰卻毫髮無傷安然返家，於是「生存」便成為貫穿新藤兼人所有作品，最重要的一個核心命題。無關道德批判，超脫善惡二元，寫實也好非寫實也罷，在新藤兼人題材多元風格殊異的創作裡，所有為了生存而做出的舉動，哪怕初衷可議，無論後果為何，都是可以理解，甚至必須被憐憫或者同情的。而母親與性，一方面既象徵著所有事件的源頭，另一方面也意味著生命能夠持續下去的最大力量。

新藤兼人在 2012 年於東京自家寓所與世長辭，享年一百歲。

新藤兼人　執導作品　年表

項次	年份	原名	中文譯名
1	1951 年	愛妻物語	愛妻物語
2	1952 年	雪崩	雪崩
3	1952 年	原爆の子	原爆之子
4	1953 年	縮図	縮影
5	1954 年	女の一生	女人的一生
6	1954 年	どぶ	陰溝
7	1955 年	狼	狼
8	1956 年	銀心中	銀情死
9	1956 年	流離の岸	流離之岸
10	1956 年	女優	女優
11	1957 年	海の野郎ども	海之野郎
12	1958 年	悲しみは女だけに	悲傷只留給女人
13	1959 年	第五福竜丸	第五福龍丸
14	1959 年	花嫁さんは世界一	世界第一的新娘
15	1959 年	らくがき黒板	塗鴉黑板（短片）
16	1960 年	裸の島	裸之島
17	1961 年	恋人たち	世界一日・日本篇・戀人們（多段式電影之一）
18	1962 年	人間	人間
19	1963 年	母	母親
20	1964 年	鬼婆	鬼婆
21	1965 年	悪党	惡黨
22	1966 年	本能	本能
23	1966 年	尖石遺跡	尖石遺跡（短片）
24	1966 年	蓼科の四季	蓼科的四季（短片）
25	1967 年	性の起原	性的起源
26	1968 年	藪の中の黒猫	竹林中的黑猫

新藤兼人

項次	年份	原名	中文譯名
27	1968 年	強虫女と弱虫男	強勢女與弱勢男
28	1969 年	かげろう	蜉蝣
29	1970 年	触角	觸角
30	1970 年	裸の十九才	赤貧的十九歲
31	1972 年	鉄輪	鐵輪
32	1972 年	讃歌	讚歌
33	1973 年	心	心
34	1974 年	わが道	我的道路
35	1975 年	ある映画監督の生涯 溝口健二の記	溝口健二： 一位電影導演的生涯
36	1977 年	竹山ひとり旅	竹山孤旅
37	1977 年	ドキュメント 8.6	重訪八月六日
38	1979 年	絞殺	絞殺
39	1981 年	北斎漫画	北齋漫畫
40	1982 年	祭りの声	祭祀的聲音
41	1984 年	地平線	地平線
42	1986 年	ブラックボード	黑板
43	1986 年	落葉樹	落葉樹
44	1988 年	さくら隊散る	櫻隊全滅
45	1992 年	ぼく東綺譚	濹東綺譚
46	1995 年	午後の遺言	午後的遺言書
47	1999 年	生きたい	我想活下去
48	2000 年	三文役者	三文役者
49	2004 年	ふくろう	貓頭鷹
50	2008 年	石内尋常高等小学校 花は散れども	石內尋常高等小學
51	2011 年	一枚のハガキ	戰場上的明信片

新藤兼人的繆思情緣

牛頭犬 作

溝口與田中 v.s. 新藤與乙羽

2000 年，八十八歲的日本導演新藤兼人，老當益壯地推出新作《三文役者》（意思是沒有身價的演員），紀念殿山泰司這位曾和他合作了數十年的老演員。殿山泰司這位堪稱日本影壇最陌生的熟面孔，幾乎和所有我們喊得出名字的大師都合作過，一輩子拍了近三百部電影，但演的幾乎都是不起眼的配角和龍套，只有新藤願意讓他擔綱演出，甚至以《人間》這部作品拿到他生平唯一一座最佳男演員獎（每日映畫賞）。殿山泰司在 1989 年即因肝硬化過世，相識超過半世紀又身兼作家身份的新藤兼人為他寫了傳記，卻遲至十年後才將他的人生故事改編成電影。據說首映時，新藤兼人在台下無法自抑地哭得老淚縱橫，一方面，當然是因為緬懷著已故老友，而產生對歲月的喟嘆，但我們也相信，更激烈觸動他情緒的，必然是看到了當時已離世六年的妻子乙羽信子，在銀幕上音容重現。

新藤兼人導演生涯的一大巔峰，是 1975 年讓他

首度獲得了日本電影旬報佳片第一名及導演獎的紀錄片《溝口健二：一位電影導演的生涯》，在新藤兼人的恩師溝口健二離世將近二十年之後，新藤帶著他的團隊，拜訪了三十九位與大師合作過或熟識的電影工作者，將他們訪談與追憶，剪輯成這部充滿軼事又感人至深的作品。而其中，最引人好奇也最讓人心痛的時刻，莫過於溝口的親密戰友田中絹代，講述兩人關係的那個段落。

因為眾所週知，田中絹代正是大師溝口健二創作與生命中最重要的繆思女神，他們合作的電影，是彼此事業生涯的巔峰，而兩人的緋聞與衝突（溝口曾向田中求婚卻遭拒，後來又因田中想當導演而決裂），更是日本影壇津津樂道的傳奇。

《三文役者》中，殿山泰司有個始終無法結婚的伴侶君枝（因為鄉下的元配不願離婚），兩人無論榮辱、相依相守多年直到天人永隔。而溝口與田中之間，也有著在工作與情感上相互支持啟發，卻始終無法結合的微妙惆悵關係。在拍攝《溝口健二：一位電影導演的生涯》時，新藤兼人與乙羽信子之間，就正處於這種無奈的哀傷處境之中，也因此，面對田中絹代的感性告白，鏡頭後的新藤，內心中是不可能沒有任何感觸或共鳴的。

1940 年，溝口在作品《浪花女》中，以他夫人千秋子的形象，塑造出女主角千賀，交給田中絹代扮演，開啟了兩人長達十四年的合作關係。有趣的是，

1950 年，新藤開拍他的第一部作品《愛妻物語》，紀念當年他窮困落魄在京都學寫劇本時，身邊不離不棄地支持、卻未能看到他成功就過世的第一任太太孝子，而找來擔綱這個角色的，正是出身寶塚劇團、被讚譽為一笑千金的女演員乙羽信子。新藤與乙羽因拍此片而結緣，次年，新藤在自己的獨立製片公司「近代映畫協會」，完成了甚受好評的《原爆之子》，不計前途跟隨著他離開片廠的乙羽，是當然的女主角，而那時她已獻了身，成為導演的情人。

但因為新藤已經娶了第二任妻子，所以他與乙羽之間，只能一直保持著沒有名份的伴侶關係，共同工作生活（乙羽幾乎演了每一部新藤導演的電影），直到新藤的妻子過世後，1978 年，兩人才終於結束長達二十七年眾人皆知的不倫之戀，結為連理。

女性電影 v.s. 戀母情結

乙羽信子在她的自傳中是這麼描述新藤兼人的：沉默寡言，既不親切，也沒有幽默感，但在他身邊，我就變得無所畏懼，什麼都能做得到。確實，乙羽在新藤的電影裡，簡直就是毫無形象、毫無保留般地投入表演。像是在新藤孤注一擲而救起「近代映畫」的風格代表作《裸之島》裡，乙羽完全拋棄明星光環，讓那被烈日曬得黝黑的臉龐，徹底呈現出滄桑疲憊的苦楚；而在另

一部同樣描寫戰禍導致貧窮饑饉的《鬼婆》中，乙羽更是把那蓬頭垢面、原始瘋狂又殘忍可鄙的粗野婦人，演得極具威脅性；至於在新藤向溝口經典《雨月物語》致敬的《黑貓》裡，乙羽又化身為充滿怨念的復仇幽靈，面目陰森駭人。

不過這幾部奇特的寓言式電影，在新藤兼人的作品年表當中，其實都算是異數，而他鏡頭下的乙羽信子，最常見的形象，還是慈愛又溫柔的傳統母親。正因為新藤兼人和大師溝口健二也有著離奇相似的身世，他們的母親都因操勞而早逝，姊姊也都為了負擔家計而犧牲（新藤二姊嫁到美國農家當外籍新娘，而溝口姊姊則當藝妓，後委身為妾），所以兩人的內心，都有著一種深含愧疚與不捨的戀母情結，也因此他們電影裡的女性，多半是堅毅主動的，而男性卻往往是軟弱可鄙的，需要女性的救贖。

1980 年代，新藤先後將姊姊與母親的故事拍成了電影《地平線》與《落葉樹》，乙羽信子當然就成為他投射自身對這兩個女性強烈依戀與感懷心情的完美對象。但其實早在 1963 年，新藤就曾拍過一部名為《母親》的電影，描述一個婦人為了籌措醫治兒子腦瘤的醫藥費，嫁給一個經營印刷廠的鰥夫，乙羽同樣在片中將身為人母的慈愛與擔憂，詮釋得真情流露，呼喚出新藤深切的孺慕之情。同樣是演出殘疾人物的母親，在 1977 年，以盲眼流浪藝人為主題的傳記電影《竹山孤旅》裡，乙羽的母性形象變得更為強悍堅韌，為了眼疾兒子的未來，即便三餐飽食都成問題，卻仍堅持培養他成為一個能

夠養活自己的三味線樂師。在擅於以景喻情的新藤鏡頭下，飛舞的冰雪、蔓草的荒野，暗示著主角孤絕荒蕪的心境，但母親卻總像是及時雨般出現，成為維繫生存的力量。影片最後，乙羽在蒼茫天地間的放聲一唱，驚醒如槁木死灰的兒子，近乎悲壯也十足催淚。

此外，乙羽在新藤電影中也嘗試過較不同的母親角色。像在《赤貧的十九歲》中，她成了有著眾多子女卻無能撫育教養的媽媽，只能看著他們一個個走向悲劇的結局；在 1992 年混揉永井荷風的同名小說與「斷腸亭日記」來為文豪本人立傳的《濹東綺譚》裡，乙羽戴上了墨鏡，化身幹練市儈的柳巷老鴇，但對賣身女孩的體貼照顧，對養子戰死沙場的悲痛無奈，不多的篇幅就精湛地詮釋出角色的迷人厚度。

用電影告別

乙羽信子在她遺作中所扮演的角色，仍然是個母親。不知該說是巧合或預感，新藤與乙羽這部最後合作的電影，片名就叫《午後的遺言書》，講的是衰老與死亡、生命與舞台。故事從一棟山間避暑別墅與一個自殺老人的遺言（還有一顆渾圓大石頭）開始，新藤以契訶夫劇作式的筆觸，細描失望孤寂的晚年生活，還帶著一股荒謬無稽的趣味。拍片時，乙羽信子已罹患肝癌，卻仍勉力完成這部詩意盎然、隱喻處處的電影，但未能看到影片首映，就在

1994 年底與世長辭了。

影像中紀錄下愛妻生命的最後時光，新藤以這首遲暮之詩，為她留下了完美的謝幕姿態。「影片最後，乙羽信子從橋上扔石頭下去，留在溪流裏，我想隱喻劇中這四個人物的生命，都像這顆石頭，到這個時候，都暫時停止了。」或許，他也真希望世界能夠就停止在那個時刻，成為永恆。

沒想到，就在五年以後，令影迷驚喜又唏噓不已，乙羽信子的身影再度出現在大銀幕上，那是她生前為新藤籌拍多年的《三文役者》所拍攝的演出片段。影片中的她宛如腦海中的幻影，帶著優雅溫柔的笑容，屢屢現身和鏡頭外的殿山泰司對話，鼓舞也撫慰著時而失控、時而落寞的男主角。在這部作品裡，男主角竹中直人以極誇張滑稽之能事，詮釋殿山泰司荒唐卻豐饒的人生，新藤兼人一方面藉著殿山的演藝之路，回顧自己這五十年的創作軌跡，另一方面，似乎也意在言外地，透過殿山與君枝間的深情故事，投射自己切身的感觸與悲慟。

或許乙羽所留下那轉瞬即逝的片段，正是逼著新藤兼人不得不完成，這部如遺書般作品的最重要原因。因為唯有如此，年邁又壓抑的新藤，才能夠含蓄並不張揚地，總結自己的創作人生，並藉著這一部部緊密連結著兩人生命的電影，向他摯愛的另一半，正式地道別。

「乙羽死了，但我沒有什麼可遺憾的，因為她活著的時候，我們做了該做的一切，要說的話也都說了。」新藤兼人。

◎ **備註**

新藤兼人於 2012 年 5 月 29 日以百歲高齡辭世，在《三文役者》之後，他還拍了三部由大竹忍所主演的電影，遺作是集其創作風格與關懷主題之大成的《戰場上的明信片》。本文「」中所引用之文字，取自香港知名影評人舒明所著《平成年代的日本電影 1989~2006》中翻譯自《當代電影》中新藤導演的訪談錄。

新藤兼人

母親

母

1963 年，101 分

編劇：新藤兼人
剪輯：榎壽雄
攝影：黒田清巳
音樂：林光
美術：新藤兼人
演員：乙羽信子、殿山泰司、杉村春子、高橋幸治、
　　　頭師佳孝、加藤武

1963 電影旬報（第 37 回）十佳影片第 8 位

台灣發行資訊

無

民子，三十二歲，一個母親，人家的女兒，同時身兼別人配偶、手足等多重身份。民子的第一任的丈夫在戰爭中死去，第二任丈夫則是以不告而別的方式離開她和罹患腦腫瘤的八歲兒子利夫。為了籌措手術費用，民子只好接受母親的建議，嫁給朝鮮裔的印刷店主田島，因為對方願意支付利夫的醫療費。歷經一場驚心動魄的手術，民子本以為利夫的病況已經穩定，未料他的視力卻開始喪失，就在民子為利夫多方奔走的同時，她卻發現田島竟為了籌措手術費用而散盡家財。在利夫不敵病痛離開人世之後，懷上田島的孩子的民子做了一個決定……。

新藤兼人曾經歷家族破產後隨之而來的種種磨難，母親在他初二時患上結核而死，他在兄姐的照顧下長大，艱困的成長過程則轉化為他的創作能量。於是，家的瓦解與再度成形，母性力量的堅韌與強大，以及性作為生命根源同時也是使其持續進行的驅動力與手段，幾乎貫穿他所有電影，成為創作核心。

日本知名評論家佐藤忠男在《日本電影的巨匠》第二冊「新藤兼人」一章中指出，新藤自稱是「全世界女性之友」的發言，令他印象深刻難忘。新藤師承溝口健二，自然繼承了其恩師的信條——即使馬克思解決了階級問題，也會留下男與女的問題。新藤不僅利用鏡頭為一直受社會壓迫的女性申訴，同時還對她們的心理變化有微妙的捕捉。

關於《母親》的主人翁民子，新藤兼人不只藉其帶出自己對於戰後日本社經情況的關注和批判，事實上，這個角色還充滿非常柔軟的私人情感投射，因其角色原型正是來自新藤的二姐春子。據悉此片在廣島搭景拍攝時，新藤曾經哮喘病發作，幸有當護士的春子悉心照料，才得以穩定病情。《母親》不只是新藤獻給姐姐的家族電影，也非單純的女性電影，新藤以非常細膩的方式，娓娓道來一名身處大時代的女性為了生存而做出的隱忍和犧牲行為底下的心境起伏，新藤並非片面的歌詠或是讚頌，而是透過乙羽信子平實且未過度張揚的詮釋，以一種感同身受的理解和體貼，進而肯定這樣的柔性力量。

鬼婆

鬼婆

1964 年，103 分

編劇：新藤兼人
剪輯：榎壽雄
攝影：黑田清巳
音樂：林光
美術：新藤兼人
演員：乙羽信子、吉村實子、佐藤慶、殿山泰司、
　　　宇野重吉

1964 藍絲帶獎（第 15 回）最佳最佳女配角、攝影獎

台灣發行資訊

鬼婆 DVD

發行公司：位佳
產品編號：A0751
發行日期：2015/10/10

她殺了時代

日本南北朝時期，戰亂不斷，人民流離失所。一對婆媳為了生存，棲身於芒草荒原之中，幹著伺機「獵殺」士兵再剝掉其鎧甲以換取食物的勾當。某天晚上，一名士兵從戰場上歸來，婆婆由他口中得知自己的兒子已經死亡的消息。之後，這名返鄉士兵開始有意無意挑逗喪夫的年輕媳婦，婆婆生怕兒媳離自己而去，會讓自己的處境更加艱難，正在一籌莫展之際，偶然取得一個駭人的鬼面具，她遂戴上面具，穿梭在荒煙漫草之間，希望能藉此嚇阻寂寞難耐的兒媳投向對方懷抱，殊不知這個面具其實遭受了詛咒⋯⋯。

電影開場的視覺意象驚人，在隨風搖曳的蘆葦草堆中與生活搏鬥的婆媳，因為不速之客到訪而關係生變。新藤兼人從幼時母親說給他聽的床邊鬼故事中獲得靈感，卻另闢蹊徑拍出一部有別於傳統的日本恐怖片。對於西方觀眾來說，《鬼婆》是繼新藤的恩師溝口健二的傑作《雨月物語》後又一日本鬼片代表，充滿異國情調與各式各樣的符號設計；對於新藤自己而言，他期許以此進行「劇本革命」，不僅大量刪除枝微末節，從形式到風格務求簡單深刻，就連時代背景和寓言體也都只是幌子，最終《鬼婆》緊扣母親、生存、情慾三大母題，仍是新藤終其一生未變的三大關注。

新藤兼人深知戰亂之苦，《鬼婆》表面上是設定在南北朝的恐怖片，新藤卻蓄意借古諷今，用類型化的敘事，去傳達人類身處非常狀態，心性逐漸扭曲終至瀕臨瘋狂的悲劇宿命。新藤的意圖再明顯不過，便是批判戰爭、批判那個由男性聯手築起、利益環環相扣的「社經機器」——即便這樣的批判被巧妙地夾藏在婆婆所戴猙獰嚇人的面具，以及摘掉面具之後那張潰爛絕望的臉之下。

《鬼婆》是一部良善角色悉數缺席的恐怖片，片中女角比男角行事更為剽悍、手段更為歹毒，但是這並非性別上的醜化，反之這是新藤兼人誓言永遠站在女性這邊的女性主義使然。經由對片中婆媳兩名女角做出道德批判，新藤在此完成了他在影像敘事上的社會實踐，他透過強摘面具這個舉動，逼迫銀幕前的觀眾，尤其是曾為二戰侵略者的大和民族，直視戰爭的殘暴不仁，反思性別的刻板偏見，並感嘆命運的滄海桑田。新藤以強悍的姿態述說了一場無可挽回的悲劇，而一切的源頭，可是來自於人，而不是鬼呀。

赤貧的十九歲

裸の十九才

1970 年，120 分

編劇：新藤兼人、松田昭三、關功

剪輯：榎壽雄

攝影：黑田清巳

音樂：林光、小山恭弘

美術：春木章

演員：原田大二郎、乙羽信子、鳥居惠子、太地喜和子、

　　　草野大悟、佐藤慶、渡邊文雄、殿山泰司、

　　　河原崎長一郎、觀世榮夫

1971 莫斯科影展金獎

1970 電影旬報（第 44 回）十佳影片第 10 位

台灣發行資訊

無

山田道夫離開故鄉青森前往東京逐夢，因為個性問題而跟繁華的大都會生活格格不入，只好辭掉冰果室的工作。求職的不順利，過著世俗觀點之下如米蟲般的生活，道夫唯一的依靠，剩下在美軍營房偶然得到的一把手槍。某夜，道夫在街頭漫無目的亂晃時，遭到飯店警衛盤查，他情急之下竟朝警衛開了槍，就此展開了他的逃亡人生……。

從日本最著名的隨機殺人犯永山則夫事件中觸發靈感，新藤兼人在為劇本進行田調的時候，曾擬出連串問題，他非但想要知道這個出生於戰後嬰兒潮最頂峰時期的少年的母親是誰，更好奇於這名女性又是在什麼樣的情況下造就出這個隨機殺人犯？究竟是基於愛，抑或僅憑衝動？換句話說，新藤在一則社會新聞中找到了他感興趣的切入角度。母親、生存與性，對他而言始終是超越時空背景，極其普世的存在課題。

2001 年，《赤貧的十九歲》發行 DVD，新藤兼人為此寫道：「誰也不知道永山則夫的罪皆因貧窮而起，因為無人嘗過他所經歷的那般貧窮滋味。」新藤應當是在這位青年身上看見了自己年少時代為求生存的苦痛過往，他一方面對青年所犯下的連串罪行進行批判，另一方面則是耗費更大的篇幅來表達他的悲憫。對於新藤來說，那是一種因為深陷絕境而無可奈何的自毀性反撲，充滿悲劇色彩。

為了拍攝電影，新藤兼人依循連環殺人犯的真實足跡，在板柳、網走、奧尻島、名古屋、大阪、京都、橫須賀、新宿等地進行大範圍的拍攝，這對獨立製片來說，是相當少見的情形。值得注意的是，此片也是新藤首度透過創作，探索人生流浪的含意。如果說那把無端出現的手槍，造就了主人翁山田道夫的流浪，那麼這趟旅程的終點站，自然是監獄。在電影的最後一幕，身著黑衣的山田道夫低頭抱膝坐在牢房一角，接著鏡頭逐漸往上升，停留在靠近天花板的鐵窗上。山田道夫自始至終沒有抬起頭，新藤卻透過「我要活下去，至少活到滿二十歲那一天，在北國度過最後一個短暫的秋季。我已下定了決心。」這段獨白，傳達了屬於這個十九歲青年的單純與想望。這是整部電影最動人也最淒然的一刻，新藤在此詩意地表明了他的立場。

竹山孤旅

竹山ひとり旅

1977 年，125 分

編劇：新藤兼人
剪輯：近藤光雄
攝影：黑田清巳
音樂：林光
美術：大谷和正
演員：高橋竹山、林隆三、乙羽信子、倍賞美津子、
　　　島村佳江、觀世榮夫、殿山泰司、佐藤慶

1977 日本電影學院獎（第 1 回）最佳影片等七項提名
1977 電影旬報（第 51 回）十佳影片第 2 位

台灣發行資訊
無

二十世紀初期，高橋定藏出生於青森縣的中平內村，他在三歲時患痲疹而失明。因為家境貧困，又無法得到合適的視障教育，母親基於未來生存考量，把他送到失明的流浪藝人戶田重次郎家中學習三味線和演唱。對於定藏來說，三味線不僅是門手藝，更是最卑微的生存手段。他十七歲時自立門戶，輾轉走唱於日本東北部和北海道之間，母親曾經兩度為他安排婚事，可惜第一段婚姻以分手告終，第二段婚姻也因流浪藝人的身份而聚少離多。後來定藏終於進入盲校就讀，卻又發生一些事情，令他對人情義理感到厭煩，憤而摔破三味線，帶著一枝尺八浪跡天涯……。

新藤兼人根據津輕三味線大師高橋竹山的生平改編，大師本人更是在電影的開場與結尾親自現身說法。《竹山孤旅》乃是新藤繼七年前《赤貧的十九歲》之後，再次探尋青春、流浪母題之作，有別於前作的晦澀陰鬱，這部彩色片雖然多數時間被皚皚白雪所佔據，但是偶然穿插青蔥翠綠的樹林原野以及陽光燦爛的青空白雲畫面，遼闊的視野與生意盎然的自然風光，與試圖衝破逆境的流浪人生做了最好的呼應。

《竹山孤旅》如同《赤貧的十九歲》那般接近公路電影的類型設定，新藤兼人雖想通過青年的自我追尋之旅，去重溫自己一去不復返的青春，但又不想讓這個成長故事過份俗套，所以他必須極盡所能避開每個可能流於狗血的關鍵時刻，轉而以借景抒情的方式，經由蒼茫雪地、洶湧波濤的天地風景，來表達主人翁定藏的心境轉折。整部電影最動人的一幕，莫過於片尾，乙羽信子飾演的定藏之母，為了喚起灰心喪志的兒子的求生意志，於是來到海邊，以近乎燃燒生命的方式，迎著風雪聲嘶力竭地奮唱著，起初只有海鷗與海浪紛亂地充當伴奏，唱了好一陣子之後，定藏體內的琴師魂魄終於被召喚回來，他便拾起三味線開始彈奏。彷彿唯有如此，才能證明自己仍然活生生存在著。

飾演定藏的是知名男星林隆三，他和乙羽信子、以及新藤兼人常常合作的攝影師黑田清巳及配樂家林光，因在此片的傑出表現而榮獲首屆日本電影學院獎提名，可惜皆未獲獎。

新藤兼人

濹東綺譚

ぼく東綺譚

1992 年，116 分

原作：永井荷風
編劇：新藤兼人
剪輯：渡邊行夫
攝影：三宅義行
音樂：林光
美術：重田重盛
演員：津川雅彦、墨田由紀、宮崎淑子、八神康子、
　　　佐藤慶、杉村春子、乙羽信子

1992 日本電影學院獎（第 16 回）最佳新人獎
1992 電影旬報（第 66 回）十佳影片第 9 位、新人獎
1992 每日電影獎（第 47 回）最佳女配角、新人獎
1992 藍絲帶獎（第 35 回）最佳新人獎

台灣發行資訊

無

她殺了時代

日本新浪漫派作家永井荷風出身名門，生性浪蕩不羈，從歐洲遊歷歸來，成日周旋於各路女性之間。當荷風五十八歲時，色慾受挫，創作能量不再，他在倍感消極匱乏之下，來到東京的風化區玉井，邂逅了因阪神地震而流落至此的私娼雪子。永井從雪子身上找回信心，並為她單純的性格所吸引，而雪子亦決心委身於永井，然而就在兩人相約成婚的當天，永井卻失約了……。

《濹東綺譚》是永井荷風在 1937 年出版的小說，分別在 1960 年、1992 年、2010 年三度映像化，新藤兼人的 1992 年翻拍版，無疑是最特別的版本。在新藤兼人巨量的導演與編劇作品中，不乏文學改編，他向來不喜歡被原著束縛，而是期待從原著中找到屬於他自己的切入角度。也因此，《濹東綺譚》這本小說的作者永井荷風，在新藤兼人刻意模糊虛構與真實之間界限的意圖之下，取代了原著中大江匡這個角色，成為《濹東綺譚》這部電影的男主角。

表面上，電影《濹東綺譚》講述作家如何遇見他的繆思，是一段關於愛與命運無常的故事。然而，新藤兼人在此片真正關注所在，卻是老者如何看待自己的性愛死此一沈重課題。新藤拍攝《竹山孤旅》時，在青森奮力與暴風雪外景掙扎，因而意識到自己生理上的逐漸衰老，但他將之視為「對年老的一種挑戰」，想藉此測試自己能耐的極限。自此，新藤兼人的創作課題邁入下一階段，而年老成為這個時期非常重要的一個元素。

新藤在八十歲時拍攝《濹東綺譚》，對他來說，愛情與創作只是他所要探討的其中之二，他更為在意的是那個激活創作慾、求生慾、性慾和情慾的核心——是謂青春。新藤進一步思索，如果青春就像一灘活水，那麼這灘活水作為一個變項，能夠觸發周遭環境做出什麼樣的改變？新藤找來以 AV 女優出道的墨田由紀扮演妓女雪子一角，此女渾身上下散發出一種介於少女的清新純真和神女的性感淫靡的微妙特質，通過她的直接、簡單，新藤一方面印證了現實世界的複雜與殘酷，另一方面則哀嘆了肉體的衰老與腐朽。

午後的遺言書

午後の遺言状

1995 年，112 分

原作：新藤兼人
編劇：新藤兼人
剪輯：渡邊行夫
攝影：三宅義行
音樂：林光
美術：重田重盛
演員：杉村春子、乙羽信子、倍賞美津子、觀世榮夫、
　　　朝霧鏡子、津川雅彥、內野聖陽、木場勝己

1995 日本電影學院獎（第 19 回）最佳影片、導演、劇本、女配
　　角獎
1995 電影旬報（第 69 回）最佳影片、導演、女主角、女配角獎
1995 每日電影獎（第 50 回）最佳影片、導演、女主角、特別獎
1995 藍絲帶獎（第 38 回）最佳影片

台灣發行資訊

無

炎炎夏季，年事已高的女演員森本蓉子來到蓼科高原的別墅避暑。迎接她的是協助打理別墅長達三十年的女僕豐子及其女兒明美。蓉子抵達後，隨即接到好友登美江的丈夫藤八郎電話，對方表示罹患老人癡呆症的登美江由於病況日漸嚴重，希望帶她來見見老友，或許有助於病情。與世隔絕的山中生活，因為接二連三的意外訪客而天翻地覆，新愁舊恨眼看一觸即發，與此同時，明美與未婚夫則是緊鑼密鼓地籌備一場傳統婚禮……。

1993 年七月底，乙羽信子才剛接受肝癌手術，醫生表示她至多只剩下一年半的生命，不過新藤兼人決定不將病情告知妻子。九月中旬出院之後，即將滿七十足歲的乙羽主動表示自己想繼續拍戲，考量杉村春子當時已經八十多歲，新藤決定照原訂計畫完成《午後的遺言書》，而且是在蓼科山莊而非攝影棚實景拍攝，因為他想要將當地如萌發綠芽的生命力一五一十地用攝影機記錄下來。

光是衝著杉村春子和乙羽信子大演對手戲這點（杉村春子此前已參演過四部新藤兼人執導的電影，戲份並不多，也非部部都有和乙羽信子對到戲），就已經沒有理由不看《午後的遺言書》。1994 年五月，電影正式開拍，同年九月殺青，十月初次試映，十二月底乙羽信子與世長辭。杉村春子在兩年多以後的 1997 年四月過世。《午後的遺言書》成為這兩位偉大演員的遺作。

有人認為《午後的遺言書》乃是平成年代最好的日本電影。新藤兼人透過開場和收場的兩場死亡，以及中後段那場象徵生命延續、世代交替的山中婚禮，以沉默卻深刻的方式，全盤檢視了生存、工作和愛情等幾項人生課題。此外，新藤將契訶夫（Anton Chekhov）的劇作《海鷗》（*The Seagull*）以戲中戲的方式進行重演，無疑是一記高招。在充滿俄國田園詩風格的意外訪客敘事情境中，偶然地插入些許日本能劇和鄉野民俗儀式的段落，表面上新藤並不強求非要達成什麼樣的諭示，然而這樣的跨越卻一如他所預期的，來到了一種「超然」的境界。那些無法三言兩語道盡的憤懣與遺憾，終究隨著電影最後的涓涓流水，淹過河中石頭而去。那是新藤對於世間生死，最釋然的體認。

我想活下去

生きたい

1999 年，119 分

原作：新藤兼人
編劇：新藤兼人
剪輯：渡邊行夫
攝影：三宅義行
音樂：林光
美術：重田重盛
演員：三國連太郎、大竹忍、大谷直子、柄本明、
　　　吉田日出子、宮崎淑子、觀世榮夫

1999 莫斯科影展金獎
1999 每日電影獎（第 54 回）最佳女主角獎

台灣發行資訊
無

她殺了時代

在日本長野縣的姨捨站前，站著一位老人，他叫山本安吉。妻子已過世十五年，現年七十歲的他，最近有嚴重的尿失禁困擾。或許是被眼前姨捨山的詭異氣氛給嚇著了，安吉逃離入山口，來到一間居酒屋，大鬧一場之後進了醫院。經人通報，安吉的長女德子趕往醫院把父親接了回去。德子是個患有躁鬱症的四十歲神經質女人，單身的她自顧不暇，與父親合住又屢屢產生摩擦，心中便產生了安排父親住進老人院的想法……。

乙羽信子離世之後，新藤兼人等《午後的遺言書》相關映後座談活動告一段落，便著手撰寫老人議題相關的新書，卻突然因不明原因短暫失明而住院。住院期間，因為無法讀書又做不了其他事，除了經朋友幫忙以聽寫的形式完成書稿，他居然自己用手按著稿紙寫完一個暫時定名為《現代棄母考》的劇本，即是《我想活下去》（其日文片名為「生きたい」，接近黑澤明的名作「生きる」）。

大竹忍自《我想活下去》開始，成為新藤兼人往後最常合作的女演員。有別於乙羽信子過往所扮演那些神情堅毅、願意為孩子犧牲一切的母親角色，大竹忍在片中扮演一位為了父親的生存問題而瀕臨崩潰邊緣的老小姐，與扮演父親的三國連太郎之間的對手戲相當動人。

新藤曾說現代最大的問題即是核能問題與老人問題，他認為核能問題的解決方案非常明確，不過未必實施；至於老人問題要如何解決則尚無定論。在《我想活下去》中，新藤想到了一個有趣的點子，一邊講述安吉可能會被女兒送進養老院，一邊把安吉正在閱讀的深澤七郎短篇小說《楢山節考》以戲中戲方式呈現出來。新藤無意追隨木下惠介、今村昌平重拍這個故事，但這個文本富有他向來著迷的母親、生存與性三大元素，於是他便帶著一點遊戲的心態將部份《楢山節考》的情節拍攝成黑白影像，以此和安吉父女的彩色正戲相互對照。

新藤將養老院比擬為現代姨捨山，即便物質生活越來越豐裕，科技文明日新月異，人民依舊為生存所苦，必須經歷許多天人交戰而做出取捨。《我想活下去》並非文學改編，它比較像是新藤從經典裡頭找到新的詮釋角度，以符合當代精神的全新設定，再次重申這個亙古不變的普世命題。

三文役者

三文役者

2000 年，126 分

原作：新藤兼人
編劇：新藤兼人
剪輯：渡邊行夫
攝影：三宅義行
音樂：林光
美術：重田重盛
演員：竹中直人、荻野目慶子、吉田日出子、倍賞美津子、
　　　乙羽信子、殿山泰司、今村昌平、神山征二郎、新藤兼人

2000 日本電影學院獎（第 24 回）最佳男主角提名
2000 電影旬報（第 74 回）十佳影片第 6 位
2001 每日電影獎（第 56 回）最佳女配角獎

台灣發行資訊

無

她殺了時代

在《感官世界》開場沒多久，有個猥瑣的老乞丐苦苦哀求女主角阿部定和他來上一炮，那位其貌不揚的老者，是暱稱「阿泰」的殿山泰司，一個拍了超過兩百五十部片，從來不計戲份排名，毫無存在感的龍套演員，卻是新藤兼人自《愛妻物語》起即長期合作的重要夥伴，甚至曾以《人間》中的演出贏得每日電影獎的男主角獎。殿山泰司於1989年4月過世，新藤兼人為了向這位當年共同創立「近代電影協會」的戰友致意，除了出版《三文役者之死──殿山泰司正傳》一書，還拍攝傳記電影《三文役者》，片中不僅重現阿泰與新藤合作時諸多拍片插曲，對於阿泰和元配、情婦間的愛恨糾纏亦有所著墨。

觀賞新藤不同時期作品，往往因片中巨大的母性形象以及對於生存的強烈渴望而得以彼此連結，乙羽信子自然是這個堅定意志的銀幕化身的不二人選。眾所周知乙羽在拍完《午後的遺言書》之後癌逝，然而五年後她卻氣色飽滿現身電影《三文役者》，事實上這些回憶殿山泰司的記錄片段早於《午後》的拍攝，原本只是試戲用的，後來收錄到《三文役者》中，當銀幕上的乙羽以正面對著戲院裡的觀眾微笑、說話，簡直成就了新藤電影中最魔幻的一刻。乙羽信子彷彿天使降臨，猶如慈愛的母親般，與電影裡那個永遠長不大、貪杯好色容易誤事的阿泰對話。兩人口中常常提及的「導演」，指的當然就是新藤兼人，一個在片中刻意把自己隱藏起來（其實還是有以意想不到的方式露臉），卻又無所不在的父親形象。

《三文役者》是一封穿越時空、跨越生死兩界的影像情書。新藤除了獻給過世的好友和摯愛，還以非常巧妙的形式回顧了他自己的電影人生（本片片頭字卡打出紀念「近代映畫協會」成立五十週年）與日本電影，並順帶寄寓自己的愛情觀（殿山泰司夾雜在元配與情婦之間的為難，想必讓處於第二任妻子和乙羽之間的新藤也感同身受）。或者說，無論《三文役者》，還是其他作品，新藤兼人對於那些超越世俗道德標準的愛情，向來心存感謝，而非一逕予以道德批判，這樣的溫柔與寬厚，其實是來自他對生命的體悟和珍惜，對愛與情慾的真誠以對。

新藤兼人

戰場上的明信片

一枚のハガキ

2011 年，114 分

原作：新藤兼人
編劇：新藤兼人
剪輯：渡邊行夫
攝影：林雅彥
音樂：林光
美術：重田重盛
演員：豐川悅司、大竹忍、六平直政、柄本明、倍賞美津子、
　　　津川雅彥、大杉漣

2011 日本電影學院獎（第 35 回）最佳導演提名
2011 電影旬報（第 85 回）最佳影片
2011 每日電影獎（第 66 回）最佳影片、劇本、音樂、美術、
　　　錄音獎
2010 東京影展評審團特別獎

台灣發行資訊

無

二戰末期，身為軸心國之一，日本持續派駐士兵上戰場，做著困獸之鬥。松山啟太和森川定造等百名男子應徵入伍，抽到籤的定造即將前往戰況激烈的菲律賓，臨行前，他慎重其事地將一張家鄉妻子寄來的明信片，託付給留守本土的啟太，囑咐若自己身亡的話，希望對方能幫忙把明信片送回家。戰爭結束，啟太成為百人中生還的六人之一，幸運的他返鄉後卻發現愛妻早已和父親私奔，失去一切動力的他，決意前往探視定造之妻友子。未料背負「倖存的愧疚感」的啟太一出現，竟深深刺激到那個經歷喪夫之痛又被貧困生活折磨到心力交瘁的可憐女人。這兩個失去生存意志的人，最終要如何重新振作，才能找到再生之路？

新藤兼人在二戰時期曾被徵召入伍並受盡屈辱，然而當那些欺負過他的年輕人到了前線逐一戰死，他卻因抽到去寶塚劇場打掃而成為一百人中倖存的最後六人，戰後安然返鄉，成為一位傑出的電影工作者，甚至長壽到在自己屆滿百歲前夕，將這段經歷拍成一甲子創作生涯集其大成的《戰場上的明信片》，藉由生還的士兵與死去戰友的遺孀之間幾近歇斯底里的論辯，以及歷經種種自毀終於重生的「儀式」（最後那場將過去燒乾淨盡的大火因此具有重要意義），重新回顧自己這段「撿回來」的電影人生（獻給那犧牲的九十四人），並昭告天下這是自己的遺作。人生際遇如此，創作生涯如此，也算是足夠了。

無論從哪個角度來看，《戰場上的明信片》都是相當適切的收山之作。新藤兼人將角色與場景的需求刪減至最低，專注於兩個主要角色之間的論辯——是要生還是要死？是要走還是要留？這已經不只是二戰倖存者與陣亡士兵遺孀之間的對話，而是更高一階的哲學問題了。豐川悅司和大竹忍幾乎是卯足全力拚戲，在新藤樸實無華的鏡頭中，兩位演員的表演容不下一絲閃躲，當然也未存在任何僥倖，他們纏鬥不休，直到片尾一場大火將代表過去的一切摧毀殆盡，新藤再次祭出「挑水」此一「作者儀式」（早期指標作《裸之島》最重要的意象，《鬼婆》中也有出現），不同立場的雙方才終於對「原地重生」形成共識。千辛萬苦挑水灌溉，由翠綠新芽到結實累累，屆滿百歲的傳奇導演以黃澄澄的豐收景象充當他電影人生的謝幕，應該是對這片土地最誠懇的祝福了。

寫給吾愛的情書

新藤兼人與其妻乙羽信子 回顧展

鄭秉泓 作

這是我策劃過最心虛的影展，卻也是最有成就感的影展；這是我策劃過最一波三折的影展，卻也是最峰迴路轉到柳暗花明的影展。

因為大島渚回顧展的迴響相當不錯，所以隔一年再做日本大師，我早早鎖定黑澤明，孰料進入洽談版權的階段之後，才知已有片商引進他的大量作品。在馬上就要決定替補名單的情況下，我想起了新藤兼人，一個我非常陌生卻充滿興趣的導演。

之前為新北市電影節策展時，我曾千方百計要將新藤兼人的遺作《戰場上的明信片》邀來放映未果，令我耿耿於懷。那時候看樣片，不僅僅被電影本身所感動，更被幕後花絮裡近百歲的老導演穿著正式的西裝出現在拍片現場（根據新藤在影片公映日發言，此片實則由他的孫女新藤風擔任執行導演），精神奕奕說戲、盯景、指揮，不僅室內戲如此，豔陽下的外景戲亦然的精神給震撼了。所謂的一所懸命（いっしょけんめい），應該就是這樣子吧。為了那股「精神」，我決定這

回說什麼也要做成新藤兼人回顧展。在此之前，我只看過《戰場上的明信片》，而台灣大大小小影展，近年也只放過他的《三文役者》和《裸之島》兩部片。

邀片過程中，我一直在思考，還可以用什麼樣的角度來認識新藤兼人？我想起了大島渚與他的銀幕繆思兼人生伴侶小山明子。不只大島渚，日本電影新浪潮健將幾乎個個都有演員妻子，例如我最喜歡的篠田正浩與岩下志麻，吉田喜重和岡田茉莉子、實相寺昭雄和原知佐子、敕使河原宏和小林トシ子等。許多導演的成就，往往有著與他共同信念的班底做為後盾。不過，新藤兼人和乙羽信子的關係更為複雜。

乙羽信子初登銀幕，即是新藤兼人編劇（導演為木村惠吾）的《處女峰》；當新藤以充滿自傳色彩的《愛妻物語》作為導演首部作，紀念與他患難與共卻早逝的妻子久慈孝子，該角的扮演者正是乙羽信子。新藤兼人的年紀比乙羽信子大上一輪，儘管160公分身高的新藤與159公分身高的乙羽不相上下，在她眼中他卻是無比高大。在知道新藤早已再婚的情況下，她仍主動地成為對方的情人，從演出《愛妻物語》直至1995年過世為止，乙羽幾乎在新藤所有執導作品中演出，不論角色大小，而她與新藤之間長達二十七年的「不倫之戀」，隨著新藤與第二任妻子離婚，兩人在1978年終成眷屬。

乙羽信子是新藤兼人的繆思、最堅強的事業夥伴，而新藤則從她身上開發出

千變萬化的母性形象，因此我將乙羽的名字與新藤並列，定名「新藤兼人與其妻乙羽信子回顧展」，以此表達我的敬意。

這檔回顧展最終挑選了九支片子，大致可分成母親的肖像（《母親》、《鬼婆》）、流浪青春路（《赤貧的十九歲》、《竹山孤旅》）、藝術家愛與死（《濹東綺譚》、《三文役者》）、老年與死亡（《午後的遺言書》、《我想活下去》）以及生存的艱難（《戰場上的明信片》）五個面向。比較遺憾的是，幾經考量我還是放棄了《裸之島》。不是因為它幾年前已經在「國民戲院」的「液態影展」放過，也不是坊間很容易找到公版 DVD，主要是這檔回顧展所選的片，比起沒有對白的《裸之島》親民許多，而我希望能維持這樣的通俗性。

當然，我不免在心中暗自期待，哪天有機會再辦新藤回顧展 2 的時候，可以將《愛妻物語》、《原爆之子》、《裸之島》、《讚歌》、《心》、《溝口健二：一位電影導演的生涯》、《北齋漫畫》、《落葉樹》、《櫻隊全滅》、《貓頭鷹》、《石內尋常高等小學》等當初忍痛放棄的片子悉數邀齊，只是這個願望如今似乎越來越難達成了。

9 部作品
36 場放映
2014 年 5 月 17 日至 6 月 1 日
影展 CF：goo.gl/e9eWsU

她殺了時代

那天，當你像風一般穿過我時

我受傷了，卻也明白了何謂自由

但我也知道，總有一天我會被你困住

所以這次我必須超越你

為了變得更加自由，更自由……

——《情慾＋虐殺》（エロス＋虐殺）

吉田喜重

吉田喜重出生於 1933 年的福井縣，布商父親希望他當外交官，深受法國電影影響的他卻選擇進入東京大學修讀法文，跟同學創辦藝評雜誌《構思》。1955 年大學畢業以後，他考入松竹大船製片廠，成為木下惠介的助理導演，陸續參與他諸多作品的拍攝，也因此認識了與他同齡的岡田茉莉子。

岡田茉莉子在 1951 年進入東寶電影公司演技研究所，以成瀨巳喜男改編川康端成小說的《舞姬》（編劇為新藤兼人）初登銀幕，演出受到好評。1954 年，她參與了杉江敏男執導的《藝妓小夏》及成瀨巳喜男執導的《浮雲》，兩部片中的精彩表現讓她一舉成名。後來她跳槽松竹電影公司，1958 年以澀谷實導演的《惡女的季節》得到演技肯定；1962 年憑著《今年之戀》、《霧子的命運》的演出榮獲諸多演技獎，也因為參與《今年之戀》演出，而認識了當時擔任木下惠介助理導演的吉田喜重。但這僅是起了個頭，兩人從認識到真正開始合作，中間還經過了一番波折。

1960 年，吉田喜重得到執導電影的機會，完成《一無是處》和《血的飢渴》兩部長片，片中的

時代氣息和反社會色彩，與大島渚、篠田正浩的作品互通聲氣，「松竹新浪潮」於焉展開。不過，吉田在 1961 年推出《良夜苦果》之後，由於這三部作品在商業上都不算太成功，他遂希望能以第四部片扳回一城。恰好身為松竹當家花旦的岡田茉莉子也正苦思突破，希望生平第一百個演出角色是具有紀念性的，兩人一拍即合，決定合作文藝愛情片《秋津溫泉》，結果叫好又叫座，他們也因此墜入情網。1964 年，吉田喜重與岡田茉莉子結婚，未料兩人婚後歐遊蜜月之際，正在後製的新作《日本脫出》竟遭監製荒木正擅自修改，為了捍衛創作自主，吉田喜重偕同愛妻岡田茉莉子出走。1966 年，吉田自組「現代映畫社」，陸續完成多部由岡田茉莉子擔綱主演的傑作。

在「松竹新浪潮」三位導演中，吉田喜重是相形低調的一位，也是在形式和風格上最富實驗氣息的一位。他的二十部長片（假如把 1977 年《BIG-1 物語 王貞治》也算入）除了有一貫冷靜、節制的優點，最重要的莫過於神乎其技的影像調度。吉田的構圖之美，從來就不是那種空虛單薄的、譁眾取寵的美，而是有思想的、為了與故事情境和角色心理呈現緊密呼應的美。

無論是善用地形地物營造幾何曲線美感，還是讓人物居於景框下方而空出大片詩意留白，從松竹公司時期《秋津溫泉》、《風暴時代》的情景交融，到自組「現代映畫社」後憑藉《情炎》和《炎與女》邁向大膽的影像實驗階段，到日後以《情慾＋虐殺》、《英雄煉獄》和《戒嚴令》的「日本激進主義三部曲」登峰造極，再到封箱之作《鏡中的女人》的沉穩精緻寓意深遠，也唯有吉田喜重，才能夠超越吉田喜重了。

吉田喜重　執導作品　年表

項次	年份	原名	中文譯名
1	1960 年	ろくでなし	一無是處
2	1960 年	血は渇いてる	血的飢渴
3	1961 年	甘い夜の果て	良夜苦果
4	1962 年	秋津温泉	秋津溫泉
5	1963 年	嵐を呼ぶ十八人	風暴時代
6	1964 年	日本脱出	日本脫出
7	1965 年	水で書かれた物語	水書物語
8	1966 年	女のみづうみ	女人之湖
9	1967 年	情炎	情炎
10	1967 年	炎と女	炎與女
11	1968 年	樹氷のよろめき	霧淞輕搖
12	1968 年	さらば夏の光	再見吧，夏天的太陽
13	1969 年	エロス＋虐殺	情慾＋虐殺
14	1970 年	煉獄エロイカ	英雄煉獄
15	1971 年	告白的女優論	女優的告白
16	1973 年	戒厳令	戒嚴令
17	1977 年	BIG-1 物語 王貞治	王貞治物語
18	1985 年	狂言師・三宅藤九郎	狂言師三宅藤九郎（短片）
19	1986 年	人間の約束	人的約定
20	1988 年	嵐が丘	日本咆哮山莊
21	1995 年	Lumière et compagnie	盧米埃和他的夥伴們（多段式電影之一）
22	2002 年	鏡の女たち	鏡中的女人
23	2004 年	Bem-Vindo a São Paulo	歡迎來到聖保羅（多段式電影之一）

吉田喜重的電影，動盪的時代和不安的狀態

導讀

張昌彥 作

1950 年代可以說是日本電影史上的黃金時代。日本從 1945 年天皇下詔宣布無條件投降後，經過全國上下四、五年的努力，以及受聯合國託管的美軍之協助下，到了 1950 年，國民的實質所得及消費水準已達到戰前的八成水準，日本電影界也因而開始恢復活力，打開 1950 年代日本電影的新局面。

首先，以電影製作來看，1950 年日本自製之作品已有 250 部之多，然而到了 1956 年，卻增產到 500 部的驚人數字，而且在這段期間，日本電影的水準也受到國際影壇注目，像黑澤明的《羅生門》（1950）、《七武士》（1954），溝口健二的《西鶴一代女》（1952）、《雨月物語》（1953）、《山椒大夫》（1954），衣笠貞之助的《地獄門》（1953），吉村公三郎的《源氏物語》（1952），稻垣浩的《宮本武藏》（1954）等等，分別得到威尼斯、坎城、奧斯卡等國際影展的肯定，使得許多電影人躍躍欲試。

另一方面，日本國內提供廣大觀眾群之娛樂作

品，依然是仰賴活躍於戰前的導演老手，這些導演事實上其作品在日本國內受歡迎的程度並不遜於上述的導演，例如眾所周知的小津安二郎、成瀨巳喜男、木下惠介、澀谷實、豐田四郎等等，所以很明顯的，1950 年代的日本電影（特別是 1950 年代之前半）仍然是由這批戰前派之導演所支撐的。

事實上，在進入 1950 年之前，各電影公司早已感受到社會上那種蠢蠢欲動的氛圍。因此，在進入 1950 年代之初，各電影公司已開始廣徵有志青年助導的培訓，以補充導演接班之所需，並擴充電影之製作，經過幾年的學習，這些年輕的助導也在 1956 年之後漸露頭角，開始為日本的電影界注入新的生命，像中平康在 1956 年拍的《瘋狂的果實》（狂った果実）、增村保造的《巨人與玩具》（1958）或今村昌平的《被盜的情慾》（1958），還有當時石原慎太郎以 26 歲獲得芥川獎之原作《太陽的季節》被改編之同名電影（古川卓巳導演）掀起「太陽族」電影之流行，使得日本電影也更多樣化。

其中，最受矚目的就是「松竹公司」內興起的「松竹 Nouvelle Vague」（松竹新潮派）電影運動，這個運動以大島渚、篠田正浩、吉田喜重為旗手，他們非但是這批新電影人（有導演、編劇、攝影師等等）的代表性人物，也是1950 年代後半打開日本電影之類型，和建立起電影與社會、歷史緊密性的倡導者。

大島、篠田、吉田這三位導演都是「才子型」的人物。大島來自國立京都大

學法學院，在校期間曾是京大同學會副委員長，且是當時京都府學生運動聯盟之委員長；篠田則是早稻田大學文學部專攻江戶時代戲劇之高材生；而吉田則是國立東京大學文學部法文系精通法語之外交官儲備人才。據說他們當時揭竿而起，乃是針對日本電影大師如小津、成瀨甚至黑澤、溝口等的作品，都只是在重塑他們各自象牙塔內之藝術品味，對當時 1950 年代後半之社會運動、學生運動等之現實社會或歷史事件帶給人們之感受、影響都未觸及而作出抗議，從他們的宣言可以看出他們關懷現實社會或歷史事件帶給生活其中的人們的感受，因此，他們的電影手法雖各異，但他們往往從現實社會或歷史事件來做取材，可說是他們的共同特色。

拋開大島及篠田，我們來看看最具知識份子氣質的吉田之作品。首先我們感受到的是，吉田的作品和他本人非常具有一致性。他的電影可說不只是在講述一個故事而已，他往往只用故事來建構一個圍籬，讓觀眾在這圍牆中的困境去面對、去思考，思考面對困境時對「真實的質疑」，思考真實的意義是什麼？或真實能給我們的是什麼？而且，他也不急於給我們答案，因為每個人都有他獨特的背景、性格和他所處的不同困境，所以這個「真實」對每個人都有不同的意義和重要性，除了他本人才知道，這種思考對於有反省能力的人是必要的。

在《一無是處》中，淳臨死前對郁子說，他們的關係只是「玩玩」而已。是真的玩玩？還是他擔心她受不了？在《秋津溫泉》中，憑藉著彼此相愛，周

作要求新子殉情，新子卻要享受美好的青春；後來兩人數度分合，新子表明不想老是目送周作離去，然而周作卻只是要新子先走。周作對新子無法忘懷，他又回來找她，只是找到時她已氣絕，究竟這是新子對真情的失望？還是要喚起周作真情的復燃？再如《情炎》中，織子與光晴的關係是什麼？至於《鏡中的女人》裡身份如謎的 正子是不是川瀨愛的女兒？抑或只是川瀨愛的幻想⋯⋯這些電影各自都有它的主題，然而吉田喜重總是用似是而非的包裝來呈現「人的複雜性」，或更直接觸及在世俗中生活其間的人類受到之箝制和無奈。

吉田電影之敘事形式可以說是多變且繁複的。這當然和他對電影的看法是有所關聯。根據筒井武文為《Eureka（發現）》雜誌 2003 年 4 月號進行的訪問，吉田認為電影重要的不是「故事」，而是「映像」（image）。而且在同訪談中他強調：「我是常隨著時間，時時刻刻都在改變的人。」因此，他似乎在每部作品都嚐試推翻掉前一部的作法。

像他在《一無是處》時的敘事，可說是中規中矩的。由客觀的敘事，然後插入幾個支線，但在時間上卻是順時序的排列。到了《秋津溫泉》這部典型的愛情通俗劇，他卻抗拒娓娓道來的敘述，讓時間不定時的跳躍，打破通俗劇的慣例，只提示式的交待男女主人翁的變化，以及他們相見的冷靜相處片段。到了《鏡中的女人》，吉田在客觀敘述中隨意加人主人翁川瀨愛的主觀敘述，再對照其孫女川瀨夏來對於正子和川瀨愛的觀察，以及失憶的正子徬

徨於是否應被說服融入這個情境，再加上電視製作人直子對她們的觀看和疑惑，使得劇中不確定的因素有如推理作品般非常撲朔迷離。

同樣的《情慾＋虐殺》，既有對大杉榮、伊藤野枝和神近市子三人糾葛的歷史重演，同時也有身處當代的女大學生永子想像中日蔭茶屋事件的喻示，再加上永子介於青年和田究及偷情者畝間滿的三角關係，現實的 1969 年、過去歷史的 1923 年和 1916 年、連同永子在幻想中隨著野枝進入茶屋的時空，這種充滿前衛性的跳躍時間和空間的奔放敘事，對只在看故事的觀者而言，確實很不容易做連結，但對關心「人」的觀眾卻是趣意盎然、令人回味無窮。

關於「人」，在許多電影中的人物，都顯得有些扁平或粗糙，幾乎可以說是沒個性。吉田電影中的人物，往往是表面上看來是很平常，然而內在卻是頑強、不隨便與人妥協的。尤其他電影中的女性更是如此，看似柔順，內在卻又堅強無比。例如《情炎》，織子因丈夫外遇而兩人關係不睦，在遇到已逝之母的情人光晴後，內心所引發的糾葛其實非常複雜。她對光晴懷有另一種親情的依賴，也有種對母親責難的補償，當然還有對欠缺的愛的移情，但是她卻又果斷地維持自我。吉田往往聚焦女性在優雅的外表下所蘊藏的矛盾、以及入骨且令人難以忍受的掙扎。在探討人工受精的《炎與女》裡，吉田同樣聚焦女主人翁伊吹立子的內心狀態，片中幾個自以為是的男士都只在意於是誰的精子？是誰的兒子？但聰明的立子卻告訴兒子：「你沒有爸爸，你只是媽媽的孩子！」因為她腦中不斷浮現的是那個粗獷、滿臉鬍渣的陌生男人。

最複雜的當然是 《鏡中的女人》，老婦川瀨愛對女兒身世的追究和過去真相遮隱的堅強意志貫徹全片，清晰可見，尾上正子的不安和徬徨令人為之不捨，而孫女川瀨夏來的迷惑和擔心，最後在醫院給了觀眾不確定的答案，也讓人體會到，女性為了幸福的狡詰城府。

在吉田的電影中，幾乎所有女性都處於不安定的狀態中，《一無是處》 中的郁子、《秋津溫泉》 中的新子、《風暴時代》中的久子和石井，以及《情慾＋虐殺》中的每個女性。岡田茉莉子是吉田電影中不可或缺的女主角，也是他的妻子和工作夥伴。岡田茉莉子是日本 1920 年代首席俊帥小生岡田時彥（1903～1934）的女兒，她一歲時父親就因病逝世，而後在母親的培育及期待下，十七歲即簽入東寶公司，而岡田茉莉子這個藝名，則是由其父好友文學家谷崎潤一郎為她所取。由於岡田茉莉子一直未受東寶重視，她於 1955 年約滿後轉入松竹公司，直到 1965 年與吉田結婚才一起退出松竹，演出作品約有 150 部。

岡田茉莉子在松竹時期，就曾參與自己演出作品之企劃製作，1962 年她與吉田第一次合作的《秋津溫泉》，除了是她第 100 部演出的紀念作品，同時也是她自己當製片的作品，據她的自述說（同《Eureka（發現）》，蓮實重彥之訪談 ），當她受邀參加吉田處女作《一無是處》 演出時，接到吉田自編的劇本，她感受到一股衝擊性的感動，也引起她對這位年青導演的另眼相看。然而，當時她已接到另一部電影的演出工作，只好放棄。岡田在小津作

品中的角色，雖也大致扮演新女性的角色（例如在《秋日和》中扮演捉弄父執輩的百合子，或在《秋刀魚之味》 中飾演支使丈夫的秋子），但吉田的作品才真正使她深入角色的內心。尤其婚後他們兩人自組「現代映畫社」，她非但欠缺松竹一線女星的收入，而且還要費心公司的營運、電影製作的開支，這完全靠著她對吉田的肯定及信任來支持（有趣的是，松竹新浪潮另兩位導演大島渚及篠田正浩，各自娶了演技派女演員小山明子及另一位大明星岩下志麻）。

注重映像的吉田喜重，當然會在自己的電影裡，充分展現映像特色。吉田常常以美麗卻是冰冷的映像，與他劇中人物翻滾的內心做相對輝映的效果。例如在《情慾＋虐殺》中，永子走在平靜的大馬路和大杉榮遭刺殺場面的銜接，在《鏡中的女人》尾聲，孤獨的女人們經由大片窗戶看到無聲卻波濤洶湧的海浪，正式揭開她們秘密的樞紐。

新潮派導演開始拍片初始，亦是日本社會在反美日安保協定運動正夯之時。吉田喜重的《一無是處》否定國家權力、肯定追求個人做為主體的獨立性思想，正逢所謂廣義「安那其（Anarchism）」無政府主義思想盛行之際，同樣差不多那段期間，大島渚完成《日本的夜與霧》（1960），篠田正浩則是完成《乾涸的湖》（1960），這些與吉田後來的《戒嚴令》、或是以開放性之男女關係為焦點之《情慾＋虐殺》，在思想上都是一致的，這或許也可說是「松竹新潮派」導演的另一個共同特色吧！

吉田喜重

一無是處

ろくでなし

1960 年，88 分

編劇：吉田喜重
剪輯：浦岡敬一
攝影：成島東一郎
音樂：木下忠司
美術：芳野尹孝
演員：津川雅彥、川津祐介、高千穗ひづる、山下洵一郎、
　　　林洋介、安井昌二、千之赫子、渡邊文雄、佐藤慶

台灣發行資訊

無

一群男大生開車在大街閒晃，忽然發現前方有一位美女，身為領袖的秋山俊夫向對方搭訕，原來這名女子郁子為俊夫的父親工作。郁子被「請」入車內，剛領出來的錢也被「借」走，不過當車子開到俊夫父親的公司前面，俊夫示意把錢還給郁子，因為遊戲結束了

這是窮極無聊男大生的初夏日常，但請別把北島淳也算在裡面。他跟著俊夫一群人四處閒晃，對金錢或女色沒那麼感興趣，有時甚至還會覺得同伴玩得過火了些，不過他從來就不是什麼公理正義的追隨者，他只是不想讓事情太複雜。看似漫不在乎的北島淳，對很有原則的郁子產生了興趣，兩個人逐漸走到一塊兒，他們想要用自己的方式去突破當前的困境，卻又抵擋不住時代的激流，而慢慢被淹沒……。

1950 年代中期，一股青春、反叛與慾望夾雜的氣味，隨著《太陽的季節》小說橫空出世及映像化而蔓延開來。兼顧現實感與商業性的「太陽族電影」，掙脫了道德束縛，率性地將戰後失敗主義和傷感主義拋諸腦後，有人讚揚它們對於主體性的尊重，有人則因其強調性、暴力和反社會而大加撻伐。從日本影史發展的脈絡來看，雖然它們是否足以被稱為一股類型或是一種運動有待商榷，但位居如此關鍵轉折，它們確實與日後的「松竹新浪潮」以及更廣義的「日本新浪潮」相互承接。

1960 年，大島渚有三部作品上映，篠田正浩和吉田喜重各有兩部，這些電影不約而同聚焦戰後一代的價值觀，深刻描繪他們在理想與現實間奮力掙扎的過程，那種充滿無力感又帶有一點虛無主義的情懷，正是「松竹新浪潮」最重要的特色。《一無是處》晚了篠田正浩首部作《戀愛單程票》三個月，夾在大島渚第二部作品《青春殘酷物語》和第三部作品《太陽的墓場》之間，與兩位同輩相較，熟讀法國文學的吉田喜重，他的首部作明顯受到歐陸電影的影響，該片最後那場戲極富現代感的運鏡，散發出類似法國新浪潮代表性人物高達（Jean-Luc Godard）的《斷了氣》（À bout de souffle）的荒謬感。飾演北島淳的津川雅彥，同一年接連在本片與《太陽的墓場》、《日本的夜與霧》中擔任要角，角色性格差異之大，俊美外型與精湛演技卻同樣令人難忘。

秋津溫泉

秋津温泉

1962 年，112 分

原作：藤原審爾
編劇：吉田喜重
剪輯：杉原よし
攝影：成島東一郎
音樂：林光
美術：濱田辰雄
演員：岡田茉莉子、長門裕之、日高澄子、殿山泰司、
　　　中村雅子、宇野重吉

1962 電影旬報（第 36 回）十佳影片第 10 位、最佳女主角獎
1962 每日電影獎（第 17 回）最佳女主角獎

台灣發行資訊

秋津溫泉 DVD

發行公司：龍騰
產品編號：JMD-217
發行日期：2014/04/09

1945 年的夏天，對時代的失望、加上患了肺結核，對生命失去鬥志的文藝青年河本周作，來到岡山縣秋津溫泉企圖自殺，卻被隨著母親改嫁到秋津莊溫泉旅館的少女新子所救起。沒多久之後，日本戰敗，周作在新子的悉心照料之下恢復健康，兩人間情愫漸生，周作也慢慢顯露出吊兒郎當的本性。新子的母親唯恐女兒越陷越深，要求周作離開了秋津莊，但是在接下來的十多年裡，兩人依舊藕斷絲連……。

松竹當家花旦岡田茉莉子曾因檔期問題推辭《一無是處》的邀約，但她想送給自己一個不一樣的三十歲生日禮物，便接演了《秋津溫泉》，沒想到此片成為她與吉田喜重的人生轉捩點。有別於日後吉田在脫離松竹自組電影公司後在影像和調度上的諸多大膽嘗試，這部描述渣男與癡情女繾綣纏綿十七年的愛情片，用季節轉換的美麗景緻與瞬息萬變的幽微人心情感遙相呼應，絲毫不讓成瀨巳喜男的絕戀經典《浮雲》專美於前，成為吉田喜重最通俗感人的作品（配樂大師林光所譜寫令人泫然的旋律居功厥偉）。日本電影學者佐藤忠男認為此片將松竹傳統男女偶然錯失機會而無法結合的通俗劇格局提升到思想及精神上的錯失，那種想見想愛的慾望與狂喜和分手別離的遺憾與感傷，在觀影情緒上形成相當強烈的震撼。

一對男女在二戰末期偶然相遇，相戀的兩人在接下來的十七年歷經數度分離，男方成為別人的丈夫，癡等對方的女方則從原先對生命充滿熱情轉而走向絕路，兩條生命時而平行時而相交，一方逐漸向現實低頭而傾向世俗化，另一方則為了追求一種純粹的極致的情感而不惜粉身碎骨。秋津溫泉在片中既是一個具體的風景地標，更是一個形而上的內在精神場域，男主角周作每每想逃離現實就來到這個庇護所，女主角新子則是至死未曾離開，於是秋津溫泉成了一個心靈的庇護所，一個愛情的烏托邦，吉田喜重以片頭和片尾兩場結果迥異的殉情記，諷刺而又浪漫地歌詠了如此純粹之愛的既不可得卻也可得。

新子是岡田茉莉子第 100 個銀幕角色，她同時還身兼影片企劃及服飾配搭二職，電影上映後叫好也叫座，她與吉田喜重因此墜入情網並結為連理，成為日後吉田喜重創作上的唯一繆思。岡田茉莉子所詮釋的新子是獨一無二的，憧憬著愛情且有著堅強信仰的使徒，她那嬌憨的神情、掙扎的身影，為那個不安的時代，做了最感傷的註解。

風暴時代

嵐を呼ぶ十八人

1963 年，109 分

編劇：吉田喜重
剪輯：太田和夫
攝影：成島東一郎
音樂：林光
美術：大角純一
演員：早川保、香山美子、松井英二、岩本武司、
　　　木戸昇、殿山泰司

台灣發行資訊

無

二戰之後，海軍基地變成船塢工廠，在資本家剝削和枯燥生活的雙重煎熬下，年輕力壯的造船廠工人島崎宗夫，在賭博和酗酒中尋找暫時的麻醉。他接受公司安排入住簡陋宿舍，順道看顧十八位剛從大阪來工作的青年，在這段合宿的歲月裡，他們共同經歷了罷工、鬥毆等事件……。

吉田喜重的劇本從島崎宗夫的視角切入，鉅細靡遺描述宗夫對這十八莽漢如何由原先的鄙夷，慢慢生出憐憫，又發展出彼此扶持的情義。可喜的是，吉田並沒有讓宗夫的轉變落入自以為是的優越感，也極力避免讓他某些帶著自我犧牲的行為流於矯揉造作，相反地，吉田赤裸裸地讓觀眾看見宗夫和幾名工人性格上的瑕疵，然而正因為他們的卑劣可憐，以及犯錯後的極力彌補，令片中每一個決定因而動人。

《一無是處》、《秋津溫泉》和《風暴時代》讓我們看見一名正在崛起的新銳導演如何對類型化敘事展現他的勇敢抗拒，嘗試以較為激烈、犀利的電影手法來傳遞他的中心思想，並期望透過說故事來改革社會。其中《風暴時代》尤其接近義大利的新寫實主義，它有很堅定的左派觀點，影像風格質樸，講的是人永遠無法擺脫的罪惡，以及人性情感崇高的犧牲，散發出如經典文學如杜斯妥也夫斯基（Fyodor Mikhaylovich Dostoyevsky）的《罪與罰》（*Crime and Punishment*）那般厚度。

文本和敘事之外，吉田喜重在片尾的婚禮和火車站兩場重頭戲中展現他場面調度的功力。例如本來不願意出席宗夫婚禮的十八莽漢，在婚禮結束後新人步出教堂準備上禮車前，忽然冒雨現身。宗夫站在高處看著他們，雙方的階級好似永遠無法跨越的鴻溝。後來宗夫禮尚往來，到火車站送前往北九州工作的他們一程。男人之間的道別是不發一語，只靠眼神交會心照不宣的。本片攝影師成島東一郎的鏡頭，宛若宗夫的眼睛般快速掃過趴在窗邊頭伸出車廂外的十八張稚氣的臉龐一輪，火車啟動之後，配樂大師林光充滿感染力的旋律取代原本宏亮隆重的軍樂，成島東一郎的鏡頭以一種如長輩般寵溺著的角度，微微俯視著車廂內肆無忌憚地喧鬧著的他們，年輕無畏的他們。他們是粗鄙的無賴，然而他們也是活生生有溫度的人。吉田喜重用一個高空俯視鏡頭為電影謝幕，冒著黑煙的列車，緩緩駛向看不見盡頭的遠方。

情炎

情炎

1967 年，98 分

原作：立原正秋

編劇：吉田喜重

剪輯：太田和夫

攝影：金宇滿司

音樂：池野成

美術：梅田千代夫

演員：岡田茉莉子、木村功、南美江、菅野忠彥、
　　　しめぎしがこ、高橋悅史

台灣發行資訊

無

織子的婚姻生活過得並不愉快，丈夫隆志雖能提供她豐盈的物質生活，卻在外面有個情婦。織子某日在頌詩會上遇見雕刻家光晴，那是她已過世的母親的年輕戀人，她曾經不齒母親的作為，如今卻對眼前的男人有了感覺。與織子同住的小姑悠子平日過著縱情聲色的生活，織子偶然發現悠子和一名工人在海邊小屋裡激烈做愛，數日後她自行前往小屋，竟也與該名工人發生了關係，倍感羞愧的織子將這些事情告訴光晴，兩人間暗生情愫，織子基於罪惡感而向丈夫提出離婚……。

《情炎》是岡田茉莉子隨著丈夫吉田喜重離開松竹公司自組「現代映畫社」初期的傑作。岡田茉莉子的父親是早逝的默片時代巨星岡田時彥，他除了與多位大師名導合作，還是作家，曾經因為退出松竹公司自組映畫社而造成不小風波。由於父親在她一歲時過世，岡田茉莉子對於父親並無任何記憶，沒想到多年以後身為松竹當家花旦的她，竟和父親做了同樣的選擇，只因她不甘於成為任由大公司擺佈的典型女優。

織子確實是為岡田茉莉子量身訂造的角色，而且是她繼續待在松竹公司接不到的「不安全」角色。在這部改編自朝鮮出生的直木賞作家立原正秋的獲獎小說《白罌粟》的「反通俗劇」裡，織子的每次登場，總是一身整齊和服，這便形成一種反諷，好似織子始終處於一種精神緊繃的狀態。事實上，織子知道自己是格格不入的，她明白自己是需要放鬆的，但是母親之死以及她生前離經叛道的戀情帶給她的影響，令她無時無刻都感覺到一股不安，因而無法真正坦然面對自己。岡田茉莉子詮釋此角乍看不動聲色，但她一派優雅中帶點急促的步行節奏，眼神流轉間洩漏出的不安情緒，面對慾望半推半就的複雜心境，卻又彷彿拼圖般扣緊觀眾心弦，忍不住想對她的內心世界一窺究竟。

吉田喜重離開松竹公司之後，在選角上擁有全盤自主性，而木村功即成為「現代映畫社」時期多次合作的演員。木村功出身自著名劇團「俳優座」，以黑澤明執導的《七武士》中年輕武士一角為影迷所熟知，他在《情炎》中扮演光晴這個對於織子來說既是情慾投射對象也提供精神慰藉的關鍵角色，到了《炎與女》卻搖身一變成為多疑的丈夫，兩部片中與岡田茉莉子的對手戲皆相當精彩。

炎與女

炎と女

1979 年，140 分

編劇：山田正弘、田村孟、吉田喜重
剪輯：太田和夫
攝影：奧村祐治
音樂：松村禎三
美術：佐藤公信
演員：岡田茉莉子、木村功、日下武史、小川真由美、
　　　北村和夫、細川俊之、小川出

台灣發行資訊

無

造船工程師伊吹真五和妻子立子育有 19 個月大的兒子鷹士，表面上一家和樂，但是真五的心裡有個疙瘩，自己總是過不去。鷹士是經由人工受孕所生，因為真五無法讓妻子受孕，這或許是他大學時曾令懷孕的女友流產心理因素使然，也可能單純是生理問題。真五成功說服妻子接受捐精生下鷹士之後，他知道自己不應該在意，但他就是無法停止去猜想捐精者的身份，這個疑問盤據他的腦海，漸漸影響他和立子的婚姻，就連家族友人坂口醫生和他那渴望生育的妻子都被牽扯進來……

解構當代核心家庭本質的《炎與女》與質疑婚姻立場的《情炎》在同一年推出，同樣由岡田茉莉子和木村功領銜主演（木村功在《情炎》扮演岡田茉莉子的外遇對象，《炎與女》兩人則成了夫妻），中心思想上更是遙相呼應。吉田喜重揚棄《秋津溫泉》藉由通俗敘事深入角色內在層次的方式，轉而以更跳躍的敘事及更風格化的場面調度，展現個人內在情慾煎熬，一派冷靜卻又一針見血地直指情色與性慾（竟有那麼一絲反軟調情色類型片的顛覆性意味）的能 / 不能以及必要與否，也順勢質疑了中產階級的婚姻與家庭本質以及盤根錯結的利益關係算計。

吉田喜重的故事往往時序交錯，現實與想像與記憶如迷宮般錯縱交纏，而這樣迂迴凌亂的敘事，有賴吉田以他獨一無二的鏡頭設計去表達出來。吉田絕對是影像構圖的高手，特寫尤其迷人，岡田茉莉子在《炎與女》和《情炎》中扮演的兩個「非典型女性」，堪稱她演員生涯高峰，既是導演也是她現實生活中丈夫的吉田，完美捕捉到她穿和服時低著頭微微露出一小截粉頸的姿態，內斂中帶著性感，甚是迷人。

特別一提，《炎與女》的片尾相當耐人尋味。立子帶著鷹士離開真五，和捐精者在林中小屋共度一夜。隔天真五來找立子重修舊好，吉田喜重在此給了觀眾一個模稜兩可的答案。與丈夫一起離開的立子穿著外出橫條紋洋服的，但是林中小屋裡頭卻還有另外一個披著昨夜與捐精者溫存的白針織披肩的立子，目送這一家三口離去。我們無從得知誰是真正的立子，甚至她與捐精者共處的一夜如今看來也可能只是她腦海中的幻想。這連串疑問，如同捐精者的真實身份、鷹士的血緣一樣撲朔迷離。吉田完全沒有要提供「正解」的意思，對他而言，重點不在於揭曉謎底，而在於問題本身，又或者根本沒有問題，抑或問題之外又衍生出其他問題，以上才是他述說這個故事的真正意圖。

情慾＋虐殺

エロス＋虐殺

1970 年，167 分

編劇：山田正弘、吉田喜重
剪輯：安岡洋之
攝影：長谷川元吉
音樂：一柳慧
美術：石井強司
演員：岡田茉莉子、細川俊之、楠侑子、八木昌子、
　　　高橋悦史、伊井利子、原田大二郎、新橋耐子

1970 電影旬報（第 44 回）十佳影片第 4 位

台灣發行資訊

無

大杉榮是大正時期著名的無政府主義者，他的思想十分激進，對於日本知識界有一定影響。他的私生活相較於他所投身的社會運動，其精彩程度不遑多讓。他除了結髮妻子，一個知識程度不高的傳統女性之外，還有兩個情婦—— 一個是精明幹練的記者，另一個則是崇尚女性解放的社運人士。大杉榮宣稱自己平等地愛著這三個女人，他要求彼此經濟獨立，他不與其中任何一方同居，此外應當尊重彼此的自由，特別是性的自由。然而，這樣的恐怖平衡，隨時可能擦槍走火，瞬間瓦解，過於濃稠的愛與恨、慾望與嫉妒交織纏繞，最終演變成 1916 年的「日蔭茶屋事件」……。

吉田喜重懷抱著創意與實驗精神完成《情炎》和《炎與女》兩部家庭片之後，再上一層樓完成集其大成的「日本激進主義三部曲」。首部曲《情慾＋虐殺》無疑是吉田的創作生涯登峰造極之作，他跳脫單純的多角情愛框架，轉而從兩名身在 1969 年的大學生的視角切入，帶領觀眾一起追查「日蔭茶屋事件」始末，進而將這個故事提升到國族層次，順帶檢視了日本半世紀以來在性別、情慾、政治及社會方面的變遷。長相狂野、氣質邪魅的細川俊之曾在《炎與女》中驚鴻一瞥，扮演沒有名字的慾望男性，這回獲吉田喜重欽點，詮釋歷史名人，非但戲份吃重，更與兩名飾演情婦的女演員楠侑子、岡田茉莉子在和式廊間演出相愛相殺的高潮戲，表現精彩萬分。

吉田以跳躍性的敘事手法，大膽、張揚、活力十足的場面調度，巧妙將劇場、實驗電影和能劇的特性冶於一爐，虛無的六十年代與充滿無限可能的大正年代，於是便以最不可思議的方式在大銀幕上燦爛交會。那股迷宮般迂迴繚繞重訪歷史質疑記憶的現代精神，既與啟發吉田喜重甚多的法國新浪潮健將雷奈（Alain Resnais）、高達（Jean-Luc Godard）互通聲氣，角色與所處環境間看似失聯斷裂的寂寞疏離，則又令人想起義大利的電影大師安東尼奧尼（Michelangelo Antonioni）。

戒嚴令

戒嚴令

1973 年，110 分

編劇：別役實

剪輯：安岡洋之

攝影：長谷川元吉

音樂：一柳慧

美術：內藤昭

演員：三國連太郎、松村康世、三宅康夫、倉野章子、
　　　菅野忠彥、辻萬長、八木昌子

1973 電影旬報（第 47 回）十佳影片第 7 位

台灣發行資訊

無

北一輝是大正時期著名的思想家，他早年曾經參與中國辛亥革命，並在上海寫出《日本改造法案大綱》一書，決心從下層社會對日本進行改造。1921 年夏天，深受北一輝思想影響的朝日平吾，在刺殺日本四大財閥之一的安田財閥首腦善次郎之後隨即自刎；十多年後，一班由年輕軍官組成的激進黨派，以日本天皇之名，企圖將北一輝的理念付諸行動，1936 年 2 月 26 日，他們帶領一千四百名士兵起義，刺殺政府官員，推行軍事法，希望引發新一輪的明治維新，找回日本的靈魂與尊嚴……。

《戒嚴令》是吉田喜重的「日本激進主義三部曲」第三部，前兩部分別是關注大正時期無政府主義者的大杉榮遭刺殺的「日蔭茶屋事件」的《情慾＋虐殺》，以回溯方式描繪前激進主義者的《英雄煉獄》，也是吉田喜重少數以男性為主的作品（吉田多數作品皆可歸類為廣義的女性電影），這系列三部曲皆非平鋪直敘的歷史劇，吉田喜重將時間、空間、真實、記憶、想像還有現實全部混雜在一起，前兩部以充滿前衛精神的場面調度進行重訪，《戒嚴令》相形之下厚重、肅穆許多，但又帶有嘲諷意味。

吉田喜重以大量的省略和暗示手法，來講述這個故事。自 1921 年以至 1936 年，北一輝為一群軍官提供意識形態上的諮詢與精神上的激勵，這群軍國主義者非常迫切地想要恢復正宗日本精神，別役實的劇本一方面描繪北一輝思想對於他們的啟發，另一方面卻又透露出北一輝如此爭議人物面對理想主義和追求個人私利間的不斷拉扯。

片中有個段落頗有意思，未知姓名的年輕士兵前來求見北一輝，欲表達自己願意為行動犧牲的決心，這裡其實帶有三島由紀夫的小說《憂國》的核心元素，對於國家悲壯浪漫的愛。但是，吉田喜重當然不會將三島由紀夫的中心思想照單全收，倘若將年輕士兵與北一輝的數度會面上綱到國族層次，不難發現這個沒有姓名之人不僅與兩名為北一輝而死的烈士（朝日平吾、西田稅）形成對照。這個立場反覆的士兵所代表的年輕世代之於北一輝，恰如北一輝之於日本天皇，同樣帶有一種既充滿崇敬之情卻也隱隱然察覺到自己已然遭到背叛的失落感。那是非常難以言喻的複雜情結，吉田喜重或許是要透過這樣的排比，這樣的情結，去說明人民與國家之間，無止無休的對峙關係。至於戒嚴令或是政變，原來只是幌子。

鏡中的女人

鏡の女たち

2002 年，129 分

編劇：吉田喜重

剪輯：吉田喜重、森下博昭

攝影：中堀正夫

音樂：原田敬子、宮田まゆみ

美術：部谷京子

演員：岡田茉莉子、田中好子、一色紗英、室田日出男、
　　　西岡德馬、山本未來

2003 電影旬報（第 77 回）十佳影片第 6 位

2002 坎城影展競賽之外單元

台灣發行資訊

無

一名老婦川瀨愛居住在東京郊外寧靜的住宅區。她的丈夫死於廣島核爆，相依為命的女兒美和卻在 20 歲時離家出走，後來突然返家產下一女，隨即帶著母子手冊離奇失蹤。愛獨自將外孫女夏來撫養長大，多年來並沒放棄尋找美和。二十四年後，派出所告知她拘捕了一名幼女拐帶犯，她身上帶著美和的母子手冊。這名犯人叫尾上正子，是一名失憶症患者。雖然無法確定正子是否就是美和，但愛立刻從美國招回夏來，再帶上正子，三人一同前往美和的出生地廣島，希望能幫助正子恢復記憶⋯⋯。

吉田喜重在 1988 年完成《日本咆哮山莊》（嵐が丘）後，相隔十四年再推新作，《鏡中的女人》也是他在 21 世紀所執導的唯一電影長片。許多經歷二戰的日本導演，年事已高的時候都會拍攝反戰電影，彷彿這是必經的自省儀式。吉田喜重也不例外，不過他認為自己「沒有再現原子彈爆炸場面的資格，但有權描繪因核爆而死去的人的故事」，因為他的母親就是核爆炸的受害者，所以他選擇從女性視角來切入這個主題。本片選角頗有新意，導演夫人岡田茉莉子重登銀幕飾演終日等待愛女歸來的悲傷老婦，至於銀幕形象溫柔賢淑的田中好子則是挑戰亦正亦邪的神秘女子。上了年紀的岡田茉莉子雖然容貌身形不復當年，但她那欲言又止的憂容，神情裡所埋藏著的巨大悲傷與悔恨，散發出非常強大的情感力量；田中好子則是氣定神閒地賦予尾上正子這個爭議角色一股魅惑人心的神秘感與主導性，觀眾稍不注意就會被她牽著走。

謎樣的尾上正子究竟是不是川瀨愛的親生女兒早已不再重要，她終究選擇了消失，只剩下愛與她兩個家裡兩面破得一模一樣的鏡子。正子的失憶與她的缺席，事實上寓意著當代日本的斷裂、失根與逃避主義；為過往記憶所纏繞、苦苦等待著女兒回家的愛，意味著一去不復返的日本舊日榮光；至於從美國返回日本協助外婆辨認生母卻意外尋獲自我認同而放棄美國生活的孫女夏來，顯然象徵著從迷惘到柳暗花明的日本未來。

吉田喜重的劇本把因愛結合的血緣 DNA 和因軍國主義所導致的輻射感染後遺症相連結，讓個體與家國之間的愛恨情仇更形複雜。所有脈絡因果，是如此矛盾共生，層層交疊相互影響。必須知道的是，現實不是口號，一切的一切從來就不是反反戰、喊一喊世界和平、宣揚愛能超越一切那樣簡單。

策展後記

鄭秉泓　作

不安の時代
吉田喜重的情慾與虐殺 回顧展

其實本來沒打算這麼快就做吉田喜重的回顧展，對我來說，這位導演難度實在有點高。當時全心只想著做篠田正浩，但是影片版權尋尋覓覓，要嘛授權金問題要嘛拷貝狀況不明，眼看差不多該要定檔了，心想前兩年的大島渚和新藤兼人回顧展反應不錯，日本電影新浪潮這個品牌也算是建立起來了，就給觀眾來點新鮮的，吉田喜重就吉田喜重吧！畢竟他娶了岡田茉莉子，恰好可以延續先前抓出來的夫導妻演這條脈絡。

還在擬片單的時候，想了很多排列組合的方案，基本片量就是八支，原本想只挑岡田茉莉子主演的片，隨後立馬為自己這般膚淺感到羞赧。當然他倆的定情作《秋津溫泉》是絕對必邀的，吉田喜重在 21 世紀唯一的電影作品《鏡中的女人》也不能錯過，畢竟此片與《秋津溫泉》是本展唯二邀得到的彩色片啊（雖說吉田最好的作品都是黑白片無誤），身為策展人，有時不免會擔心觀眾對於全都是黑白片的回顧展的接受程度。

然後，我希望「日本激進主義三部曲」能夠悉數

邀齊。《情慾＋虐殺》無論如何都得邀到，倘若沒有放這部片，吉田喜重回顧展也就不用做了。《英雄煉獄》和《戒嚴令》有點詰屈聱牙，但把它們放在一起看，吉田喜重的時代情懷就整個出來了，所以缺一不可。可惜我的美夢還是破局了，最終無法邀到《英雄煉獄》，我也只能安慰自己，反正那部片太深，沒有也罷。

已經挑了四部片，接下來我就要謹慎選擇了。我本想在《情炎》和《炎與女》中選一部就好，對我來說它們像是一體兩面，我私心偏愛《炎與女》多些。不過，這兩部片可是岡田茉莉子的演技高峰啊，雖然《秋津溫泉》名氣更響亮，雖然《情慾＋虐殺》格局更大，但這兩部同樣在 1967 年推出的雙生電影，是吉田喜重帶著妻子離開松竹公司之後，自組「現代映畫社」的里程碑之作，吉田幾乎是利用每個鏡頭來捕捉愛妻的千百種姿態，她的迷惘、她的驚懼、她的飢渴、她的嬌豔，它們稱得上是把岡田茉莉子拍得最美的電影，我完全無法割捨。

剩下兩個名額，考量版權狀態，最後我選了首部作《一無是處》，以及較少人看過的《風暴時代》。《一無是處》不是成熟的作品，但是它誕生於關鍵性的 1960 年，可以從中看見法國新浪潮對吉田喜重的影響，還是有點意思。至於真的是「盲選」的《風暴時代》，沒想到成為本檔回顧展最大的驚喜。

我對電影中出現火車這件事向來著迷。看樣片時就算沒字幕，都被感動得

一塌糊塗了。等見證大銀幕之後，我確信今後除了大衛連（David Lean）的《相見恨晚》（*Brief Encounter*）、薩亞吉・雷（Satyajit Ray）的《大河之歌》（*Aparajito*）、賈克・德米（Jacques Demy）的《秋水伊人》（*Les parapluies de Cherbourg*）和侯孝賢的《戀戀風塵》之外，影史上我最喜歡的火車場景，還要加上吉田喜重的《秋津溫泉》和《風暴時代》這兩部片，而且這兩片的攝影師恰好都是成島東一郎，配樂都是我深愛的林光！

8 部作品
22 場放映
2015 年 6 月 4 日至 14 日
影展 CF：goo.gl/MGXF1d

她殺了時代

你若還纏著我，我日子會更難過

原諒我，是我傻是我瘋

我就是無法控制自己

除了妳我什麼都不要

——《赤色殺意》（赤い殺意）

今村昌平出生於 1926 年的東京，日本發動侵華戰爭後，他的兩位兄長被徵召入伍，大哥乘坐的軍艦遭炸沉，二哥則是下落不明，父親的診所因景氣蕭條而倒閉，才剛高中畢業的今村一肩負起養家重擔，開始當起黑市販子，這項工作延續到戰後，讓他存夠學費以進入早稻田大學的文科部就讀。今村主修西方歷史，卻不想花太多時間學習，反倒因為看了黑澤明的《酩酊天使》（1948）而立志拍電影，他想跟著黑澤明拍片，但黑澤明隸屬的東寶影廠沒有招收新人，只好進入松竹大船影廠，跟著小津安二郎拍了《麥秋》、《茶泡飯之味》及《東京物語》三部片。

小津對於今村雖有一定的影響，不過彼此互不認同對方創作理念，今村曾指責小津只拍日本「官方」電影，他自己比較在意如何透過影像忠實呈現「實際上」的日本。與小津的拍片理念不合加上對薪資不滿，今村被挖角去日活影廠，先是幫川島雄三寫劇本，後來終於得到執導機會，在 1958 年一口氣推出《被盜的情慾》等三部電影，因此受到矚目。1961 年，今村完成第五部作品《豚與軍艦》，這部透過一段愛情故事隱喻戰後日本新世代的茫然不知所措的生猛之作，粗礪的影像風格，一針見血毫無保留的批判意識，就此奠定其作者特色。

今村昌平的作品不多，在長達四十餘年的創作中，今村昌平總計完成了十九部電影作品、一部短片作品（多段式電影之一），以及多部為電視台拍攝的紀錄長短片作品。以上共有十五部作品入選「電影旬報」年度十佳影片，其中《日本昆蟲記》、《諸神的慾望》、《我要復仇》、《黑雨》、《鰻魚》更是五度拿下第一名。在「電影旬報」於 1999 年 10 月下旬為紀念該刊誕生八十週年紀念刊中，由 140 位電影人士所票選出來的世紀百大日本電影，今村昌平共計有六部作品入選，與木下惠介並列第三名，僅次於入選十三部的黑澤明和入選七部的大島渚。

「到了今村君，終於出現了一個願意表現日本戰敗的導演。」日本電影學者佐藤忠男如此歸納今村昌平，形容「他慾望的形態展現了戰後日本人從底層往上爬的形象，是戰後日本電影界的代表人物。」今村擅長從生與死、性與愛等基本層面出發，以獨創的「重喜劇」形式反映社會，挖掘深藏於日本文化中的神聖與世俗、上流和下流，他總是不厭其煩強調，自己只關心人的下半身及社會的低下階層。

必須注意的是，今村不僅是偉大的導演，同時還是一名教育家，他在 1975年創辦橫濱放送映畫專門學校（該校目前已更名日本映畫大學，是日本第一所專業電影大學），培育出三池崇史等優秀導演。除此之外，今村昌平曾在 1984 年訪台，進而促成台視創辦「婦女劇本創作班」，他不僅親自擔任班主任，還運用自身人脈，延聘多位知名日本編劇來台授課，為台灣培養出一批編劇人才。

今村昌平在 2006 年因肝腫瘤逝世於東京，享年八十歲。

今村昌平　執導作品　年表

項次	年份	原名	中文譯名
1	1958 年	まれた欲情	被盜的情慾
2	1958 年	西銀座駅前	西銀座驛前（中長片）
3	1958 年	果しなき欲望	無盡的慾望
4	1959 年	にあんちゃん	次弟
5	1961 年	豚と軍艦	豚與軍艦
6	1963 年	にっぽん昆虫記	日本昆蟲記
7	1964 年	赤い殺意	赤色殺意
8	1966 年	“エロ事師たち”より 人類学入門	人類學入門
9	1967 年	人間蒸発	人間蒸發
10	1968 年	神々の深き欲望	諸神的慾望
11	1970 年	にっぽん戦後史 マダムおんぼろの生活	日本戰後史—— 女酒吧侍應的生活
12	1970 年	未帰還兵を追って ／マレー編	尋找未歸返的士兵 ・馬來西亞篇（短片）
13	1971 年	未帰還兵を追って ／タイ編・泰國篇	尋找未歸返的士兵（短片）
14	1972 年	ブブアンの海賊	布班海（短片）
15	1972 年	遠くへ行きたい おれの下北	想去遠方 我的下北（短片）
16	1973 年	無法松故郷に帰る	回到無法松的故鄉（短片）
17	1975 年	続・未帰還兵を追って	尋找未歸返的士兵 ・續篇（短片）
18	1975 年	からゆきさん	南洋姐
19	1979 年	復讐するは我にあり	我要復仇
20	1981 年	ええじゃないか	亂世浮生

項次	年份	原名	中文譯名
21	1983 年	楢山節考	楢山節考
22	1987 年	女衒 ZEGEN	女衒
23	1989 年	黒い雨	黑雨
24	1997 年	うなぎ	鰻魚
25	1998 年	カンゾー先生	肝臟大夫
26	2001 年	赤い橋の下のぬるい水	紅橋下的暖流
27	2002 年	セプテンバー 11 11'09''01 今村昌平編 （おとなしい日本人）	911 事件簿（多段式電影之一）

下流的異數

詹正德 作

2016 年春天，高雄市電影館因為籌備今村昌平專題影展而向我邀稿，我興奮之餘立即回想起 1994 年，那年我受楊導介紹進入日本導演林海象的劇組協助拍攝電影《海鬼燈》，來台的日本技術組裡有位老大哥 Kasamura 桑，是美工陳設道具製作的一把好手，當時在墾丁海邊剛好有艘擱淺的廢棄貨輪，經過登船勘察之後，導演想拍一場船上甲板的戲，於是這位 Kasamura 桑帶著我們幾個年輕人上船，備妥幾桶油漆、PVC 塑膠管、木條、木板加上幾捆粗繩，不過一天半天的功夫，這艘廢棄的船首甲板就被我們改造成軍艦，大口徑的塑膠管上漆之後光一打，鏡頭裡看來就像是艦砲砲管，甲板上再站幾個人員穿上軍服、救生衣，看來就真像是有那麼回事兒了！

另一個場景是在九份拍的殺青戲，我們將一間廢棄空屋連夜改裝成監獄：一樣用較細口徑的 PVC 塑膠管上漆，加上木條固定，做出監獄鐵杆的樣子，我由於身高馬大，還被要求換上警察制服上戲。因為從未看過電影的完成版，我不知道這樣費事拍出來的鏡頭究竟被剪進了幾秒（可

能根本沒用上？），但是跟著 Kasamura 桑在幾個場景裡的工作，讓我更加切身地體會到那個時代電影作為「手工業」的辛苦，不論在台灣或是在日本。

而 Kasamura 桑最感自豪的事蹟，就是他曾經跟著今村昌平拍過《楢山節考》。

在此容我先岔出一段題外話：那個時代拍電影要是不在片廠內搭景拍攝，就非得找到實景不可，找不到實景就要自行造出實景，這時就看導演對「寫實」的要求到何種程度了，以《楢山節考》而言，那是連信州山村的稻田都得由演員及工作人員自己去開墾種出來，據說還得飼養烏鴉，但這還不是最刻苦的，1968 年在沖繩諸島拍《諸神的慾望》時拍到演員抱怨連連，今村感到太辛苦了，此後將近十年便只拍紀錄片。與我一同在林海象《海鬼燈》劇組裡工作過的魏德聖，多年以後成為大導演，那股自己搭造實景的刻苦精神，與其說是傳承自楊導，更精確地說，應該還是來自於前數位時代的電影手工業精神。從今村到楊導甚至好萊塢（那年頭即使拍科幻片也得花重金做出實景模型），沒有導演不是受限於此。

Kasamura 桑當時對我們說過，他拍《楢山節考》的酬勞是兩包米（拍片時實際種稻的收成），電影拍完沒拿到錢，就扛著米回家。當時剛出社會的年輕菜鳥如我聽他說得輕鬆有趣，卻直到看過電影後才赫然意識到米糧在《楢山節考》片中所具有的核心地位——不正是因為山村田瘠糧食缺乏，才會出

現那種把已無勞動力的老人揹上山，任其自滅以免耗糧的傳統生存法則？

換言之，自古以來人在自然環境中與天鬥爭的同時也得與人鬥爭，倫理道德乃至宗社律法固然是文明演化的約束形式，但是當環境嚴苛到某一地步，人的動物性被突顯出來時，則提醒著我們某種真實一直存在。在一則從現代人角度看來匪夷所思的傳說故事中呈現人性在嚴酷環境下的真實與複雜試煉，卻在最終讓角色得到合乎現代社會道德的結局，對今村而言，只是給觀眾一個可以安心離場的理由，某種層面上仍舊是虛偽的；在人類社會──尤其是處於「下流」的底層社會──之中，人的基本欲望（食、色）是超乎道德，甚至超乎一切的動物性的存在，這才是人類社會的真實。

正是出於這樣的觀點，今村昌平的電影世界才顯得那樣與主流不同：既與前代大師、同樣拍過《楢山節考》的木下惠介（全片於片廠內搭景拍攝，美術成就相當可觀）不同，亦與只拍當代中產階級生活且極度堅持自我美學的小津安二郎不同（今村昌平進入電影圈時，松竹門下有兩大組：木下及小津，同儕多想跟從當時較紅的木下組，今村抽籤輸了只好跟從小津，但他坦言對小津的世界觀並不認同），只與當時深深吸引他的黑澤明有通上一點聲氣。

這點聲氣就是對日本底層社會的關注，若言與黑澤明之不同，則在於今村更關注人的下半身的問題。香港影評人、日本文化觀察家湯禎兆曾在一篇〈今村昌平的雷霆一擊〉文中說道：「每當有人問到今村昌平作品中的關心重點，

他一定會道出這句說話來：我關心的是人的下半身及社會的低下階層。性與低下階層的生活面貌，儼然成為今村昌平的標記。」

在今村昌平 1981 年導演的《亂世浮生》中，開場後不久，因故漂流海外多年後終於回到本土的男主角源次，一下船就五體投地伏在沙灘上，狀似感謝上蒼讓他回到日本，但源次的動作不僅如此，隨後他就以雙手快速堆握出兩坨沙峰來，並且不避猥褻地撫摸與親吻——那當然是女性的乳房——他是在想念女體。

這個畫面相當具有代表性——對於今村昌平的電影而言——有兩個面向的意義：一方面是將女體與土地兩種象徵合而為一，這也與日本文化中的古老傳說有關；另一方面則是展現出男性對女體的欲望絲毫不受（現代社會的）道德約束。

日本電影學者四方田犬彥在《日本電影一百年》書中便曾說道：「今村昌平透過《豚與軍艦》、《日本昆蟲記》確立了一種世界觀，肯定了女性作為生命力之源所體現的大地性，進而迷戀於在現代主義滲透下日本人已經失去的前現代的土著情結。」

1963 年的《日本昆蟲記》可說是今村昌平早期的代表作，至今仍有影評人認為是他最傑出的電影，雖是講述一個三代為娼的女性家族故事，乍看似乎

仍在表現女性於某種宿命輪迴中脫身不得的悲苦，但其與前代電影大師溝口健二自《白絹之瀑》、《殘菊物語》到《西鶴一代女》所展現的宿命悲情其實有著極為清楚明晰的不同：溝口很明顯是一個「女性崇拜者」，他的電影中的女性經常都深具母性，甘願為男人犧牲一切，評論家佐藤忠男就說在溝口的女性角色中看到了「天照大神的形象」，溝口的女人可以說都是為了守護男人而存在。

《日本昆蟲記》的女主角多美卻是離開農村來到城市中，憑藉著自己的身體在男人掌控的世界中討生活，也因此她必須強悍、必須懂得察言觀色、必須算計（甚至剝削其他弱勢女性），她的生命如昆蟲般頑強且勞碌奔忙；但她不願像母親那樣被迫嫁給弱智丈夫後終生只能守在貧窮農村，卻在發現連女兒也走上跟她一樣必須以出賣身體換得生存的資源之後，頓悟雖然看起來女人的命運終究不過如此，但是認命地承受它，和起心動念掌握它、反轉它，還是會帶來不一樣的結果，甚至當脫開道德的束縛之後，生命的自由其實更加海闊天空；所以女兒敢於接受母親情夫的誘姦，數夜歡快後騙得他的錢財，回到家鄉農村和自己鍾愛的男人攜手開創未來有什麼不對不好？這不正是新時代女性正面且進步的主體意識展現？

對今村昌平而言，肯定動物性的存在就是一種生命的自由，當遭逢困境，生命也只能憑著自己所能掌握的一切（也不過就是自己的身體）嘗試打開出路，而既然以動物性的存在來界定它，就根本是非道德的。

此所以今村昌平的電影中經常挑戰現代觀眾的道德觀：亂倫、通姦、強暴、謀殺，甚至殺嬰、弒父等情節都毫無顧忌地出現，且片中經常還會有對照組：服膺社會道德者痛苦不堪，棄守或鄙視道德者雖不為社會接納，卻往往能感受或者體會生命的真諦。

1964 年的《赤色殺意》展現一個女人如何在「對女性極為剝削的」不正常家庭內，與社會的倫理道德桎梏相搏的過程：女主角貞子原係高橋家的下女（遠因可溯及祖母於高橋家祖上的不倫事蹟，又是一個三代為娼的宿命隱喻），與男主人吏一雖有夫妻之實卻無夫妻之名，導致她一直處在某種未扶正的尷尬地位，且常常被吏一及吏一之母當作下人使喚，更慘的是某日吏一出差，她遭到闖空門的無正業落魄男子平岡強暴，剛開始她羞愧得想自殺，但是同樣悲慘的平岡開始迷戀她的身體，不斷上門糾纏，甚至要求貞子與他一起私奔到東京；貞子於是漸漸處在被強暴的憎恨、無能抵抗時又擔心被發現、自身情慾的滿足與羞恥感、「還有人需要我」的自尊感、偽中產階級愛情的浪漫渴想，以及她自我認同的主體性的存在終於得到確認等等，這些多重複雜與矛盾的心理折磨之中。

（由於貞子的心態變化十分複雜，今村昌平偶在關鍵時刻以停格、「凝鏡」（freeze）的方式配上貞子的旁白心聲，在敘事上形成某種特色，這是自《日本昆蟲記》即出現的手法，在其後的電影中也偶而可以發現的導演印記之一。）

她殺了時代

複雜的還不只這些，吏一身為學校的圖書館員，與館內女同事亦有一段不倫戀，由於吏一與貞子的夫妻名分未定，女同事因此產生獨占吏一的覬覦心態，對於貞子更產生威脅，她甚至發現並開始偷窺貞子與平岡的畸戀（此段偷窺的運鏡方式等於邀請觀眾參與，形成對觀眾於道德自省上的考驗，相當有興味）！其後貞子懷孕，心中的糾結更甚，當平岡再次要求與她私奔之時，她在各方壓力衝擊之下終於產生某種「殺機」，欲將所有事情做個了結，然而世事總出乎預料之外，整個過程張力十足，比一般驚悚類型片更具省思深度，據影評人舒明所述，他在一部今村昌平的紀錄片中看到馬丁・史柯西斯（Martin Scorsese）現身說法，提及在 1960 年代看到今村電影時的震撼，對於今村昌平的導演功力深感佩服。

1979 年的《我要復仇》更是一部今村結束紀錄片拍攝後的復出代表作，緒形拳飾演的男主角不斷地連續詐欺、殺人、搶劫，犯案累累卻「毫無悔意」的心態頗類似較早的亞瑟・潘《我倆沒有明天》（Bonnie and Clyde）及利普斯坦（Arturo Ripstein）較晚拍出的《深深的腥紅》（Deep Crimson）這兩部西方導演的經典作，表面上是對父親與妻子疑似不倫通姦的報復行徑，實際上亦有反戰、反軍國主義的意識形態在其中，而這方面的意念體現是自《豚與軍艦》至《黑雨》一脈而來，細心的觀眾當不難發覺。

作為對照組的父親與妻子（由超美豔的倍賞美津子飾演，當時的男性觀眾可能都快被逼瘋了吧？）彼此有情卻無法結合，正是困守道德無能超越的弱

者，反而緒形拳在逃亡過程中與旅館老闆娘的通姦歷程則讓彼此體會到生命的自由與真實的人生，這段歷程亦可說脫胎自《赤色殺意》裡的平岡與貞子的孽戀。

晚期的今村代表作自然是《鰻魚》（繼 1983 年的《楢山節考》之後，於 1997 年再次獲得坎城影展金棕櫚大獎，今村也係日本導演中唯一一位兩度獲此獎者）、《紅橋下的暖流》等，不過導演晚年更加世故內斂，影像較為溫潤，甚至帶有荒謬突梯的喜感，而這可能也是現今觀眾對今村電影的印象，其實早期的電影多生猛有力，在日本戰後電影史上乃是不可偏廢的一部分。

荷蘭學者伊恩・布魯瑪（Ian Buruma）在《鏡像中的日本》書中論及今村昌平、篠田正浩、新藤兼人等等這些日本戰後的導演時，說他們「必須如實地去收拾每一片國家的挫敗」，「用比較流行的字眼來說，可以視為在尋找日本的根。尤其今村往往被比做人類學家，不斷挖掘在泥土下的意義。」

在現今一片強調優雅、精緻之美的日本文化印象中，有今村昌平這位關注日本下流社會的偏鋒異數，正可以好好提醒我們重新認識一個不同的日本。

今村昌平的整體風格，在中文世界裏已有一定的介紹述評，故此我希望可循洞穴作為一線索，去切入理解他的世界，以窺看導演另一面的風貌。

以洞穴作為電影文本的中心，在日本國內、外也非罕見之例。尚・雷諾（Jean Renoir）1938 年的名作《大幻影》（*La Grande Illusion*），正好是以挖洞穴地道來作為喜劇元素的動力焦點。故事講述被德軍俘虜的法國兵馬傑與在戰俘營相遇的猶太人羅森，積極投入戰俘群中的挖地道逃獄的計劃中，而伙伴鮑爾卻因為自恃身分高貴而只作旁觀者，可是在大逃亡的前夕卻傳來調動戰俘營的通知，令一切前功盡廢。

即使回到日本國內，勅使河原宏也是洞穴狂迷，他 1962 年的《山穴》及 1963 年的《砂丘之女》，顯然也是從現實及象徵層面，去借洞穴來處理當中所刻劃的人際關係。《山穴》的背景乃是日本成為經濟大國前，由煤炭過渡到石油能源時代的反映寫照，是以現實中三井、三池炭礦的爭議為背景來鋪陳故事。在當時轉型期中社會籠罩著不

安的情緒，每個人都要透過各自身分的轉易變化來重新確認及肯定自己的位置。而在《砂丘之女》中，導演則選擇避開銀幕背後的政治背景，只針對社會如何逼令人出現異化的情況發揮，改循哲學層面上去探究洞穴的象徵可能性。

活躍在兩者之間的今村昌平，對洞穴的運用來得更積極及熱切介入，選擇的角度由社會現實層面的諷喻，乃至針對神話的反思，甚或借此來挑釁觀眾等，採取的手法及變化均極其多樣性，值得我們細加考察。事實上，在《豚與軍艦》（1961）中，主人翁欣太（長門裕之飾）也是伏在便器的「洞穴」上而死。至於《赤色殺意》（1964），貞子在隧道的洞穴中偷會強姦犯情人，想不到後者也正好在其中心臟病發而猝死。而於《人類學入門》（1966），緒方（小澤昭一飾）最終選擇回到小艇上生活，埋首研究不會背叛自己的人偶，也正是一種「挖穴」的象徵舉動。凡此種種，均足以說明今村對洞穴的熱忱及全方位興味。

當然，在芸芸眾作之中，《無盡的慾望》（1958）及《諸神的慾望》（1968）可說是導演正面全力探索洞穴觀的代表作品，值得我們進一步細加檢視。在《無盡的慾望》中，一眾惡黨透過挖穴的舉動，希望去取回戰時埋在地下的寶藏。洞穴作為財富及女性的象徵意含明顯不過，首先負責挖穴的全是男性，而黨羽中唯一的女性志麻（渡邊美佐子飾）則只負責運交泥土又或是打點上下聯繫的角色。而且當一眾惡男企圖強姦她時，志麻更善用自己的妖艷

魅力，許下最賣力挖穴的一人可以自由享用她的身體之承諾，簡言之就是直接把在地下的財富及自己的胴體（女色）直接掛鉤連結起來。要留意在文本中，一切見不得光的勾當其實全安排在地下洞穴及黑暗晚上發生——而後者也正是前者不能見光的人性陰間面的延伸隱喻對照處境。惡黨中最孔武有力的山本（加藤武飾）正是在正在準備下洞穴的中途，被好像最弱不禁風的同伴澤井（小澤昭一飾）擊殺，屍體仍半在地面半在洞穴內。澤井後來在洞穴內是第一個發現寶藏的人，卻被傾瀉下來的泥土埋至不能動彈，結果同伴便乘機借勢了結了他。最終洞悉了中田（西村晃飾）與志麻是一夥的大沼（殿山泰司飾），也逃不出被毒殺的下場，而殺人事件正好在暗黑幾至不見人面的密室進行，後來中田被志麻撲殺的處理也大同小異。導演很清晰表達了洞穴誘使大家激發原始欲望的動力，而且會令人益發失去常態而淪為互相擊殺的禽獸。

佐藤忠男在《今村昌平的世界》（增補版，東京學陽書房，1997）中，直指《無盡的慾望》的主題正是「挖穴」。他甚至推論，今村世界的總體也是一種「挖穴」之舉——當中去探尋人類去追求的，並非可視的表面部分，而是深究地下洞穴內的「根部」。所謂的「根部」，可以是性，也可以是與親人的羈絆，也可以是與地方風土的牽連，甚至推而廣之為日本傳統的內在規條制約。簡言之，「挖穴」本身當然可以為進行性事的象徵，但因為背後寄託的無盡欲望，所以也可把洞穴的深淵視作為快樂與痛苦的根源。

《無盡的慾望》最著名的鏡頭，就是把畫面一分為二，劃分成地面上的室內場景，以及地下洞穴內的情況。當刑警來到店舖內調查關於山本的案件，地面上的大沼及志麻偽裝為夫婦正竭力應對招呼，以盡力避免露出不軌行事的破綻，但地下同樣出現各方的死戰，中田及澤井也險些喘不過氣而窒息。表面上好像在營造一個二元對立的世界，但事實上那不過是環境制約下的不同表現，今村昌平利用喜劇調子來處理背後的意識——地下發出的聲響，由地面上的大沼立即裝模作樣掩人耳目以轉移他人的視線；地下把氣喉鑿破也成為一眾惡黨雞手鴨腳的噱頭笑點。導演表面上把他們的表現，以喜劇化的方式交代，但背後同時帶出惡黨本質上其實不過是同一類人，地上地下的表現本來就沒有差異，只不過因應環境的變化才出現不同，簡言之洞穴的存在正好可以促使他們在同伴的面前，把獸性盡情顯現而不用作修飾而已。人受欲望的支配驅使，對今村而言其實並無兩樣，事實上即使電影中的其他襯托角色如悟（長門裕之飾）及龍子（中原早苗飾）等，在處理上也貫徹作者的欲望觀，不過與洞穴的主題無關，在此不再贅議下去了。

若把目光焦點置於《諸神的慾望》，那麼今村對洞穴的象徵探索更明顯。故事的中心太家，一方面因觸犯了近親相姦的禁忌，於是被村民以怪物的眼光看待。與此同時，山盛（嵐寬壽郎飾）與女兒 USHI（牛）相姦後生下的兒子根吉（三國連太郎飾）也因為偷偷出海捕魚，於是被山盛懲罰困在地下挖洞穴去移除岩石。因為在此之前，太家的水田上有落下了一大塊岩石，而山盛在祈福時向神祇許願，認定只要把岩石移去，太家在島上的地位就可以重

復舊觀，和村民也可以修好。佐藤忠男認為根吉的挖穴移石，是一種抵抗原居地即小島面臨現代化的舉動（因為已有外力進入島上，打算開發小島成為旅遊勝地）。他認為在出生地挖洞的行為，正是一種「不動」的示威，來抗拒任何外在有形的變化。文本中小島的現代化歷程，固然是電影的焦點之一，但如果把根吉挖穴的舉動，先回歸人物角色的對照關係上去審視，或許更清楚今村逐步發展的洞穴觀意圖。

清水正在《母性與混沌的美學——閱讀今村昌平》（東京島影社，2001）中，對根吉的挖穴有另一解讀角度。他指出根吉本來就對父親太盛甚為不滿，事實上太盛所犯的近親相姦禁忌，根吉也重複舊調與妹妹 UMA（即馬，松井康子飾）干犯，所以在文本上也沒有默然接受太盛對他偷偷出海捕魚懲罰的理據。他認為根吉的挖穴，應從弒父的角度去理解。二十年來持續不斷的挖穴，當中巨岩正是自己的陽具化身，而洞穴就是母親的女陰。所以把巨岩陷落洞穴中的舉動，正是與母親合體的期盼，以此來作為殺死父親山盛的象徵。設定上母親本來是 USHI，但舉動的現實體現為與妹妹 UMA 的結合；簡言之，也可說是為了與 UMA 成為夫婦，於是廿年來不斷在進行挖穴的行動。所以連結起文本中太盛與根吉，以及根吉與兒子龜太郎（河原崎長一郎飾）的跨代父子對照脈絡來看，弒父意識便更加明晰。根吉在把巨岩埋入洞穴的瞬間，已經象徵性地把父親山盛殺死；與此同時，當龜太郎逆父之意，決定接受邀請成為技師的助手，也已經構成了弒父之舉——後來在海上龜太郎與村民出海獵殺逃亡出走的父親根吉，只不過是把象徵層次的舉動，還原

至現實層面而已。

清水正從性心理學出發的洞穴解讀，正好指出挖穴本身正是確認權力的一種表現。《無盡的慾望》中的財富與女體，《諸神的慾望》中的弒父奪權，其實均屬逐步把洞穴象徵的欲望層次深化體現的鑽探。今村昌平肯定的是挖穴本身會令人沉溺至不能自拔，在文本中往往導向死亡才得以終結，最主要的原因是洞穴本身包含一種排他性，不容外人的置喙容身。簡言之，就是每一個洞穴若視之為女陰來理解，即只有一名嬰孩可以出入／回歸，而一旦成功回歸母親，也即是生命消失之時（以死亡來象徵胎兒在母親內的生命未發狀態）。明乎此，大抵也足以了解今村昌平對洞穴鍾情的概略一二。

今村昌平

西銀座驛前

西銀座駅前

1958 年，52 分

編劇：今村昌平

剪輯：中村正

攝影：藤岡粂信

音樂：黛敏郎（以別名中川洋一顯示於演職員表上）

美術：中村公彥

演員：柳澤真一、山岡久乃、堀恭子、西村晃、
　　　小澤昭一、法蘭克永井

台灣發行資訊

無

她殺了時代

個性優柔寡斷的大山重太郎和精明幹練的藥劑師理子育有兩個小孩，大山就在理子開設的藥局工作，生活平順，卻總覺得缺乏成就感。大山常常做白日夢，在那些白日夢裡，他不再是被藥局員工恥笑吃軟飯的窩囊廢，而是遠離塵囂的日本軍人，前方已無戰事，他可以和土著愛人莎莉在熱帶小島上浪漫過活。某日，理子帶著子女出遊，大山禁不住獸醫損友淺田康的頻頻敲邊鼓，決定趁這難得機會解放一下，於是他想起了藥局對面鋼筆店的店員百合子，對方應該是理想的一夜情對象吧？

今村昌平不鳴則已，首度當導演居然在同一年內三連發，相形輕薄的《西銀座驛前》夾在《被盜的情慾》和《無盡的慾望》之間，未滿一小時的中長片篇幅，令人倍感愉悅的放鬆氛圍，外加無傷大雅的奇思怪想，不免令人想起二十多年後馬丁‧史柯西斯（Martin Scorsese）獲得坎城影展導演獎的都會漫遊喜劇《下班後》（*After Hours*）。

大山重太郎明明有色無膽，卻心一橫非要嚐嚐偷腥的滋味，好似唯有如此，才能證明自己的存在。為討百合子歡心，他租了小艇帶著佳人出海，原本以為可以揮別苦澀無趣的上班族日常，享受五光十色的繽紛夜生活，沒想到他的美夢馬上就被突如其來的颱風給打醒。流落荒野的兩人，這下竟陷入了與大山的白日夢如出一轍的情境，只是現實未若白日夢歡樂美好，明日太陽升起之後，他們能否找到「通往現實的出口」以順利脫困？

《西銀座驛前》乍看有如空虛人夫的偷情日記，實則是今村昌平對於二戰敗降的大和民族一次高明挖苦，用風趣和幽默笑看日本面對重建的複雜心境，這與今村昌平日後苦澀荒謬的「重喜劇」調性截然不同。值得注意的是，西村晃和小澤昭一兩人在片中的綠葉演出非常搶眼，他們也參與了同一年由今村昌平所執導的另兩部電影的演出，自此奠定日後合作默契。另外，當時紅透半邊天的情境歌謠歌手法蘭克永井，如希臘歌隊般以各種喜趣形象串連全場，心細的觀眾朋友不妨找一找，他在片中總共以幾個不同形象出現了多少次？

豚與軍艦

豚と軍艦

1961 年，108 分

編劇：山內久

剪輯：丹治睦夫

攝影：姬田真佐久

音樂：黛敏郎

美術：中村公彥

演員：長門裕之、吉村實子、三島雅夫、丹波哲郎、
　　　大坂志郎、西村晃、小澤昭一、殿山泰司

1999　電影旬報 20 世紀百大日片第 82 位

1961　藍絲帶獎 (第 12 回) 最佳影片

1960　電影旬報 (第 34 回) 十佳影片第 7 位

台灣發行資訊

豬與軍艦 DVD

發行公司：龍騰
產品編號：JMD-204
發行日期：2014/03/10

她殺了時代

二戰過後的日本關東橫須賀市，擠滿大批駐守於此的美國海軍，夢想、慾望、貪婪與背叛，在此輪番上演。本性不壞卻隨波逐流的欣太是當地黑幫的基層幹部，奉命張羅美軍基地平日剩菜殘羹藉以養豬套利，他的女友春子則是靠著出賣色相從美軍身上撈取油水，夢想著一旦存夠錢就要離開此地重新開始。價值觀天南地北，幫派人生凶險難測，利害關係盤根錯節，這對身處底層的有情男女，終究無法抵擋時代洪流，兩人只能漸行漸遠……。

小時候常見妓女來父親診所看病，所以今村昌平長大以後，非常習慣流連於酒吧。他在松竹大船影廠美其名是小津安二郎的副導，實則是負責雜務的助理，因為白天上班薪資微薄，所以晚上照樣去當黑市販子賺錢貼補，這時他哥哥遺留下來的左派書籍成為他最大的精神慰藉。1954 年，他寫了一個劇本請小津給點意見，小津看完未表認同，問他為何總想拍這些蛆蟲一樣的人，「我將書寫蛆蟲，至死方止。」今村如此回答。同樣那一年，他被挖角至重組的日活影廠，幫川島雄三寫劇本，1958 年，由他編劇、川島雄三執導的《幕末太陽傳》問世，主人翁是個混跡妓院的騙子，其實是今村自己寫照。然後再過三年，他執導了另一個混跡妓院的騙子的故事，那就是被小津打回票的《豚與軍艦》。

《豚與軍艦》是今村昌平獨創的「重喜劇」代表作，所謂的重喜劇，既非無厘頭的嘻笑怒罵，更不是無傷大雅的隨意搞笑，今村昌平自承喜愛「混亂」，關心人的下半身與低下階層，他的攝影機像是一把手術刀，意圖剖開戰後日本的鬧熱皮相，逼人直視那赤裸裸血淋淋的下流人生中所蘊含的沈重笑意。曾經在吉田喜重的《秋津溫泉》中演活「人間第一負心漢」的長門裕之，在片中飾演以為可以靠著黑市養豬生意翻身的混混，殊不知他的命運卻如同貨車上待價而沽的豬隻，只能任人宰割。

今村昌平喜歡用動物來隱喻人性或是命運，《豚與軍艦》不只有一群像豬一樣吃食、不知羞恥的男人們，更大張旗鼓找來橫須賀市所有豬隻總計一千頭共襄盛舉。片尾那場「千豬亂巷」的高潮戲，是追求寫實之下的影像奇觀，也為今村昌平終其一生的創作母題——混亂，做了最好的註解。

日本昆蟲記

にっぽん昆虫記

1963 年，123 分

編劇：長谷部慶次、今村昌平

剪輯：丹治睦夫

攝影：姬田真佐久

音樂：黛敏郎

美術：中村公彥

演員：左幸子、吉村實子、春川真澄、長門裕之、北村和夫、
　　　露口茂、河津清三郎、小澤昭一、殿山泰司

1999 電影旬報 20 世紀百大日片第 31 位

1964 柏林影展最佳女演員銀熊獎

1963 電影旬報（第 37 回）最佳影片、導演、劇本、女主角獎

1963 每日電影獎（第 18 回）最佳導演、女主角、配樂獎

1963 藍絲帶獎（第 14 回）最佳影片、導演、劇本、女主角獎

台灣發行資訊

日本昆蟲記 DVD

發行公司：搖滾萬歲
產品編號：VRM-908
發行日期：2015/02/26

1918 年冬天，多美出生在貧窮農家，由於從小看著母親與外面男人風流快活，令她和憨厚老實的父親格外親近，長大以後為了改善家境去地主家幫傭，卻被迫和少爺發生關係，因此產下女兒信子。多美決定去工廠工作，因而與特別照顧她的小組長互生好感，她在對方影響之下加入工會為勞工爭取權益，卻遭解僱只好前往東京謀生，一路從付出勞力的女傭淪為出賣肉體的妓女。後來找到富商包養，多美開始發展自己的性交易仲介事業，她的生意蒸蒸日上，未料竟遭旗下小姐出賣而入監服刑，出獄後的多美即便一無所有，依舊頑強地尋找自己的出路……。

平凡農家女子如何由幫傭、女工、性工作者再轉換身份成為媽媽桑，從被剝削者變成剝削別人，今村昌平透過一個「墮落女性」的視角，冷眼看待戰後日本的百病叢生。將寫實、超現實、情色、犯罪冶為一爐，用卑賤的牲畜、昆蟲去比喻戰後日本如何弱肉強食，在「人為刀俎，我為魚肉」情況下，今村昌平鏡頭中的主人翁無論如何為非作惡，說穿了都只是為了求生。

《日本昆蟲記》是今村昌平對於「母性」與「生存」最崇高的禮讚，他從來不對他的角色進行道德評價，沒有讚頌、亦不訕笑，只是觀察，這是他表達悲憫的方式。女主角多美和父親之間那種超乎倫常的情感牽絆及肉體依戀，看似與日本硬蕊情色片相去不遠，然而今村昌平卻又高明地將那種微妙又矛盾的情感關係，提升到國族寓言的層次。無論是生理上的父親，還是後來經濟上提供援助的情夫（多美亦習慣喊對方「爸爸」），片中不同社經地位、不同世代的男性角色，各自代表多美人生不同階段所遭受的壓迫、所面對的陰影和缺憾，他們形成一種父權形象的交集，猶如巨大虛幻的國家民族隱喻，對著片中那些悲苦的女人們進行生理和心理上的雙重折磨。

值得一提的是，飾演多美的左幸子在拍片當時懷有兩個月身孕，心態和身形上的變化，為她的詮釋提供不少額外幫助。左幸子憑藉《日本昆蟲記》及她丈夫羽仁進執導的《她和他》中截然不同的出色表現，在柏林影展大放異彩，為日本贏得首座柏林影后銀熊獎。

赤色殺意

赤い殺意

1964 年，150 分

原作：藤原審爾

編劇：長谷部慶次、今村昌平

剪輯：丹治睦夫

攝影：姬田真佐久

音樂：黛敏郎

美術：中村公彥

演員：春川真澄、西村晃、露口茂、楠侑子、赤木蘭子、
　　　北村和夫、小澤昭一、殿山泰司

1999　電影旬報 20 世紀百大日片第 7 位

1964　電影旬報（第 38 回）十佳影片第 4 位

1964　每日電影獎（第 19 回）最佳男主角、女配角、攝影、錄音獎

1964　藍絲帶獎（第 15 回）最佳男配角獎

台灣發行資訊

紅色殺機 DVD

發行公司：龍騰
產品編號：JMD-203
發行日期：2014/03/01

對於外貌平凡、性格唯唯諾諾的貞子來說，丈夫和孩子就是她的一切，即便她那在大學圖書館工作的丈夫與同事有染，而婆婆又從來沒把自己當成媳婦看待，她依舊盡力做好主婦的本分，沒有一絲怨言。某天貞子獨自看家，一名強盜破門而入，於是她遭到了姦汙，倍感受辱的她原欲自我了斷，但是面對數度來回侵犯而漸生情感的匪徒、與小三牽扯不清的丈夫、利益至上的家族親友，她心中逐漸產生不一樣的想法……。

因為《日本昆蟲記》上映大獲成功，今村昌平和長谷部慶次被束之高閣的另一個劇本《赤色殺意》總算重見天日，他繼第三部作品《無盡的慾望》之後，二度改編知名作家藤原審爾的小說，他希望以迥異於《日本昆蟲記》的方式來表現女性的堅強。根據今村說法，自己總是懷著敬畏的心情，去刻劃那些生命力旺盛的健壯女性，他最初在筆記裡頭寫下「豐腴白皙，充滿母性，感覺溫柔，性器發達，愛液充沛，最好愚鈍而糊塗。」如此女性形象原型，正是來自他的母親。

因為在《日本昆蟲記》的配角演出相當出色，今村昌平說服日活公司啟用名氣不高的裸體舞星春川真澄飾演貞子，而她也沒讓今村失望，恰如其分地表現出一個命運悲慘的女子如何游移在理性和本能之間，以致於做出最終的決定。

今村昌平自承作品中總有解不開的農村情結。藤原審爾的小說本是以東京下北澤一帶為舞台，但是他決意將故事搬到日本東北，不僅親身前往當地蒐集資料，還四處打探當地是否真有遭玷污女子依舊頑強生活的實例。電影拍出來的成品與原著有別，長出了自己的翅膀，此舉非但沒有觸怒藤原審爾，他甚至還在影片公映後打趣問說，可不可以根據電影改寫成新的小說？

今村昌平除了對於故事、角色有所堅持，敢向日活公司據理力爭，他也不斷在技術上求進步，例如合作已有默契的攝影師姬田真佐久，此番即是克服萬難，配合現場同步錄音的要求，為片中著名的經典火車場景（貞子與強盜在火車上的扭打）設計出充滿創意且又一氣呵成的連貫畫面，一舉奪得包括每日電影獎在內的三個攝影獎肯定，絕對實至名歸。

人類學入門

"エロ事師たち"より 人類学入門

1966 年,128 分

原作：野坂昭如

編劇：今村昌平、沼田幸二

剪輯：丹治睦夫

攝影：姬田真佐久

音樂：黛敏郎

美術：高田一郎

演員：小澤昭一、坂本壽美子、近藤正臣、佐川啟子、北村和夫、
　　　西村晃、殿山泰司

1966 電影旬報（第 40 回）十佳影片第 2 位、最佳男主角獎

1966 每日電影獎（第 21 回）最佳男主角、女配角獎

台灣發行資訊

無

謊稱推銷醫療器材，正職其實是拍攝、販售色情影片的中年男子緒方，和他的房東，一個風姿綽約的寡婦相戀並同居多年，這名寡婦阿春守著亡夫留下來的理髮廳，將兩個孩子拉拔長大，她渴望新的生活，但她認為亡夫的陰魂如今化為水族箱裡的鯽魚，無時不刻監視著自己。阿春因為過不了自己這關終於病倒，這個看似平凡卻又暗潮洶湧的家庭也因此逐漸失衡，離不開阿春呵護的媽寶兒子越來越無法溝通，異常獨立的女兒則開始與緒方大搞曖昧……。

因為《日本昆蟲記》和《赤色殺意》在製作階段與日活公司屢屢發生衝突，今村昌平決定自立門戶以捍衛創作自主。今村製片公司在 1966 年成立，雇員不含今村只有三個，當時除了朋友、還有不知哪裡冒出來的各方牛鬼蛇神都會來串門子，有時打麻將，有時聊文學戲劇，今村曾說《亂世浮生》以後所拍攝的多數電影，概念都是在那段時候初步成形的。

雖然離開日活公司，但今村昌平卻決定與老東家攜手合作，而且這回是為常在電影中扮演綠葉的老友小澤昭一開部戲。小澤昭一以其幽默中夾雜猥瑣的獨特銀幕形象，演活了一個陽痿的卑微男子，歌手坂本壽美子則飾演糾結於性的歡愉和罪惡感的煎熬寡婦。如果說《赤色殺意》與《日本昆蟲記》像是今村對於女人看法的一體兩面，那麼改編自《螢火蟲之墓》直木賞得主野坂昭如首部長篇小說的《人類學入門》，或可視為《西銀座驛前》裡尋愛求性的中年男性狂想曲的延伸。不過，今次主角緒方不似當年《西銀座驛前》大山那般被困在第二次世界大戰敗降的陰影中，只能鎮日做著白日夢逃離現實，今村昌平直截了當以性為武器，高舉人類學大旗，一刀劃開多禮又拘謹的大和民族，內裡藏污納垢的種種不堪。

今村昌平強調自己拍攝此片，在意的不是局部情色場面，而是探討人的無奈與生存的掙扎，總算通過電影倫理管理委員會的嚴格審查，得以著手籌備。因為以情色產業為題，今村依照往例進行非常充足的田調，他笑稱因為調查上了癮，才發現真相竟然往往比創作還要精彩，而這顯然成為日後他跨足紀錄片領域，拍攝亦真亦假、模糊劇情與紀錄界線的《人間蒸發》的契機。

人間蒸發

人間蒸発

1967 年，129 分

剪輯：丹治睦夫

攝影：石黑健治

音樂：黛敏郎

錄音：武重邦夫

演員：早川佳江、露口茂

1999　電影旬報 20 世紀百大日片第 82 位

1967　電影旬報（第 41 回）十佳影片第 2 位

1967　每日電影獎（第 22 回）最佳導演獎

台灣發行資訊

無

1965 年，名叫大島裁的推銷員在前往東北出差途中神祕失蹤，即將與他步入禮堂的未婚妻早川佳江焦急萬分。失蹤者話題當時在報紙、電視上極為熱鬧，根據今村昌平說法，在那樣一個年輕人隨著經濟熱潮從地方農村湧向大都會的年代，夢想破滅、不知去向的年輕人所在多有。今村感興趣的是，那些人去了哪裡？失去了他們的親朋好友，其生活、命運是否就此改變？

大島裁失蹤案是今村昌平從警視廳數萬筆失蹤人口名單裡所挑出最普通的案例，今村昌平約了早川佳江見面，提議說既然警察不把失蹤人口當回事，不如由他來陪同尋人，只要她答應尋人過程能被拍攝下來就好。孰料對方反嗆「你們根本不想真心去找人吧？」今村心想倘若真找不到大島，乾脆拍成一部探索這女人內心世界的電影亦可。

常與今村合作的演員露口茂以主持人身份入鏡，陪同已辭職配合影片拍攝的早川四處奔走，他們先是探訪大島常接觸的底層勞動者，發現他似乎是個深陷金錢、女人以及權力漩渦還樂此不疲的勢利小人，而非早川所認識的那個老實人。隨著調查逐漸深入，當事件牽扯到早川的親姐姐，真相卻是愈發撲朔迷離。同時間，今村昌平發現早川越來越適應鏡頭，舉手投足開始出現「表演」的傾向，甚至對露口茂產生異樣情感，於是今村忍不住想要剝開早川的「假面」，不僅暗地跟蹤偷拍，甚至直到影片正式公映前都沒讓她看過樣帶。

這是一部充滿編造、違背拍攝倫理的紀錄片，早川向媒體控訴今村侵犯她的隱私，今村公開承認自己的過失，卻又堅稱此舉乃是深究人性真髓必要的手段。電影接近尾聲之際出現一場鬧劇，今村為此設計了一顆令人難忘的鏡頭，讓真實與虛構持續混淆下去，難分難捨。事過境遷之後，今村與早川相約見面，換得早川爽快一句「一切應該都結束了吧。」今村卻只顧著懊惱沒把這場會面給偷拍下來好放進片中。二十五年後，今村收到一封長信，早川在信中感謝今村當年勉勵，令她變得更為堅強。早川後來另嫁他人，所生的兩個女兒已長大出嫁，她與今村持續保持聯絡，直至她的丈夫過世為止。或許這才是《人間蒸發》這部虛實難辨的作品真正的結局。

諸神的慾望

神々の深き欲望

1968 年，175 分

編劇：長谷部慶次、今村昌平

剪輯：丹治睦夫

攝影：栃澤正夫

音樂：黛敏郎

美術：大村武

演員：三國連太郎、河原崎長一郎、北村和夫、沖山秀子、
　　　松井康子、嵐寬壽郎、殿山泰司

1999　電影旬報 20 世紀百大日片第 55 位

1968　電影旬報（第 42 回）最佳影片、導演獎

1968　每日電影獎（第 23 回）最佳影片、劇本、男配角獎

台灣發行資訊

無

一個自給自足的孤島，一片隔絕文明世俗的汪洋，一個祭神巫女的家族，一個充滿私利和貪慾的建設計畫，這是關於太根吉和他家人的故事，這個充斥亂倫與禁忌、遭受詛咒的家族，長期忍受島上頭目的擺佈壓榨，如今又面臨來自東京的島外勢力入侵，他們將要何去何從？今村昌平首部彩色長片，一反過往作品中慣見的東北陰冷農村景象，前往陽光燦爛的沖繩諸島取景，並融入伊奘諾尊與伊奘冉尊結合的遠古神話，以離島借喻國族，格局宏大，堪稱他拍片十年總結。

今村昌平被稱為導演中的人類學家，人的生存狀態和複雜人性，是他終其一生的關注，片中無論是一再重複的單調勞動、精神恍惚之下的狂喜和恐慌、還是種種違背倫常的靈肉合一儀式、荒誕離奇的民俗戒律，最終都只是為了挖掘出那幽微曖昧的潛在意識，進而理解大和民族的存在根本。

今村昌平曾經和編劇長谷部慶次相偕到西南諸島進行田調，原本想要拍一部與海洋有關的動作片，後來這個計劃因預算過高未能通過，這趟海島行卻激發他對當地古老民俗和信仰的興趣，寫成了一個舞台劇本，劇中虛構出一個憑藉血緣和信仰維繫運作的原始孤島，他希望透過這樣一個極度排外的封閉聚落，來應照戰後日本波瀾起伏的社會變遷。

今村昌平向來喜歡以動物去隱喻人與環境相互搏鬥的狀態，今次《諸神的慾望》最重要的動物原來是女人，片中太家三名女性無論死去抑或活著，不約而同以生肖（牛、馬、雞）來命名，而生肖又對應十二支（丑、午、酉），讓角色與性格、精神與情感，形成一種符號化的多義解讀空間。此外，本片無論影像（彩色攝影）還是聲音（民俗歌謠）表現皆好，三國連太郎、河原崎長一郎、沖山秀子、松井康子等要角的靈性詮釋，在日本影史中更是前所未見。

《諸神的慾望》雖然獲獎連連，然而耗時兩年多的拍攝時程，令今村昌平筋疲力竭，今村製片公司也因此背上兩千多萬日圓的債務，導致了近十年無力自行主導劇情片的拍攝。至於日活公司面對整體大環境的蕭條，則是改弦易轍拍起軟調情色片，不過今村昌平謝絕了老東家的拍片邀約，轉而為電視台拍攝紀錄片。

我要復仇

復讐するは我にあり

1979 年，140 分

原作：佐木隆三
編劇：馬場當
剪輯：浦岡敬一
攝影：姬田真佐久
音樂：池邊晉一郎
美術：佐谷晃能
演員：緒形拳、三國連太郎、倍賞美津子、小川真由美、
　　　清江虹子、北村和夫、河原崎長一郎、殿山泰司

1999　電影旬報 20 世紀百大日片第 21 位
1979　日本電影學院獎（第 3 回）最佳影片、導演、劇本、女配角、
　　　攝影、燈光獎
1979　電影旬報（第 53 回）最佳影片、導演、劇本、男配角、女配角獎
1979　藍絲帶獎（第 22 回）最佳影片、導演、男主角、女配角獎

台灣發行資訊

無

警車上，甫落網的檻津嚴神色一派自若，接受審訊時亦不願配合說明殺人動機，面對這樣一個惡名昭彰的冷血狂徒，警方莫可奈何。要理解連續殺人犯的扭曲心理，也許可以由他的童年說起，檻津嚴出身信奉天主教的漁民家庭，幼時眼見父親因信仰問題遭受軍方欺壓卻必須忍氣吞聲，心裡就此埋下憤世嫉俗的種子。長大以後的嚴屢屢因偷竊進出監獄，年輕貌美的妻子獨守空閨，竟和公公發展出不倫的關係，嚴出獄後發現此事，索性離家過起謀財害命的自我放逐之旅⋯⋯。

今村昌平拍完《諸神的慾望》之後債務纏身，暫時無法拍攝劇情片，不過除了找機會拍紀錄片餬口，他還投身教育領域創辦日本第一所電影學校，希望藉此改革舊時片廠師徒制度，提供不擅於應付考試但有天份有熱情想拍片的學生入行的機會。後來在校園中，有學生發現校長今村久無新作，提議說要去打工每人出五萬日圓集資給他拍電影，這番天真又熱血的鼓勵，令今村昌平重燃創作熱情，總算在距離《諸神的慾望》十一年後推出最新劇情片《我要復仇》。

改編自佐木隆三根據 1963 年西口彰連續五次殺人案件寫就的直木賞獲獎小說，今村昌平多次走訪犯人的作案現場與出生地進行田調，試圖模擬、爬梳對方何以數度心生「非殺不可」意念的理由。究竟是出自扭曲的原生家庭關係？還是曾經受挫的兩性關係使然？今村東山再起，以冷靜直觀的方式，鉅細靡遺描繪犯罪過程，沒有任何預設立場，拒絕以簡化因果的心理分析敷衍了事，不妄下評論，也不搧風點火，完成一部令人極度不安的犯罪傑作。

《我要復仇》看似寫實，骨子裡卻又滲透著一股張牙舞爪的超現實感，除了歸功今村昌平與攝影師姬田真佐久的絕佳默契，陣容堅強的主配角群演出更是應當記上一筆。無論檻津嚴之妻（倍賞美津子飾）與公公（三國連太郎飾）如何在泡澡時擦槍走火，還是檻津嚴（緒形拳飾）與同樣曾為囚徒的女友之母（清川虹子飾）岸邊那番若有所指的對話，今村不僅總能開發出迥異於這群優秀演員前度表現的新鮮感，更是讓充滿隱喻性的視覺符號（例如洞穴、鰻魚）成為幽微人性最曖昧的指涉。

亂世浮生

ええじゃないか

1981 年，151 分

編劇：今村昌平、宮本研
剪輯：浦岡敬一
攝影：姬田真佐久
音樂：池邊晉一郎
美術：佐谷晃能
演員：泉谷茂、桃井薰、緒形拳、倍賞美津子、田中裕子、
　　　露口茂、草刈正雄、小澤昭一、殿山泰司

1981　日本電影學院獎（第 5 回）最佳女配角、新人獎
1981　電影旬報（第 55 回）十佳影片第 9 位
1981　每日電影獎（第 36 回）最佳錄音獎

台灣發行資訊

無

慶應二年（公元 1866 年），美俄海軍前後來到日本，要脅江戶幕府開國。各藩志士（以薩摩藩、水戶藩、長州藩為首）對於幕府的對外政策感到不滿，倒幕聲浪於焉而生。源次在搬運貨物時不慎落水，被美國船隻救起後被帶往美國，耗費六年終得返鄉，卻發現妻子為了家計早已墮入風塵。源次苦勸妻子離開風月場所，與自己前往美國重新開始，然而妻子不願捨棄故土，心中另有盤算。身處如此時代浪潮，只求平凡生活，對於屢屢死裡逃生的源次來說，未料竟是太過奢侈之事⋯⋯。

今村昌平將故事設定在江戶幕府倒台前的一年，以隅田川東西岸的兩國為舞台，那是一個階級和價值觀開始鬆動的茫然年代，今村透過一個小人物的生死經歷，去帶出他周遭形形色色的人物如歌妓、商人、農民、武士、政客如何為了捍衛自身立場，彼此產生衝突的混亂狀態。有別於片名的中文通譯「亂世浮生」訴諸時代動盪、強調影片的史詩格局，日文片名直譯「挺好的嘛」，傳達某種憤世嫉俗卻又笑看人生的阿 Q 精神，反倒才真正接近今村的創作思維。

今村常說電影拍得好壞，六分是靠劇本、三分靠演員、一分才是靠導演，因此他寫劇本往往反覆修改，只為求好心切。本片劇本第一稿寫於 1957 年，對應今村的工作年表，大概稍晚於他為川島雄三編寫《幕末太陽傳》之後。換句話說，這齣構思數年、耗資 4000 萬美金拍攝、堪稱今村昌平畢生最大製作的時代劇，除了在題材與格局上與《幕末太陽傳》互通聲氣，其所欲批判上層階級而對邊緣底層寬容以待的悲憫情懷及左派精神，則是與今村奠定作者風格之作《豚與軍艦》一脈相承的。

《亂世浮生》的評價與影史地位，雖然無法和今村其他傑作相比，但是這部構思宏偉、試圖復原日本最後一個古典社會末期面臨新舊文化交替、價值觀念倒錯的野心之作，仍有諸多可觀之處。無論片尾庶民百姓歡歌狂舞遊行過橋的驚人調度，還是一群煙花女子對著幕府洋槍陣隊撅起屁股撒尿的率性舉止，今村以另一種方式再現了《豚與軍艦》片尾的「千豬亂巷」奇觀。然而，混亂之於今村昌平，不單只是營造奇觀，也是為了追求真實，更是為了對抗社會的不公不義。

今村昌平

黑雨

黑い雨

1989 年，123 分

原作：井伏鱒二
編劇：石堂淑朗、今村昌平
剪輯：岡安肇
攝影：川又昂
音樂：武滿徹
美術：稻垣尚夫
演員：田中好子、北村和夫、市原悦子、原久子、石田圭祐、
　　　小澤昭一、殿山泰司

1989　坎城影展高等技術大獎
1989　日本電影學院獎 (第 13 回) 最佳影片、導演、劇本、女主角、
　　　女配角、攝影、燈光、剪輯、配樂獎
1989　電影旬報 (第 63 回) 最佳影片、導演、女主角獎
1989　每日電影獎 (第 44 回) 最佳影片、女主角、美術獎
1989　藍絲帶獎 (第 32 回) 最佳女主角獎

台灣發行資訊

無

昭和二十年（1945年）8月6日早晨，一道閃光劃破廣島市天際，然後出現了巨大的蕈狀雲，開始下起黑雨。當時，二十歲的少女高丸矢須子正坐船前去探訪舅舅和舅媽，她在海上淋著了黑雨。因為原爆，矢須子和舅舅、舅媽成為了命運共同體，她決定留在此地，陪同他們過著平靜的生活。他們以為時間可以逐漸洗掉那段記憶，但是矢須子受挫的婚事，以及淋過黑雨的身體所面臨的病痛，卻不斷提醒著五年前那宛如人間煉獄的景象……。

今村昌平因師弟浦山桐郎導演猝死（遺作是由吉永小百合主演的原爆題材電影《夢千代日記》），決定完成其遺願，將直木賞得主井伏鱒二的小說《黑雨》搬上銀幕。浦山本想將《黑雨》拍成動畫片，奈何未獲井伏先生認可，今村在葬禮上遇見浦田離世前一起策劃新電影的編劇石堂淑朗，遂邀請廣島出身的石堂一起來改編劇本。後來幾經三顧茅廬，雖然在會談結束後並沒有喝到那杯傳聞中意味著「同意」的酒，井伏先生也未具體答覆，但既然沒有明確表達反對之意，今村便自行判斷算是取得改編授權了。

井伏先生雖未要求電影必須拍成黑白色，但今村從言談間感受到他個人對於用逼真的色彩再現原爆場面的抗拒，於是心生以黑白和彩色來區分回憶和現代，並將一個原爆現場的彩色鏡頭放在影片尾聲作結的想法。不過，上述想法因視覺上難以銜接且又有流於虛假之嫌，彩色片段全數捨去（只出現在DVD的特典收錄中）。

有句關鍵台詞，因為隨著彩色片段遭到刪除，今村為此特地加拍一場戲，讓舅舅在聽到收音機的新聞廣播傳出美國總統杜魯門發表不排除使用原子彈的聲明之後，憤怒地脫口而出「不正義的和平遠勝以正義為名的戰爭」。畢竟對於今村來說，這句話可是井伏先生原作的精髓，總結了《黑雨》整部電影，說什麼都得放進去。

「此時若遠方山際出現彩虹，將會有奇蹟出現，我說的不是象徵不祥的白色彩虹，而是五彩繽紛的彩虹，這樣矢須子就會康復回來。」這是一部黑白電影，然而今村卻在片尾藉由上述獨白，讓觀眾看到了彩虹——即便那樣的五彩繽紛只存在於觀眾腦海中。《黑雨》在昭和天皇死去、年號改為平成的那一年五月公映，今村不僅給井伏先生寄了錄影帶，還帶著主要演員前往問候，這一回，他們終於喝到井伏先生的燒酒了。

今村昌平

鰻魚

うなぎ

1997 年，117 分

原作：吉村昭

編劇：富川原文、天願大介、今村昌平

剪輯：岡安肇

攝影：小松原茂

音樂：池邊晉一郎

美術：稻垣尚夫

演員：役所廣司、清水美砂、柄本明、常田富士男、倍賞美津子、
　　　哀川翔、市原悦子、小澤昭一

1997 坎城影展金棕櫚獎

1997 日本電影學院獎（第 21 回）最佳導演、男主角、女配角獎

1997 電影旬報（第 71 回）最佳影片、男主角、女配角獎

1997 每日電影獎（第 52 回））最佳導演、男配角、女配角獎

1997 藍絲帶獎（第 40 回）最佳男主角、女配角獎

台灣發行資訊

鰻魚 DVD

發行公司：新生代
目前已絕版

1988 年夏，循規蹈矩的山下拓郎偶然收到一封信，得知妻子紅杏出牆的事實。因為親眼目睹老婆背著他與外遇對象在家中發生親密關係，氣憤的山下親手殺了老婆，然後再前往警察局自首。服了八年刑期假釋出獄之後，山下選擇經營理髮店，因為對人性產生極度不信任感，除了生活所需的必要接觸之外，他與人保持距離，只有水族缸裡的鰻魚才是他的朋友。某日，山下意外搭救了自殺未遂的服部桂子，一心想逃離過去的女子便以報恩心態留在理髮店幫忙，兩個生命不完整的人眼看就要為彼此找到新的出路，然而揮之不去的陰暗往事卻又像是一張網子，將他們緊緊纏繞著……。

年逾古稀的今村昌平自《黑雨》沈寂八年之後再推新作，與兒子天願大介聯手改編太宰治賞得主吉村昭的小說《黑暗中的閃光》，對於人與社會、生存與死亡的思索鋒利依舊，在第 50 屆坎城影展二度摘下象徵最高榮譽的金棕櫚獎，是繼阿爾夫・史約柏格（Alf Sjöberg）、法蘭西斯・福特・柯波拉（Francis Ford Coppola）、比利・奧古斯特（Bille August）及艾米爾・庫斯杜力卡（Emir Kusturica）之後，影史上第五位坎城影展雙金棕櫚得主（這項紀錄的保持者，後來又加上達頓兄弟〔Jean-Pierre and Luc Dardenne〕、麥可・漢內克〔Michael Haneke〕和肯・洛區〔Ken Loach〕），也是唯一的亞洲／日本代表。

今村昌平對於用電影去歌詠女性的堅強這件事，始終未曾改變。他認為女性一直承受著充滿陳規陋習的家庭和社會的雙重摧殘，然而一旦他們陡然一變，釋放出自己的堅強而取得自立，有時甚至能改變男人。不僅早期《日本昆蟲記》和《赤色殺意》裡的女性如此，後期《鰻魚》中幫助殺人犯適應正常生活的桂子和《紅橋下的暖流》中分泌出生命之水的佐惠子亦然。

作為今村後期創作的高峰，描述一個男人的贖罪之路的《鰻魚》，非但與他過往感興趣的兩性之間那種扭曲變態的權力消長大相逕庭，渾然天成的魔幻寫實氛圍與天外飛來一筆的黑色幽默更是顯得無比可親，自有一股在他早期作品中少見的圓融與豁達之感。今村曾經勉勵年輕人要「拿出勇氣來，執著地探求人性，朝著無人的曠野急奔！」在《鰻魚》的尾聲，桂子目送她愛著的男人搭車離去，看似平凡的送別場面，為他這席話下了最傳神的註腳。

激情日本

今村昌平の映畫浮生錄 回顧展

鄭秉泓 作

策展後記

今村昌平的回顧展，應該是我從大島渚、新藤兼人、吉田喜重一路策劃下來，最幸福的一次策展經驗。原因在於拷貝好找，窗口回應迅速，我唯一需要擔憂的是，在有限的經費考量之下，我該如何取捨。

今村昌平的創作若以《諸神的慾望》作為分水嶺（拍完之後元氣大傷休息了十年），前期作品《豚與軍艦》、《日本昆蟲記》、《赤色殺意》、《人間蒸發》，加上復出之後拍攝的《我要復仇》、《亂世浮生》、《黑雨》，可謂部部經典。既然上述影片都能夠順利邀約到，拷貝狀況相當良好，我實在沒有理由捨棄任何一部。

順利圈定八部，剩下的就得傷腦筋了。首先，我希望今村昌平在 1958 年一口氣所拍攝的三部片——《被盜的情慾》、《西銀座驛前》和《無盡的慾望》，至少能夠從中挑出一部。就創作脈絡來看，《無盡的慾望》最具作者神采，我理當選擇它。但說實話，我私心偏好《西銀座驛前》這部中長度的片子，即便我明知要賣票並不容

易。觀眾會嫌它片長太短、CP值低，藝術成就又與《豚與軍艦》天差地遠（我一度想說不如把這個 quota 留給製作精良的《女衒》），但我就是想挑它，因為我看完很開心。

再者，歌手法蘭克永井的串場妙趣橫生，小男人的白日夢巧妙夾帶戰爭反思，於是我索性將同樣由小男人視角出發的《人類學入門》連帶選入，讓這兩部談性說慾的成人喜劇得以對照互補，觀眾也好順道體驗一下今村難得的幽默感！

最後一個問題，也是最糾結的。還可以挑一部片，在各方條件約略相等的情況下，我該選《楢山節考》還是《鰻魚》。兩部都是坎城金棕櫚大獎得主，我當然都想邀，但考量經費狀況，以及早已排定的映演場次和檔期，再塞一部就超載了。於是我決定放棄《楢山節考》。你真要我給個理由，我只能告訴你，我實在太愛池邊晉一郎為《鰻魚》做的配樂，那個旋律洗腦到現在我還牢牢記得。

彷彿心有靈犀，幫我們剪本次影展 CF 的導演蔡翔，選了《鰻魚》的主旋律充當影展 CF 的背景音樂。另外，蔡翔挑了《豚與軍艦》裡非常令人印象深刻的旋轉畫面，來為這支 CF 總結。對我來說，那是今村昌平創作的原點，是他終其一生關注的混亂的源頭，我喜歡這樣的畫龍點睛！

11 部作品
33 場放映
2016 年 6 月 7 日至 25 日
影展 CF：goo.gl/g5cz4P

從《少年時代》到《心中天網島》

篠田正浩的大和味

鄭秉泓　作

2015 年夏末，當我開始籌備《她殺了時代：重訪日本電影新浪潮》這本書的時候，還沒有把握是否有機會規劃篠田正浩的回顧展，所以在草擬內容架構的時候完全沒有把篠田考慮在內。不過，如果仔細翻過這本書，絕對無法忽視篠田的存在。畢竟，他可是和大島渚、吉田喜重並稱「松竹新浪潮」三傑。

篠田正浩這檔回顧展可謂命運多舛，打從 2012 年籌備大島渚的回顧展開始，我只要找到機會，總會趁機打探篠田正浩作品的版權狀況，並詢問邀請他來台的可能性，只不過大多時候都是石沉大海。直到 2016 年，辦完今村昌平的回顧展之後，和電影館同仁討論下一檔的計畫，彼此終於產生「非做篠田回顧不可」的共識與決心。

我曾經問過自己，為何非得為篠田正浩策劃一檔回顧展？同樣是新浪潮，還有很多優秀的導演啊，例如增村保造、寺山修司、鈴木清順、若松孝二等等……說真的，把「松竹新浪潮」最後一片拼圖給拼起來這個理由還是其次。最主要的原

因，其實是源於我自己的私心。

2017 年四月初，當電影館負責國際聯絡事務的同仁告訴我，終於搞定東寶電影公司，一舉邀得《少年時代》、《沈默》和《心中天網島》三部片，我鬆了口氣。隨後，我馬上點開 YouTube，像是要完成某個儀式那般，迅速找到了日本歌手井上陽水演唱的〈少年時代〉視頻，我很興奮，居然可以用這種方式，回到屬於我的 90 年代……

〈少年時代〉是 1990 年日本電影《少年時代》同名主題曲，當時還搭配 SONY 手持攝影機廣告強力放送，讓單曲創下百萬銷售紀錄。第一次知道「少年時代」四個字，是在李幼鸚鵡鵪鶉 1993 年出版的曠世奇書《男同性戀電影…》第116頁，文章的名稱直截了當就是「篠田正浩的《少年時代》」，那是這本書中少數沒有涉及同志情節的電影，不過在李大師古靈精怪的「歪讀」之下，它被解讀成「彷彿同性戀愛的兒童篇」。

1990 年十二月，金馬影展策劃篠田正浩專題，篠田正浩帶著演員妻子岩下志麻來台與會，當時還叫做李幼新的李幼鸚鵡鵪鶉發表多篇篠田正浩作品的評論文字，後來皆收錄在他的另外一本書《關於雷奈／費里尼電影的二三事》中。李大師所寫的篠田正浩評論，每篇我都讀了不下十次，那是我對電影開始產生濃厚興趣的關鍵時機。當時沒有網路，沒有影音串流，沒有智慧型手機，報章雜誌對於非院線電影的報導極少，李大師天馬行空的文字，《影

響》電影雜誌、有線電視亂七八糟隨意播放的海盜版日劇和日本電影，是我依賴甚深的精神食糧。因為看過《極道之妻》，對岩下志麻略有印象，因此十足好奇這樣一位姿態優雅、眼神鋒利的女性，在她丈夫篠田正浩的電影中演出，又會是何種光景？

1994 年九月，我考上台北的大學。一搬進宿舍，我馬上去了電影社，發現社上有收藏《少年時代》的錄影帶，二話不說繳了社費，我終於在《少年時代》在台放映的四年之後，透過電影社一台小小的電視機，從畫質不太穩定、中文翻譯不太靠譜的海盜版錄影帶中，看到了《少年時代》。然後我發現它根本不是關於同性戀愛的兒童電影，它其實就是一部成長電影，屬於一段一去不復返的夏日回憶的成長電影，有一點點接近侯孝賢的《冬冬的假期》，也有一點點類似路易‧馬盧（Louis Malle）的《童年再見》（*Aurevoir Les Enfants*）。井上陽水的主題曲洋溢著濃濃的鄉愁，把觀眾拉回距離當時四十五年前的二戰時空，但這其實是篠田正浩的障眼法，他用非常婉轉的方式，透過夏日微風和八月煙火批判了日本，省思了軍國主義，緬懷了那段從此以後一切再也不同的童年時光。

《少年時代》自此成為繼義大利《新天堂樂園》（*Nuovo Cinema Paradiso*）之後，深深地改變了我，非常重要的一部電影。看完《少年時代》的幾個月後，電影社要發行社刊，我也慎重其事地寫了一篇《少年時代》的影評共襄盛舉。嚴格來說，那是我第一篇「正式發表」的影評，至今回想起文章觀點與文字掌握上之青澀笨拙，在好笑之餘，卻又有那麼一點懷念，那段無憂無慮看待

電影的時光。

想到《少年時代》即將睽違二十七年再度於台灣電影院放映，我的內心非常激動。他幾乎就像是我電影人生的「原點」。這二十多年來，我看《少年時代》的海盜版錄影帶和港版 DVD 合計頂多五次，不敢太常看的原因，在於它是一部看完會令我完全陷進去久久無法出來的私電影，很傷感，卻又不至於濫情。它是一個成長故事，一段夏日紀事，一段鄉村之旅，它之於我等同於「鄉愁」兩個字。

篠田正浩多數作品皆與歷史、藝術相關，《少年時代》可說是例外，但不是唯一例外，它和 1984 年的《瀨戶內少年野球團》、1997 年的《瀨戶內月光小夜曲》，可視為篠田正浩的二戰童年三部曲，那是他的童年往事，也是他的阿瑪珂德。他不只要抒發鄉愁，也不只要批判軍國主義，最重要的他透過講述這三個故事，來表達自己對於日本這片土地的愛。

很可惜，篠田正浩這檔回顧展，我沒能把這三部曲都湊齊。多方考量之下，我只能圈選對我意義重大的《少年時代》，其他兩片則是忍痛放棄。我必須把省下來的經費，拿去支付《心中天網島》和《沈默》兩部片的高昂版權金。

我總覺得遲至 2017 年才終於推出篠田正浩回顧展，為的就是盛大迎來他 1971 年的傑作《沈默》。這實在是太完美的時機，因為許多人已經在半年前看過馬丁‧史柯西斯（Martin Scorsese）執導的版本，甚至也讀過遠藤周

作的原著了。在這個由原著作者遠藤周作親任編劇的版本裡頭，篠田不似史柯西斯將敘事重心放在傳教士對於信仰的堅定與否。他與遠藤戮力於呈現十七世紀鎖國封閉的日本何以成為「可怕的沼澤」，並進而思索一切何以腐爛至此的根源。篠田版本的《沈默》把故事格局拉到一個更大的層次，電影所呈現的世界觀也更龐雜驚人，這麼一部前所未見的奇作，即便史柯西斯也是得俯首稱臣的。

至於要談《心中天網島》，可能得先花點時間對篠田正浩其人其事有更多的了解。篠田正浩出生於 1931 年的岐阜，從小在藝術氛圍濃厚的環境中成長。1949 年他考入早稻田大學第一文學部，大學期間熱衷研究江戶時代演劇史，古典戲劇的素養為他日後執導的歷史劇奠定好的基礎。大學畢業之後，篠田正浩考進松竹公司，他曾經擔任小津安二郎的副導，並與大島渚等人合辦劇本刊物《七人》，以此表達他們年輕一輩對於電影的見解。1960 年，篠田自編自導《戀愛單程票》，雖然票房慘敗，但他並不氣餒，同年以《乾涸之湖》確立作者地位，從此與大島渚、吉田喜重並稱「松竹新浪潮」三傑。

1965 年，篠田正浩因與松竹公司意見相左，在完成《猿飛佐助異聞錄》之後離開公司。1967 年，他與岩下志麻結婚，並創辦獨立製作公司「表現社」，夫導妻演的《心中天網島》即是他們婚後的作品，堪稱篠田最高傑作，由江戶前期元祿三文豪之一的近松門左衛門的同名文樂「世話物」改編。文樂又名人形淨琉璃，是日本江戶時代的一種戲劇形式。它的演出形式，通常由坐

在舞台側面的太夫（解說人）在三味線伴奏下講述劇情，舞台上則有木偶手（傀儡師）操縱木偶以展現相應的劇情場面，而「心中」（殉情）即是文樂常見的主題。

出身歌舞伎世家河原崎家的岩下志麻，在《心中天網島》中巧扮冶艷遊女和賢慧太太二角，如果把她當作文樂中的人偶，那麼操作人偶的「木偶手」有兩個，其一是位居幕後的導演篠田正浩，其二就是一群身著黑衣面戴黑紗的「黑子」，照理舞台上的他們往往是以下蹲、靜止或者進入暗處的方式去隱藏自己，但是從戲劇舞台移轉到電影景框，篠田的鏡頭卻另闢蹊徑去有意無意突顯他們的存在，於是現實入侵了虛構（電影開場的黑子操偶、導演和編劇在電話中商量情節、以致男主角過橋瞥見自己和愛人屍體的後設橋段），這樣一個古典文本便延伸出了其他層次而顯得更為豐富。

這檔篠田正浩回顧展雖然以《心中天網島》、《沈默》和《少年時代》三部中後期經典為號召，但是這回邀到五部他在松竹時期的重要作品，包括由寺山修司編劇、奠定「松竹新浪潮」作者位置的《乾涸之湖》（與大島渚的《青春殘酷物語》、吉田喜重的《一無是處》相輝映），同樣也是寺山修司編劇、色彩斑斕音樂動聽的類型喜劇《夕陽吻紅我的臉》，改編石原慎太郎原著的黑色電影《蒼白之花》，以及兩部借古諷今帶有批判色彩的時代劇《暗殺》及《猿飛佐助異聞錄》（他稱得上是當今日本用影像掌握古典韻味的第一人了），其實各有可觀之處。

2003 年，拍完《間諜佐爾格》之後，篠田正浩即未再執導電影，他選擇在母校早稻田大學任教，全心培育英才。篠田的封刀，對喜愛他作品的影迷確實有點可惜，因為那個致力將日本傳統演劇電影化、追求本格派歷史劇的純粹年代，就此永恆封存於銀幕，然後一去不復返了。

絕愛日本
篠田正浩の大和浮世繪 回顧展

8 部作品
16 場放映
2017 年 7 月 1 日至 14 日
影展 CF：goo.gl/XtXrhc

她殺了時代